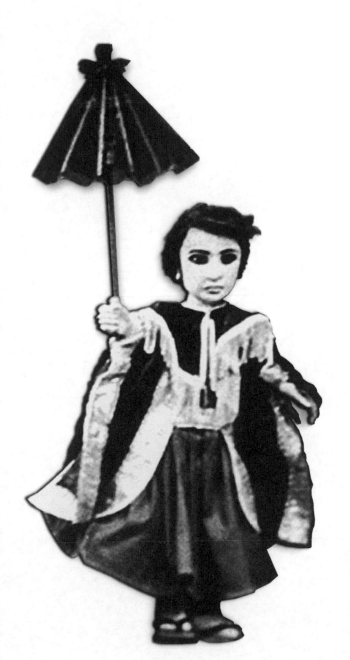

# 臺灣布袋戲發展史

陳龍廷 著

〈推薦序〉

# 布袋戲與臺灣文化

　　記得一九七〇年代，我在研究所讀書時，每天有一個必修的課程，就是中午在學校餐廳吃飯，必然要看臺視黃俊雄主演的「雲州大儒俠」、「六合三俠傳」布袋戲。住宿的同學一起觀看，一起叫好，相約明天再看。昔日迷上布袋戲的情景，我仍然記憶猶新。

　　我喜愛布袋戲，是在童年時代開始。小時候，每次逢年過節，父親就會帶我們涉水走過八掌溪到外媽家拜訪親戚，外媽和舅舅總會帶我們去看布袋野臺戲，還沒開演，就先搬椅凳去占位置，占到好位置就好高興，整個下午或晚上多待在戲棚前看戲，流連忘返而不想回家。嘉義市的文化戲院、大光明戲院也演布袋戲，媽媽有時會帶我去看，也許是這些經驗使我喜歡上布袋戲。

　　今年，行政院新聞局徵選代表臺灣意象物時，布袋戲受到民眾喜愛，被選為第一名。布袋戲能夠獲得民眾高度的肯定，是因它與臺灣緊密結合，與臺灣人有共同的成長經驗，與臺灣人的感情連在一起。

　　我喜歡看布袋戲，卻不知野臺戲和電視布袋戲興盛的

歷史背景。閱讀陳龍廷兄的著作之後，才了解布袋戲的沿革與發展脈絡。龍廷兄十多年來致力研究布袋戲，其間還至法國進修西方戲劇理論，走過海內外之後，最令他無法忘懷的終究是布袋戲的研究。這本書是他多年來研究成果的展現，主要探討布袋戲團的起源、掌中班傳承、表演藝術、臺語口白、戲院劇團與觀眾的關係等問題，並且從演變中探討布袋戲表演變革與當代社會的關係。我認為龍廷兄所關注的不是布袋戲的歷史源流、典故、木偶造型、樂曲與劇本的內容，而是布袋戲是否能歷久彌新，從內臺戲、外臺戲演變到今日的電視劇，不因時空改變而退出舞臺，反而與時俱進，展現新的藝術技巧，成為臺灣文化的象徵。

讀完之後，我發覺龍廷兄想要探討的，已超越布袋戲本身的問題，而牽涉到臺灣文化發展與認同的問題。

「本土化」最近在臺灣重新被提出來討論。國民黨在高雄市長選舉落敗之後，有人提出國民黨應加強本土論述。國民黨來臺灣已超過六十年，多數黨員都在臺灣土生土長，怎麼還會有「本土」與「非本土」之分。由此可知，本土與非本土不是住在臺灣與否的問題，而是心態與認同的問題。長期以來，國民黨心中只有中國，沒有臺灣，因此臺灣被壓制排斥，每遇選舉，為了選票才談本土，這種臨時抱佛腳的現實作法，怎能服眾。在臺灣生活那麼久，還談本土化是非常奇怪的心態。反觀布袋戲雖然

來自中國，但時間一久，與臺灣風土結合，發揚壯大，而具有臺灣特色。因此臺灣布袋戲沒有本土化的問題。

布袋戲的劇本，很多出自中國的歷史典故與文獻傳說，但當布袋戲走向臺灣化之後，新作不斷出現。在戲團競爭、觀眾要求與時代變遷的衝擊下，作品出陳布新，屢有佳作。劍俠戲、少林寺、金剛戲等表演類型的變化，不只與電視媒體結合，更開創出新的演戲藝術。這些改變脫離了傳統農業社會內臺戲與野臺戲的演戲型態，而進入現代社會與現代人的生活空間，使得布袋戲成為臺灣意象的代表。

民間戲劇在社會轉變的壓力下，為了生存必須與現代傳播媒體結合，並力求精緻，進入國家劇院表演。當民間戲劇脫離草根性時，就是失去生命力的開始。當傳統戲院沒落，觀眾流失，傳統技藝與傳承發生錯亂，臺語口頭文學與生活用語的脫節，布袋戲面對這些變化要如何因應呢？布袋戲如果只是年長一輩的懷舊、年輕人的好奇、研究者的探討主題，則會逐漸失去生命力和光彩。唯有年輕人繼續投入創作，寫出好作品；演藝者不斷更新，結合現代藝術技巧，創造更好的戲劇美學，才有可能重拾布袋戲的活力與吸引力。

只談傳統之美，充滿懷舊之情，文化只好放在博物館典藏，成為少數學者的研究主題。文化唯有不斷創新，才能超越傳統，成為活生生的當代文化，與民眾同在一起。

布袋戲要成為博物館的典藏，還是要繼續維持生命力與創作力，是關心臺灣文化的人士不得不正視的問題。

國史館館長

張炎憲

〈推薦序〉

# 建立一個可供思索的
# 臺灣布袋戲地圖

　　龍廷剛拿到博士學位，又有了新的教職，正在為他高興的時候，聽到他來電話，為了出版一本布袋戲文集，要求我寫一篇短序，沒多思索，隨口欣然應允，在書前說幾句話。

　　龍廷的碩士論文，原本研究的是電視布袋戲，而後又孜孜不倦的從事布袋戲的田野調查與研究，是一位樂此不疲又肯思索的研究者。從民間文化和表演藝術的角度看，電視布袋戲和直接面對觀眾演出的布袋戲之間，有著很大的不同，可以說是兩種初看相似卻又完全不同的藝術類型。簡單的說，正如同電視劇和在舞臺上演出之戲劇的不同。但是龍廷卻肯跨越鴻溝，從頭做田野調查，及收集布袋戲文獻資料、總綱抄本、乃至研究布袋戲的商業劇場等等。無一不在為建立一個可供思索的臺灣布袋戲地圖而努力。而這個努力，漸漸可以見到成果。

　　所以龍廷的布袋戲研究，不是業餘的研究，不是隨筆性的研究，是念茲在茲的研究成果。是故，結集出版，良

可慶賀。

國立臺北大學民俗藝術研究所
教授兼所長

林鋒雄

〈推薦序〉

# 挖出臺語文學ê寶藏

## 對陳龍廷《臺灣布袋戲發展史》踏幾句á話頭

　　正式熟sāi龍廷，是對伊考入成大臺灣文學系博士班hit-kha-tau開始，m̄-koh　tī　hit陣進前，就定定讀著伊有關臺灣布袋戲ê論文，感覺伊是一位真認真做田野款資料的少年學者，值得觀察kah期待；後--來，伊chhōe我做指導教授，我kan-nā一ê條件：nā有趣味做有關臺語文學ê題目我chiah　beh收，伊講伊發心beh整理布袋戲戲齣ê曲盤佮錄音資料，準備kā in文字化了後（當然是用臺語書寫ê方式），chiah來做進一步ê「文學研究」。我內心不止á歡喜，感覺目前這種khang-khòie，tī臺灣文學ê學術研究中，比什麼都koh　khah重要，因為chia-ê有千無萬ê資料，nā會當「變做」一齣一齣ê「劇本」，hō͘咱隨時會當「讀」，讀kah嘴笑目笑，讀kah心涼脾土開，咱臺語文學súi kah有chhun ê傳統，chiah有法度生thòaⁿ發展；龍廷過去是專業ê布袋戲學者，處理文學外圍ê經驗真飽足，chit-má願意khau轉來liâu落去做「文學」本身ê整理佮詮釋，我當然全心全力kā伊支持、幫贊。

　　過去布袋戲ê戲齣並不是無人整理過，可惜整理ê方式

是用華語來記錄譯寫，che對bē曉臺語ê人卻想beh了解布袋戲齣大概ê「故事」，雖然不是無一點á幫助，m̄-koh hit種了解，kiám-chhái是摸著布袋戲尪á ê衫裾而已，絕對無法度pōng著伊真正ê靈魂、佮hit-ê靈魂互相對話phò-tāu。會記得三四十冬前，電視布袋戲tú時行hit當時，「大有為的政府」十二道金牌金sit-sit，講布袋戲bē使kan-nā講臺語，一定ái「說國語」，hit位大名鼎鼎ê布袋戲師ko·-put-jī-chiong，只好創造出一仙「中國強」出來紅目有á鬥鬧熱，結局，實在m̄-nā bē看--得，koh khah bē聽--得，搬無外久，就叫二三ê人，三二ê半手，kā伊扑扑死！理由真簡單，無臺語，就無布袋戲！

　　Che mā hō·我想著現此時ê電視布袋戲。講起來實在真iàn khì，我gín-á時代所聽著ê，口白一等一ê布袋戲，老一iân ê戲師猶koh真gâu弄，但是tī少年輩ê嘴裡已經講bē tàu-tah矣，內中上kài可惜ê就是，in ê臺語已經hō·回魂ê「中國強」thāu神經，thāu kah強欲死死暈暈去矣！在我想，in自細漢就受hiah-nih傑出ê老父阿公牽教，in ê臺語絕對是真活水chiah著，是an-chóaⁿ chit-má會舞kah這款地步？che，hōan-sè是因為in ê演出，步步靠劇本，每一句口白攏愛寫--落來；本--來，劇本就是為著演出beh唸beh講chiah來編--ê，先寫--落來原本是天經地義ê tāi-chì，khah輸chia-ê電視布袋戲劇本不是用臺語寫ê，無定著是倩人用華語寫ê，少年戲師劇本sa--1eh一字一

字照讀（將華語ê字句，一字一字用臺語直翻直讀），終其尾，咱tī電視聽著ê臺語，佮日常生活ê臺語煞一丈差九尺，定定雄雄講無。比如講，咱回答人ê邀請，無真確定ê時，會講「我hōan-sè會去」，華語講「我也許會去」，結果，少年戲師看著劇本用華語寫「我也許會去」，伊無略á轉--一下，唸「我hōan-sè會去」或者是「我無定著會去」，煞一字一字直唸，唸做「我iā-hí會去」！我用chit句「我iā-hí會去」問母語是臺語ê朋友，十ê差不多有十一ê攏聽無！

有一段時間我真饒疑(giâu-gî)，臺語講kah chiah-nih奇怪ê電視布袋戲，thài猶有hiah濟死忠兼換帖ê「粉絲」leh？是不是阮老矣，哺無土豆矣？tòe bē著時代矣？尾á chiah hō˙我無意中去掠著真正ê mê-kak，原來有真濟觀眾，in不是leh聽口白，in本身臺語已經 be siáⁿ會曉聽，人臺語講無好勢、講bē súi氣，伊根本聽bē出來，伊攏是靠電視字幕leh了解劇情--ê！字幕佮劇本共款，攏用華語寫，聽無臺語ê觀眾會合意(kah-ì)布袋戲，原來佮聽無外國話ê觀眾，透過「華語字幕」會欣賞外國片是共款ê道理！

布袋戲ê藝術成就，臺語ê súi占真大面，我個人甚至認為，伊ê語言深度佮闊度比歌仔戲koh khah有貢獻，tng-tong咱beh走chhōe、建立臺語文學傳統ê時，除了歌仔戲以外，m̄-thang bē記得，布袋戲曲盤、錄音錄影帶等有聲

資料ê臺語翻寫，是上kài重要上kài有意義ê基礎工作，龍廷tī博士階段chit幾冬，用真大的心力致意chit項事工，mā累積了可觀ê成果，會使講伊踏--出ê第一步，已經真在，真有開創性，向望伊chit本概觀的(tek)ê「史」冊出版以後，會當koh進一步招一寡有志，無畏困難，用伊學kah真熟手ê臺語漢羅書寫chit支大支鉛筆仔，對布袋戲chit座礦山繼續挖出hō˙人欣羨ê臺語文學寶藏。

國立成功大學臺灣文學系
教授兼前系主任

呂興昌

〈作者序〉

# 當布袋戲成了臺灣的意象

　　提到法國，就想到巴黎鐵塔；提起美國，腦海會浮現自由女神；提到「臺灣」，我們會想到什麼？最先浮現腦海的答案竟然是布袋戲。行政院新聞局舉辦「尋找臺灣意象」活動，經兩個月來，七十八萬多票熱烈響應的票選結果，布袋戲拔得頭籌 (130,266票)，其次是玉山、臺北101、臺灣美食及櫻花鉤吻鮭。根據筆者統計，以此次票選活動的表演藝術項目來看，布袋戲獲得總票數的24.95%，不但超過雲門舞集的2.1%，甚至將歌仔戲的1.83%遠遠拋在後面。雖然這不過是一次意見調查，但相當程度反映出臺灣民眾長年累積下來的整體印象。

　　布袋戲在現在的臺灣，竟躍升為國家意象代表，這樣的結果頗令人意外。在漫長的歷史中，臺灣經過不同外來殖民者的統治，對於文化的詮釋總是以中國文化為正統，而將臺灣文化視為「邊陲的」、「地方的」，或充滿異國情調的。長久以來，生活在島上民眾的生活，幾乎是注定被知識分子遺忘的。臺灣的歷史、語言、文化等，幾乎是可以被統治者隨時抽換替代的，致使臺灣文化完全看不到臺灣的主體性。歷史書寫，經常只是權充官方權力的展

示場，而往往看不到民眾生活的真實面貌，尤其是屬於他們精神生活，或學界所冠以華麗名詞的「文化」。布袋戲雖然在臺灣廣為流傳，但在漫長的歷史發展過程中，能夠被文字書寫記錄下來的機會，幾乎微乎其微。今天布袋戲能夠代表臺灣意象，或許正意味著兩百年來，繁殖於這塊土地的民眾語言、藝術與文化可以禁得起考驗，即使曾經經過政治的壓制，仍有相當強勁的生命力，仍深受民眾喜愛。

　　隨著政治的解除戒嚴，臺灣布袋戲不僅廣受民眾歡迎，連政治人物也很喜愛。尤其選舉季節一到，布袋戲人物也忙著變身為輔選大將。然而選戰落幕後，布袋戲是否繼續受到重視？臺灣文化能否擺脫「被操弄」的命運？同樣的，臺灣歷史能否擺脫缺乏主體性的內涵？

　　在歷史因緣的捉弄之下，臺灣本土文化無論是主動或被動，都有可能成為政治所操弄的「戲偶」。從文化尊嚴的角度來看，這些粗糙的政治語言，對於布袋戲等本土文化而言毋寧是再一次的踐踏。如果本土文化要擺脫這種「被操弄」的命運，以及沒有主體性的內涵，為深刻的時代詮釋意義，那麼有必要謙卑地從本土文化的發展歷程，重新檢視臺灣文化與語言對於重塑「民族認同」的重要性，以及未來的創作可能性。因此，筆者相當樂意將十幾年來的布袋戲學術研究成果重新整理成書，與真正關心本土的有識之士分享。但是，筆者不願將本書視作「蓋棺論

定」的臺灣布袋戲史，而毋寧將它視為一篇尋找臺灣布袋戲生命力的觀察成果報告。如果我們以為臺灣布袋戲的生命將在本書的最後一頁終結，那麼那些躺在戲籠內的「秦假仙」、「hap-be二齒」或「福州老人」等戲尪仔，必然會爬起來抗議。我們相信，臺灣布袋戲偶還在戲籠內待命，等待下一場「金光閃閃」的演出機會。

布袋戲的歷史，如果僅有臺灣戲界名家的故事，和各大流派的承傳系譜，仍然只能算是殘缺不全的布袋戲史。如果我們將眼光放在臺灣不斷變遷的社會環境，觀察布袋戲表演與觀眾之間的互動關係，或許比較能夠勾勒出布袋戲發展的原貌。布袋戲研究的先行者呂理政曾提到：臺灣布袋戲的發展史，主要是演戲人和看戲人在社會脈絡中的互動關係交織而成的（呂理政，1991：15），頗有道理。本書大抵延續筆者研究布袋戲一貫的開放態度，從廣泛的布袋戲的文化生態來看待布袋戲的承傳、表演風格的演變、開放劇場的可能性，及布袋戲與媒體結合等相關議題。

調查研究臺灣戲劇團生存環境，似乎應該是主管文化相關單位的任務。筆者在缺乏公家單位奧援的情形下，僅憑著個人勇氣與傻勁投入研究，藉由流浪劇團報導人之口，及歷史塵埃掩蓋的舊報紙的字裡行間，追憶屬於這塊土地的時代記憶，挖掘已被人遺忘的文化資產。驀然回首，從完成以布袋戲為題材的碩士論文至今，竟已超過十六年的歲月。當年嗆聲「好膽mài走」的朋友，到現

在還持續在做臺灣戲劇研究的,可能已微乎其微。相關的論文持續發表,無非表達個人對於這個研究領域的期許與反省,以及作為一個布袋戲熱愛者的終極關懷:念茲在茲的,只是希望透過清晰的研究成果,找出可以讓臺灣藝人的創作力得以揮灑的文化生態環境。

在臺灣這塊土地上,臺灣文化的研究看似蓬勃發展,其實是相當邊緣的;如同臺灣的研究在臺灣學術領域中,就像臺灣在世界舞臺的能見度一般,是那樣的邊緣。國外的友人往往不知道臺灣在哪裡,也弄不清楚臺灣文化有什麼特殊性。有些諷刺的,身為臺灣人的我們,又何嘗弄得清楚自己文化的歷史面貌?筆者偶而參加學術研討會,雖然看到當前年輕學者研究的熱潮,卻也看到了研究的亂象,一方面對臺灣歷史認知的斷裂殘缺,另一方面對於西方學術理論欠缺批判能力。看到這樣缺乏方法論反省的學術危機,筆者更鞭策盡己所能地,試圖將布袋戲發展的歷程整理出清晰的脈絡,讓有緣的讀者分享,算是恪盡學術道義與責任。

回首十多年的布袋戲研究之路,這本書,可說是筆者在這十餘年研究布袋戲成果的總結。陸續發掘出土的史料,使筆者對這塊島上久遠的,卻有些陌生的歷史年代有更深刻的解讀,而對臺灣庶民文化更深入的閱讀,也更能跨越時代貼近土地的歷史記憶。從修正早年論文的相關歷史文化細節開始,逐漸看到這本書的形成:第一章至第三

章的主要內容，改寫自論文〈布袋戲的臺灣化歷程〉(陳龍廷，2006b)，第四章是出自研討會論文〈戰後臺灣戲園布袋戲：戲班、劇場技術與歌手制度〉(陳龍廷，2004d)，第五章主要摘要自〈臺灣化的布袋戲文化〉(陳龍廷，1997a)、〈從臺灣文化生態角度研究臺北地區布袋戲商業劇場〉(陳龍廷，1995a)、〈臺北地區布袋戲商業劇場：草創期〉(陳龍廷，1994d)，第六章取材自博士論文《臺灣布袋戲的口頭文學研究》第二章第三節(陳龍廷，2006a)，第七章局部改寫自碩士論文《黃俊雄電視布袋戲研究》(陳龍廷，1991a)。值得特別強調的是，本書將戰後戲園布袋戲的廣告，依舞臺裝置、女歌手的人員編制、劍俠戲、少林寺戲齣、創作戲齣列表，及臺灣電視布袋戲年表(1962-1989)，希望給有心的讀者提供最可靠的資訊，以免隨著人云亦云的網路世界迷失自我。

最後，必須感謝前衛出版社讓這本醞釀多年的臺灣文化歷史的沈思，得以書本的形式與世人見面。謹以此書，獻給臺灣以及生活在這塊土地上的廣大民眾。

陳龍廷

# 目次

〈推薦序〉布袋戲與臺灣文化　　　　　　　　　　張炎憲　I

建立一個可供思索的臺灣布袋戲地圖　　林鋒雄　V

挖出臺語文學ê寶藏　　　　　　　　　　　呂興昌　VII
對陳龍廷《臺灣布袋戲發展史》踏幾句á話頭

〈作者序〉當布袋戲成了臺灣的意象　　　　　　　　　　1

前　言　　　　　　　　　　　　　　　　　　　　　9

第一章　布袋戲臺灣化的歷程　　　　　　　　　　　15

第二章　唐山過臺灣的布袋戲　　　　　　　　　　　27

　　戲劇發展的社會土壤　　　　　29

　　艋舺鬚鬚全拼命　　　　　　　31

　　竹塹的布袋戲班　　　　　　　39

　　鹿港的白字仔布袋戲　　　　　42

　　府城的南管布袋戲　　　　　　46

　　中、南臺灣的潮調布袋戲　　　50

第三章　從戲曲到戲劇　　　　　　　　　　　　　　53

　　孕育正本戲的搖籃　　　　　　58

　　嶄露頭角的武戲霸王　　　　　63

　　敘事戲齣的催生婆　　　　　　68

　　布袋戲的兩種審美態度　　　　76

第四章　戰後戲園布袋戲的表演體系　　　　　　　　79

　　戲園的集體記憶　　　　　　　83

內臺專業的掌中戲班　92

排戲先生的誕生　98

戲園的劇場觀念與技術　105

歌手制度　116

第五章　劍俠戲齣與時代精神氣候　129

等待大俠的時代　134

少林寺英雄的傳奇　141

金剛戲的來臨　160

第六章　掌中班承傳系統與風格　185

虎尾五洲園　188

西螺新興閣　192

關廟玉泉閣　197

林邊全樂閣　200

南投新世界　202

新莊小西園　205

大稻埕亦宛然　208

第七章　木偶劇場的可能性　213

錄音布袋戲　216

廣播布袋戲　225

電影布袋戲　226

電視布袋戲　231

媒體與媒體之間的辯證　231

布袋戲與電視機的第一次接觸　232

史豔文掀起的布袋戲風潮　234

視覺科技與戲偶結合的新創作　240

結　語　253

參考書目　257

索　引　261

# 前言

　　1980年代以來，隨著本土意識的抬頭，日漸沒落的傳統民間藝術逐漸受到矚目，尤其最具有臺灣特色的布袋戲，在解除戒嚴的過程中，往往被當作民族文化的象徵，而經常成為各級選舉活動的超級助選員。

　　過去統治者所灌輸的中國的認識論，在這個時代即將轉變為臺灣的認識論。更清楚地說，以陸地作為思考中心的認識論，轉變為海洋中心的認識論。在學術的發展過程中，認識論的轉變，就會產生新的知識。在舊的認識論控制底下的「看不見的」領域，突然之間變成「看得見的」，並非這些不存在的東西，現在卻突然被發明出來，而是以往它在有色眼鏡的遮蔽之下，被完全忽略了。

　　如法國學者阿圖塞（Louis Althusser, 1918-1990）在重讀影響深遠的著作《資本論》所深刻反省的哲學問題：「看不見的」（l'invisible），是被「看得見的」（le visible）認識場域所定義的，是被禁止觀看的，被排除在可看見的範圍之外的。

　　布袋戲立足臺灣的過程，曾經開出多麼美麗的花朵，曾經結出多麼豐盛的果實，而這二百多年來的真實，卻

在過去二十年來臺灣政治社會的變革中，突然被知識分子「看見」，這正好是認識論斷裂的時代。

這股本土文化的波瀾，表面上百花齊放，其實卻逐漸遠離民間活力源頭。而民間戲劇一旦進入表演藝術的殿堂之後，卻有導致「櫥窗化」的危機。老藝人逐漸凋零走入歷史，而民間藝術文化嚴重流失情況卻未見改善。

因此，除了各項保存、調查、記錄等研究計畫之外，更重要的是必須避免應景式的文化政策，重新了解臺灣民間文化的生態環境，甚至尋找民間藝術的再生機制與創作力的活水源頭，避免落入「僵化劇場」的困境更是當務之急。簡言之，尋找臺灣戲劇有機養成的環境與創作力，是最值得我們嚴肅深思的議題。本書的目的並非消極性的懷舊，而是放眼未來的可能性。筆者認為應從臺灣戲劇的文化生態（cultural ecology），布袋戲劇場美學，戲園布袋戲的表演體系，戲齣創作與時代的精神氣候，掌中班傳承系統與風格，布袋戲結合多媒體的創作可能性來釐清問題。

臺灣民間戲劇的嚴重沒落，最重要的是活潑的母語文化逐漸失去美麗的光芒。舞臺上的布袋戲或歌仔戲即使表演再生動，年輕觀眾的母語理解能力如果一再低落，原本直接訴諸口頭—聽覺（oral-aural）過程的口頭文學，可能即將變成絕響。布袋戲的豐富語言文化財產，

都是我們生活在這塊島嶼上的人民所共同擁有的。

　　臺灣戲劇的生存環境，從戰後各鄉鎮都有可供布袋戲、歌仔戲、新劇等臺語戲劇活動演出的戲園，到現在幾乎完全消失。以往幾乎只要是曾經熱鬧興盛的人群聚落，就有戲園。

　　戲園可說是昔日繁華笙歌景象的象徵。在戲園表演，布袋戲師傅稱為「內臺戲」。商業劇場的環境，原本提供民間藝人相當穩定的經濟環境與學徒培訓的場域，以支撐他們旺盛的創作。到了1970年代晚期，原有的表演生態環境幾乎完全改變，臺語的戲劇活動幾乎完全退出戲園，剩下祭祀謝神的舞臺。在廟前酬神演出的祭祀劇場，一般報章媒體中所謂的「野臺戲」，民間藝人則稱之為「民戲」、「外臺戲」或「棚腳戲」。曾盛極一時，相當多臺灣人共同擁有的童年回憶的布袋戲，竟然沒落到「有時連一個觀眾也沒有」的地步。

　　經過多年來對布袋戲生存環境的關注，與商業劇場歷史變遷的研究，筆者認為在現代的社會，如果布袋戲這樣的藝術，能夠自立自強、強勁地存活下去，那麼最重要的還是要找回觀眾，而不是只是一味地倚賴政府單位的補助。只有從適合表演藝術生存的生態環境著手，才可能吸引更多的人才投入，才可能產生引起觀眾共鳴的優秀作品。從歷史現象，可發現戲院、劇團與觀眾三者之間的關係相當密切：

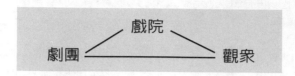

　　就商業劇場而言，這三者之間的關係形成一循環：觀眾花錢購買門票，戲院才有酬勞給劇團，而劇團在觀眾掌聲以及經濟後援無虞的支持下，可以盡情地發揮想像力創作下去。就劇團而言，他們的「生產技術」就是演出，這意味著他們必須要有能夠「吸引觀眾」來看的表演，才能促使劇場生態變成一個良性循環。

　　從布袋戲劇場美學來看，布袋戲在臺灣發展的美學內涵，至少存在兩種不同的審美態度：一種是以音樂抒情的美感為主，木偶的表演純粹只是搭配音樂，故事並不是最重要的，這種審美態度與西洋的歌劇相似。

　　另一種審美態度是以欣賞故事情節為主的，觀眾的注意力都集中在懸疑的情節，木偶的表演是為了描述曲折離奇的故事，如此一來音樂變成陪襯或烘托氣氛的功能而已，這樣的審美態度與臺灣民間的「講古」相似。

　　從塵埃淹沒的歷史資料間，爬梳臺灣布袋戲表演體系，我們可以發現相較於傳統酬神謝戲的布袋戲，戰後臺灣布袋戲表演體系的變革，至少可以排戲先生的誕生、舞臺技術觀念的改變、及歌手制度三個關鍵標誌來觀察，這些新的創作能量的加入，使得布袋戲的創作，

開拓出前所未有的寬廣局面。

　　劇場技術並非單獨存在，而是與表演的戲齣及時代的精神氣候息息相關的。戲園布袋戲三項最重要的表演類型：劍俠戲、少林寺，及金剛戲，筆者將從其生存的社會空間與時代氣氛做歷史性的回顧。

　　掌中班傳承系統與風格——臺灣掌中班的承傳幾乎都是從南管、潮調與北管等各種戲曲源流演變而來。有少數所謂的天才主演，從小就對布袋戲表演有相當的興趣，而後多半還是會跟隨臺灣著名戲班，而成為師徒相傳繁衍的流派。

　　當然也有些年輕戲班的主演，為迅速增加自己的知名度，隨意附會某著名戲班門徒，或拜過許多不同流派的師傅，而造成臺灣布袋戲承傳系統的混亂。不過，臺灣幾個著名的承傳流派，仍具參考指標的價值。

　　此外，布袋戲結合多媒體的創作可能性——布袋戲表演藝術呈現方式，可說是相當多樣的，尤其是文化創意產業（creative industry）的觀點，更為人們提供不同的視野。布袋戲表演的場合，除了傳統劇場，木偶表演與觀眾直接面對面的空間之外，還有結合日新月異的科技，包括廣播、錄音、電視、電影等媒體，表演藝術是經過錄製的過程及傳播管道，間接地與觀眾接觸。

　　在此我們從歷史現象的角度來觀察，除了客觀地以歷史資料來理解其誕生的時代背景，也讓我們以寬廣的

心胸來了解布袋戲與媒體的結合，以及藝術表現的各種
可能方式，及其可能的限制。

# 第一章

## 布袋戲臺灣化的歷程

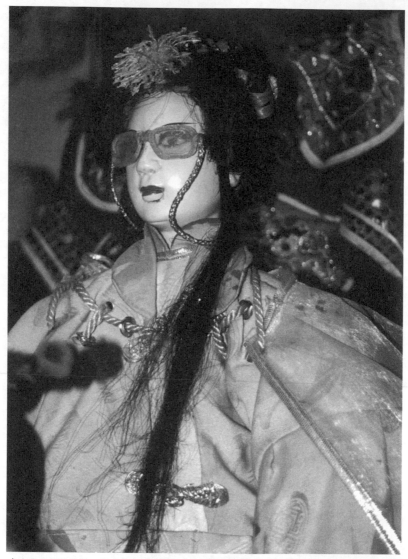

↑布袋戲偶的美感，與臺灣女性的審美息息相關；不同時代的戲偶造型，反映不同時代的美感。
（陳龍廷攝影）

　　臺灣布袋戲的起源，來自兩百年前的泉州、漳州、潮州等地。早期的演出形態，當然沿襲原有的模式，但是，一如其他源自於中國的臺灣傳統戲曲一樣，隨著臺灣移民族群的重新組合，及政治、社會形態的變遷影響，在經過漫長時間的發展之後，很自然的產生質與量的變化。從起源論而言，布袋戲當然是來自中國文化的延伸發展，但是以文化生態論的觀點來看，從中國帶到臺灣的這些東西，經過客觀環境與主觀品味的改變，內涵與形式已經產生變化。

　　對西洋文學史的理論與建構極大影響的法國美學家丹納（Hippolyte Adolphe Taine,1828-93）認為：藝術家不是孤立的人，最偉大的藝術家是賦有群眾的才能、意識、情感而達到最高度的人。因為他們都有同樣的習慣、同樣的利益、同樣的信仰、種族相同、教育相同、語言相同，所以在生活的一切方面，藝術家與觀眾完全相像。而作品的產生，取決乎時代精神和周圍的風俗。這兩種因素，也就是他所稱的「精神的氣候」，如自然界的氣候對於動植物產生「選擇」與「淘汰」的作用，而時代精神與風俗習慣，也對藝術品產生「選擇」與「淘汰」的作用。

　　這種理論，與文化人類學者史徒華（Julian H. Steward, 1902-72）所倡導文化生態論有共通之處，他認為「生態」的主要意義是「對環境的適應」。環境即是在一特定地域單位內，所有動物與植物，以及自然界彼此互動

所構成的生命之網。適應性的互動，可用來解釋演化過程中，基因的變異與新基因的起源，並可藉由競爭、繼承等其他輔助觀念來描述生命之網本身。而「文化生態學」追求的是認識不同區域的特殊文化特質與模式的解釋，並非可以通用於所有文化環境狀態的通則。

站在這些理論家的肩膀上，可以讓我們思考做為一種表演藝術型態的布袋戲，如何在臺灣這個橫跨熱帶、亞熱帶的島嶼，如何經過特殊的風俗習慣，及歷史時代氣候的孕育之下，最後開出富有土地芬芳的藝術花朵。想想從中國傳來的戲劇形式，包括平劇京班、亂彈戲、四平戲、九甲戲等，經過時代與社會的「選擇」與「淘汰」的作用，最後還剩下哪些仍具有影響力的戲劇元素？而布袋戲這種表演藝術為何能夠深耕本土？其力量到底是來自木偶的操作、音樂的變革、情節的創作，或者口頭表演的淬煉？這是最值得我們思考的問題。

布袋戲不斷推陳出新的表演形式與創作，展現的可能是臺灣獨特的文化形態，及濃厚本土特色的藝術形象與觀賞趣味，而且整個表演藝術的發展與內涵，已變得與中國有所差異。

本文企圖提出以「臺灣化」概念，來解釋布袋戲在臺灣演變的過程，此外或許也可調和臺灣學界「土著化」與「內地化」這兩種概念的歧異與不足之處。「土著化」是文化人類學者研究清代臺灣拓墾史所提出的概

念：臺灣當地所形成的土地所有制度，及社會階層化的
關係，並不完全延續華南地區的社會組織型態。經過長
時間演變，逐漸拋棄原有的祖籍分類意識，而培養出新
的地緣意識的社會組織，如祭祀圈、宗教組織、水利共
同體與市集社區等。簡單來說 (陳其南，1987：92)：

> 從1683年到1895年的兩百年中，臺灣的漢人移
> 民社會逐漸從一個邊疆的環境中掙脫出來，成爲人
> 口眾多、安全富庶的土著社會。整個清代可以說是
> 臺灣人由移民社會（immigrant society）走向「土著化」
> （indigenization）變成土著社會（native society）的過程。

　　相對的，提出「內地化」觀點的學者則認爲，十九
世紀中葉之後，如臺灣等邊緣地區日益內地化，對於中
國文化的向心力極強，終於形成與中國各省完全相同的
社會型態 (李國祁，1978：132-133)。但論者同時也發現：臺
灣移墾社會有相當多不同於內地的特質，包括血緣觀念
不及內地濃厚，而呈現強烈的地緣觀念，而社會的領
導階層與內地大爲不同，「多爲意氣自雄的豪強之士，
而少文化水準較高的知識分子或仕紳人士」 (李國祁，1978：
136)。既然臺灣移墾社會有其特殊性，那麼這樣的社會的
價值取向及文化發展趨勢，理應也有其不同於內地之處。
　　有的研究者從文化的觀點，試圖來調和「土著化」
與「內地化」的概念歧異，論者認爲：清代臺灣移墾社

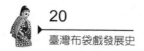

會重商趨利取向相當濃厚，尤其是渡海來臺的移民大多在謀求經濟利益，或希圖改善其生活狀況。顯然他們在內地時都不是屬於上層社會的人士，他們藉由開墾而累積財富，進而憑藉其優勢的經濟能力進身上層社會。既然早期移民多屬於「社會低階層人士」，他們所偏好的文化，必然也不同於內地注重文教科舉的上層文化，而是所謂的「俗化」。這種文化發展趨勢，一方面文教不興，來自中國的精緻文化無由發展。另一方面，社會上「陋俗」盛行，諸如衣飾奢侈、婚姻論財、豪飲好賭、好巫信鬼、觀劇等，成為臺灣移墾初期的普遍現象（蔡淵洯，1986：59）。這樣的觀點，其實是將臺灣文化發展趨勢與移民社會階層相結合：「雅／俗」二元對立價值，正好呼應社會階層的「上層／下層」。來自民間的、俗民階層的文化，與出自文人、菁英階層的文化，在價值上分別對應於低俗的／典雅的、平凡的／特出的、粗糙的／精緻等兩個截然不同的領域。這種論述的基本出發點似乎還有商榷餘地，很容易落入傳統社會上層階級兼具有正統地位的文化霸權（hegemony）思考脈絡底下，但是這種文化角度思考，卻提供了另一條可釐清問題的途徑。

筆者認為：臺灣移民社會「雅」的文化不夠強，反而提供民間「俗」文化的發展空間，特別是這些士大夫所輕忽的民間戲曲。以往中國內地的階級觀念相當強

↑電視布袋戲真正發揮它特有的魅力，是從1970年3月2日黃俊雄的《雲州大儒俠》開始，史艷文甚至成為小學生作文題目〈我最崇拜的民族英雄〉的描寫對象。請看第七章木偶劇場的可能性。

（陳龍廷提供）

↑1990年代黃海岱主演的史豔文重現江湖，從社會土壤、時代的精神氣候、表演與觀眾支持及互動的微妙關係，或許才能夠勾勒出民間生活的真實面貌。請看第一章布袋戲臺灣化的歷程。

（陳龍廷攝影）

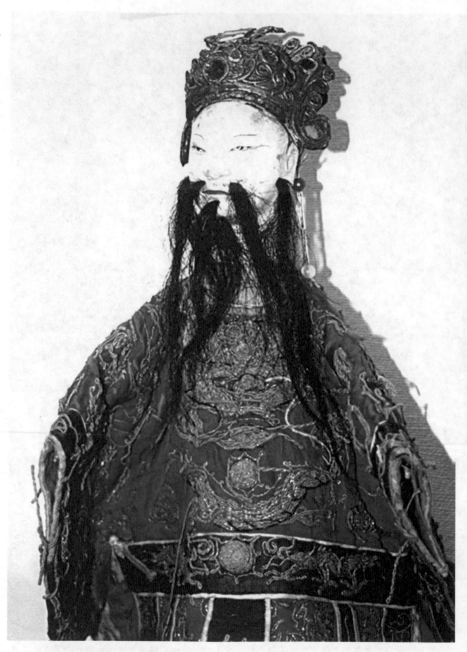

↑臺灣掌中班的古老戲偶。請看第二章唐山過臺灣的布袋戲。 　　　　　　　　　　（陳龍廷攝影）

↑早期的布袋戲師傅大多精通北管，連黃俊雄也熟背鑼鼓經。請看第三章從戲曲到戲劇。

（陳龍廷攝影）

↑「金光」是描述內功極高段的修煉者，如布袋戲主演所說的「金光閃閃，瑞氣千條」，而後的布袋戲日益追求舞臺的視覺效果。請看第五章劍俠戲齣與時代精神氣候。　　　　（陳龍廷攝影）

↑黃順仁以自編的金剛戲齣《胡奎賣人頭》馳名南臺灣，後來接續黃秋藤在中視演出《無情劍》。請看第六章掌中班承傳系統與風格。　　　　　　　　　　　　　　（陳龍廷攝影）

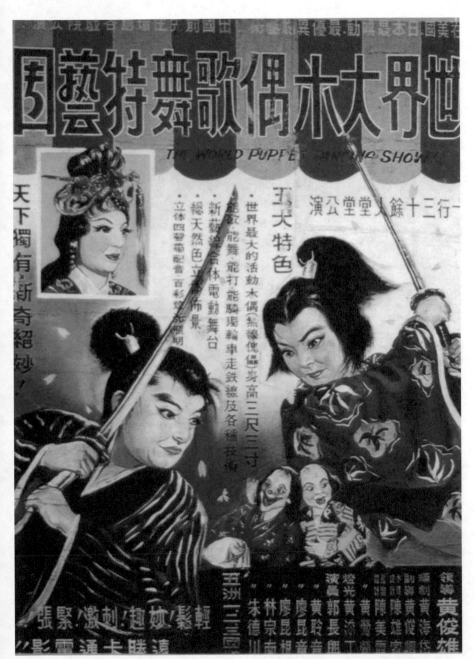

↑少年的黃俊雄，對布袋戲擁有強烈的革命熱情，他作了相當大膽的嚐試，把木偶改為「三尺三寸」，而且手臂、手掌都能夠轉動、持刀舞劍、走路、舞蹈的「世界大木偶歌舞特藝團」。請看第七章木偶劇場的可能性。

（陳龍廷提供）

↑陳俊然灌錄一系列的《南俠》布袋戲唱片,可說是1960年代最重要的布袋戲有聲的文化資產。請
看第七章木偶劇場的可能性。 (陳龍廷攝影)

烈，甚至將各行各業分為上九流、下九流兩大類，只要被歸於下九流的階級出身，便不可能參加科舉考試。下九流的行業，分別是娼女、優、巫者、樂人、牽豬哥、剃頭、僕婢、拿龍、土工等（鈴木清一郎，1995〔1934〕：14-15）。「優」即俗稱「扮戲的」，比俗稱「藝旦」、「做婊」、「趁食查某」的「娼女」還要低一等。由此可見，戲劇從業人員在傳統中國的階級觀念中是相當低賤的。臺灣方志文獻在記錄臺灣的風俗特色時，卻經常強調「俗尚演劇」，如康熙五十五年（1716），受聘來臺灣協助方志編纂的陳夢林，考察約略現今北從基隆，南到嘉義，這個地區的漢人民俗風情。這些臺灣特有的社會現象，記錄於《諸羅縣志》〈風俗志〉（陳夢林，1962〔1717〕：147-149）：

> 神誕，必演戲慶祝。二月二日、八月中秋，慶土地尤盛。秋成，設醮賽神，醮畢演戲，謂之壓醮尾。比日中元盂蘭會，亦盛飯僧；陳設競為華美，每會費至百餘緡。事畢，亦以戲繼之。家有慶，鄉有期會、有公禁，無不先以戲者；蓋習尚既然，又婦女所好，有平時慳客不捨一文，而演戲則傾囊以助者。（－－）演戲，不問晝夜，附近村莊婦女輒駕車往觀，三、五群坐車中，環臺之左右。有至自數十里者，不艷飾不登車，其夫親為之駕。

臺灣在清代移民社會的時代，很可能已經潛藏另一

↑臺灣移民社會「雅」文化不夠強,反而提供民間「俗」文化的發展空間,特別是這些
士大夫所輕忽的民間戲曲。
(陳龍廷攝影)

條文化發展的契機。尤其是民間宗教信仰與演戲結合，加上掌握經濟能力民眾的大力贊助，整體所呈現出來的戲劇文化現象，令內地來的士大夫瞠目結舌，如《諸羅縣志》所記載的，臺灣清代婦女平日節儉到幾乎吝嗇，但對於演戲活動卻是慷慨解囊。只要是演戲，不論白天或晚上，附近村莊的婦女都會坐著牛車前去觀賞。這些戲劇文化現象，其實已經蘊藏著臺灣戲劇兩大基本劇場形式的因子，包括信徒酬神謝戲的「祭祀劇場」，以及掌握經濟能力民眾出錢贊助表演的「商業劇場」（陳龍廷，1994b；1995a；2000）。不同於清代中國婦女幾乎大門不出的保守心態，臺灣婦女還能夠濃妝豔抹地，由其丈夫駕車前往公開場合看戲。這種偏好看戲的行為，以及女性的自主意識，或許可能是受到平埔族母系社會的價值觀及生活習性的影響，而加深這樣的「俗」文化的發展。

原住民母系社會中另有一套不同於漢人社會的男女分工：平埔族婦女的工作包括農耕、砍柴、汲水、紡織，而男人則從事狩獵、防禦等工作。臺灣西部平原上的平埔族大多是母系社會，婚姻上，男人入贅女家，隨妻而住；在財產繼承上，由女子繼承家產（李亦園，1982：64-65）。

如此繼續發展下去，不就是走向「土著化」，而變成土著社會的過程？

「內地化」的觀點，基本上是從「儒漢化」（尹章義，

1989：527）的角度出發，著重臺灣與中國內地從早期的差異，演變到幾乎完全一致，但值得商榷的是，這種價值觀似乎過於推崇上層社會的「雅」文化，而輕視民間底層的「俗」文化。而「土著化」的觀點，從民間社群的角度出發，強調清代早期移墾社會在社群認同上，爲中國大陸本土社會的延伸，從一開始的相同，最後演變到完全不同（陳其南，1987：167：181）。

　　若持平而論，內地化論者敏銳地觀察到，社會底層的文化價值在臺灣與中國內地的差異性；相對的，土著化論者較缺少關注底層文化價值的差異性，及底層文化在臺灣這塊土地上持續的影響力，整體看來似乎不夠周延。從民間文化角度來看，筆者認爲用「臺灣化」的觀點比較可調合學術的爭議。以往學術界對於臺灣文化的論述比較偏重漢字書寫承傳的歷史，或社會上層的「雅」文化，而忽略廣大底層民衆的生活語言、習慣、品味，或「俗」的文化，彷彿這些活生生的文化在歷史洪流中，因較易失去知識階層的書寫記錄而完全蒸發。筆者認爲這種「看不見」的底層文化，其實有著極其強韌的生命力，在歷史的演變過程，不斷地以新的面貌，來呼應新時代的精神氣候。

　　在這些「俗」文化的發展過程中，布袋戲是相當晚才出現的。咸信布袋戲傳到臺灣的年代，約在清代道光、咸豐年間（江武昌，1990：90。邱坤良，1992：173。詹惠登，

1979：46）的十九世紀初期。這二百年來，布袋戲表演藝術隨著臺灣社會、經濟、文化、政治的特殊背景，從早期移居來臺的布袋戲老藝人開山立派而人才輩出，到後代不斷的在改變當中，許多藝人也創造出獨特的表演藝術風格，而臺灣也自發地形成各重要布袋戲承傳系統，如五洲園、新興閣、世界派等。這些歷史演變過程，可說是布袋戲隨著移民社會而走向「臺灣化」的歷程，終於創造出臺灣布袋戲的獨特風格。如若不論演藝水平的參差不齊，現在單就遍布臺灣各地布袋戲團約一千團的數量來看，就是一項驚人的奇蹟。

　　布袋戲起源的說法，可能只是一個歷史的點而已，並非呈現一個完整歷史面貌的線、面。從社會土壤、時代的精神氣候、表演與觀眾支持與互動的微妙關係，或許才能夠勾勒出民間生活的真實面貌。我們將從不同的層面，來瞭解布袋戲如何從唐山過臺灣的原始型態，逐漸轉變為臺灣化的表演藝術。以戲曲音樂來看，布袋戲的發展脈絡由最早的南管、潮調，到北管布袋戲。這些音樂風格的差異，也與臺灣布袋戲承傳的流派有密切的關係。由演出的劇本來看，布袋戲從最早的清代師傅所傳下來的，以才子佳人的文戲取勝的籠底戲，演變到吸收民間曲館表演劇目，以武戲擅長的正本戲，甚至完全天馬行空自創的劇情。所謂「籠底戲」，大抵是延續先輩師傅所傳下來的戲齣。

　　臺灣布袋戲的承傳系統，從歷史淵源來看，最早可分為南管與潮調兩種。而北管布袋戲，則是受到子弟戲曲館的盛行流風所致，是稍晚才出現的土生土長承傳系統。這三種布袋戲流派，又與臺灣各地布袋戲師承有密切的關係，幾乎掌中班的主要承傳系統都是從此演變出來的。經由這樣不同角度的觀察，我們將可以很清楚看到布袋戲臺灣化的歷程，及整個社會時代的氣氛。

　　十九世紀中葉以後的臺灣漢人社會，逐漸轉換成土著社會，特別是日治時代，封鎖新的漢人流入的管道，更是為臺灣社會的「土著化」過程邁開一大步。而日治時代臺灣漢人處於被統治者的處境，更強化了臺灣漢人社會內部的同類意識，因而形成臺灣人的族群意識（王崧興，2001：289）。

# 第二章

## 唐山過臺灣的布袋戲

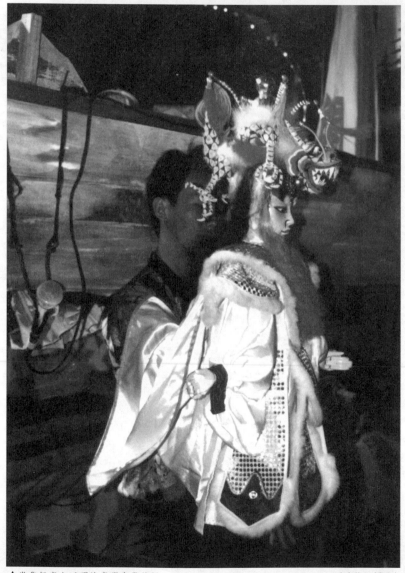

↑當代舞臺上活躍的臺灣布袋戲偶。　　　　　　　　　　　　（陳龍廷攝影）

　　戲劇的發展，不可能脫離其生存的土地。當年隨著移民到臺灣來的中國戲曲種類相當多，而只有少數能夠在這塊土地上發芽、成長，尤其是布袋戲。這是很值得思考的問題。首先我們從其生長的社會土壤，及分布南北各地的重要藝人的生命史來觀察。

## 戲劇發展的社會土壤

　　民間娛樂事業的發展，與市集聚落的發展有關，更切確地說，與都市的休閒生活及市民的經濟消費能力息息相關。布袋戲從中國傳來，就田野調查資料來看，最早來臺灣的掌中班，可能是在農村鄉下地區落地生根的潮調戲班，而後與清代臺灣都市聚落形成有關的商業劇場發展，更標誌著這項表演藝術臺灣化逐漸成熟的過程。清代臺灣重要的都市，都是港都，大抵是臺灣物產的集散地，及貿易商行的聚集地。十九世紀初期，民間流傳所謂的「一府、二鹿、三艋舺」，指的是臺南府城、鹿港、臺北萬華這三個城市聚落。

　　臺灣布袋戲也就是以臺北盆地、臺南府城、以及鹿港三個地區為主要的傳播地。這三個城市都有所謂的「郊」，也就是貿易商的聯合組織，如與泉州貿易的「泉郊」、與廈門貿易的「廈郊」等。清代臺灣稱做「郊」的商業團體，是以臺南三郊、鹿港泉郊、臺北

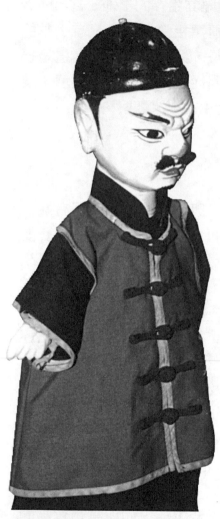

↑風行中臺灣的喜劇角色「福州老人」，
採取清代民眾的服飾造型。「臺灣錢淹腳
目」的土地，吸收許多唐山師傅來臺落
地生根。　　　　（陳龍廷攝影）

三郊與澎湖的臺廈郊最
為有名，組織也龐大而
有力（王一剛，1957：13；張
勝彥，1996：132-137）。

　　這些貿易商不但經營
生活基本物資進出口貿
易，對於文化事業的傳
播也有相當的助益。他
們直接或間接地將中國
的地方戲曲引進臺灣，
尤其是布袋戲。而唐山
師傅之所以來臺表演，
甚至來臺定居傳藝，成
為重要流派傳承的「開
臺祖」，其重要的客觀
環境，就是「臺灣錢淹
腳目」，增強了他們在
臺定居發展的意願。布
袋戲商業劇場，除吸引
優秀的掌中戲班在臺灣
落地生根，及展現臺灣
民眾在文化展演方面的
消費能力外，從「戲院

—劇團—觀眾」的三角循環關係來看,戲園布袋戲的口頭表演,更可能因漳、泉各地腔調的接觸融合,而促成「臺灣語」誕生。

## 艋舺鬍鬚全拼命

臺北盆地的布袋戲發展,最早是以新莊為中心,後來隨著艋舺後來居上的發展,而逐漸以艋舺為核心。布袋戲是一種人文活動,而人文活動與其相關的環境發展息息相關。臺北都市街道的發展,大多沿著淡水河而形成人群聚落。

十八世紀中葉,新莊逐漸成為臺北地區經濟、政治的中心。淡水河除了供應農田灌溉之外,其主要支流大多可以航行船隻,成為農產品與手工業民生用品的重要運輸管道。新莊早期的布袋戲班,據黃得時在〈新莊街の歷史と文化〉一文提到:新莊以前的布袋戲非常興盛,最著名的包括「小西園」許天扶、「小世界」許來助、「小花園」高文波、「錦上花樓」王定、「錦花樓」黃添丁、「新興樓」邱樹、「新福軒」簡塗等 (黃得時,1943:46)。這張名單,大多是日治時代末期的新莊掌中班,幾乎都已經改採北管後場的表演。其中師徒關係,如「小花園」高文波拜師「小世界」許來助 (1890-1965),邱樹師承「錦上花樓」王定 (1889-?)。昭

和時代的報導，已明確點出交通的變遷而導致新莊的沒落，但布袋戲班卻仍爲地方帶來繁榮收入，爲新莊老街長黃淵源所津津樂道（臺灣日日新報，1933.7.6）：

> 臺灣布袋戲，盛於新莊。新莊老大市街，自乘合車通行而後，商界愈益不振。獨布袋戲收入一途，年統計之得五、六萬圓之正資，自他方流入，宛然若華僑由海外送金於本國者，其裨益於地方繁榮，正自不少。右前街長黃淵源氏，恆樂引以爲談助。

從田野調查中可知，新莊布袋戲確是許多臺北地區布袋戲承傳流派的祖師，如著名藝人王炎（1900-1993），生於新莊街，十七歲時曾參加新莊的北管子弟社「西園軒」。這個子弟社團的組成分子大多與布袋戲的師傅有關，如新莊布袋戲班的「小西園」許天扶就曾在「西園軒」學唱公末、「錦上花樓」王定唱老生、「新福軒」簡塗唱三花，王炎自己學唱二花（沈平山，1986：393）。早年王炎曾經師承新莊「如是觀」林阿頭，後來才又拜師艋舺掌中班的呂阿灶。雖然說拜師學藝是出自個人自由意志的選擇，但這似乎也意味著整個臺北布袋戲發展重心逐漸轉移至艋舺。

從臺北城市聚落的發展歷程來看，隨著新莊河道日淺，逐漸爲下游的艋舺所取代。從乾隆四年（1739）龍山寺建立，開始確立艋舺一帶人群聚落的形成，到十九世

紀初，北路淡水營都司擴編爲「艋舺營」，而淡水廳同知由原本長年駐在辦公所在的竹塹城，改成半年駐竹塹，半年駐艋舺（戴寶村，2000：342）。新崛起的艋舺逐漸成爲臺北的經濟、政治中心，也是唐山過臺灣的布袋戲名家聚集地。

　　早期著名的南管布袋戲師傅，包括「麒麟閣」金雞師、「龍鳳閣」許潭、「哈哈笑」許阿鼻、「解人頤」呂阿灶、「奇文閣」鄭金奎等（呂理政，1991：87；沈平山，1986：96），其中最著名的，莫過於「金泉同」的童全，及陳婆兩人。

　　童全（1854-1932），據流傳照片得知，他天生一臉美髯，似乎因此外號爲「鬍鬚全」。他雖然不識字，但記性強、口才好、聲音宏亮，最擅長演〈掃秦〉、〈斬龍王〉、〈白扇記〉、〈唐寅磨鏡〉、〈乾隆遊東山〉、〈藥茶記〉等。這位熱心記錄艋舺布袋戲盛況的觀眾吳逸生，萬華人，1907年生，一生熱衷於民俗戲曲，並喜愛文學，早歲曾參加新文學運動，並以吳松谷、春輝等名發表文章。也難怪他所書寫的戲偶動作，特別細膩動人。值得注意的，〈藥茶記〉應屬於臺灣常見的亂彈戲齣。不知是記錄者的誤植，或眞的看過童全演過這齣戲。如果童全眞的演過〈藥茶記〉，那麼意味著南管布袋戲的師傅，也逐漸向當時臺灣民間流行的北管亂彈吸取養分，從整個布袋戲臺灣化的歷程來看，這可能是第一個

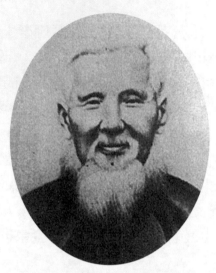

↑童全曾經是1920年代臺灣報章媒體所嘖
嘖稱奇的民間藝人，他是演布袋戲致富的
第一人。　　　　　　　　（陳龍廷提供）

演北管布袋戲的例證，而一般只知道陳婆的徒弟林金水
開始吸收北管布袋戲（呂訴上，1961：416），相較之下，童
全的年代與輩分都還要古老。據說童全操弄戲偶的動作
相當細緻（吳逸生，1975：101-102）：

　　　光看他問案時那副動作，對於兩造，時而怒目而
　視，時而好語相慰，時而沈思推理，手中那把摺扇搖
　來晃去，有板有眼，的確夠你瞧了。看他演那個推車
　的，動作的優美自然，在布袋戲中實難得一睹。一邊
　在推車，一邊在擦汗，而上坡時的推車更是他的一
　絕，推上去又退下來，掙扎著再推上去，上氣不接下
　氣地在推，這種表現實在委實太靈活太美了。

　　童全曾經是1920年代臺灣報章媒體所嘖嘖稱奇的民
間藝人，他因演布袋戲致富，累積金錢曾高達二千八百
圓，秘密地藏在地磚底下，可見當年他受到歡迎的程
度。然而1923年5月11日，他突然發現積蓄一輩子的鈔
票，全部白蟻吃掉，而上了當時報紙的社會版。《臺
南新報》（1923.5.16，第五版，第7620號）與《臺灣日日新報》
（1924.7.31，第四版，第8696號）都有類似的報導。而前者記載
尤爲翔實：

　　　　臺北市新富町三丁目童阿全，善弄布袋戲出名。
　　顏面鬍鬚，故無論男婦老幼，皆稱爲鬍鬚全。所以彼
　　之布袋戲，比他人較好景氣。生平吝嗇，一錢如命。
　　逐年粒積十圓金票二百八十枚，計金二千八百圓，以
　　數束入於小木箱。乃於自己寢臺下，掘開□磚築一小
　　地窟，而後置木箱於其中，上蓋以枋及土。雖家中妻
　　兒，亦莫之知方。謂除自己一人以外，固神不知鬼不
　　覺。初不料，被□地術白蟻君所聞。然於舊正月，曾
　　竊視一番，固無恙也。及本月十一日午前，第二次開
　　看，竟顏色頓變，哀聲如狂。家人集視，惟見蟻土一
　　堆。所謂金神者，已消於無何有之鄉矣。或謂鬍鬚全
　　年已老耄，粒積金錢，又不使家人知之，結局奉送白
　　蟻富貴，眞可爲金錢死藏者戒。惟臺灣銀行無端得
　　二三千圓大利益，未稔肯多少貢獻於社會云。

　　童全積蓄一輩子的鈔票，一夕之間全部被白蟻吃掉的
傳聞，幾乎是傳揚一時。甚至他自己在演戲時，還現身說

法，為這件事大報不平，以博得觀眾捧腹一笑。直到他去世之後一年，媒體仍陸續報導這則故事，並說臺灣最富裕的紅頂商人辜顯榮為童全之死深感惋惜，否則就請他到鹿港演布袋戲，他曾說：「使鬍鬚全不死，當喚他到大和行演布袋戲，一娛老眼也。」（臺灣日日新報，1933.7.6）

　　值得注意的，童全原為泉州人，同治年間，他年約二十歲左右（1873），隻身來臺灣闖天下，必然經歷臺灣民主國的崩潰，及日本政府統治。臺灣在日治初期，曾經給予居民兩年的期限得以自由選擇國籍，最後他仍然選擇留在臺灣。這樣的重大決定，除了個人意志之外，也與當時臺灣的戲劇生活環境息息相關。明治四十三年臺北艋舺舊街，與大稻埕永和街都出現專演布袋戲的戲園，而且還散發戲園演出傳單。據《臺灣日日新報》的報導如下（1910.1.22）：

> 　　近者泉州掌中班亦設戲園，一在艋舺舊街，一在大稻埕永和街。日夜繼演，且公然印刷戲單，分布市內，招人往觀，是亦維新之一現象也。

　　臺北設掌中班戲園，似乎從太平街開始。太平街的戲園主，是大稻埕維興街的周通書，他曾因同業戲園之間的競爭，藉酒醉滋事而登上社會新聞（臺灣日日新報，1908.1.15）。從這些簡短的報導中，雖看不出布袋戲商業劇場的門票高低，但是從另一則同時代臺北板橋新設的布袋戲戲園的相關資訊，卻可以看出端倪（臺灣日日新報，1908.3.3）：

　　近日板橋街林某，雇一班掌中戲，名曰「福錦
雲」，租在該街某茶館，開設戲園。做用入場券，內
分等次，特等拾五錢，一等拾錢，二等四錢，童子減
半。一晝夜約收金三圓。其初猶為好況，以當時舊曆
正月，男婦老少，無所事事，故多藉此為消遣，迨數
日後漸臻冷淡。

　　當時艋舺布袋戲商業劇場機制的成熟，似乎在艋舺
舊街，與大稻埕設布袋戲戲園之前，就已經有完整的規
劃。這些商業機制規劃，應該是仿效當年日本人或臺灣
仕紳經營的戲院，門票還分等級。至於「特等拾五錢，
一等拾錢，二等四錢」到底有多貴？參考1910年代的物
價：在來糙米一公升六錢，豬肉一臺斤二十四錢，鴨蛋
一粒一錢（呂訴上，1961：198），可知對於民眾而言，他們
願意付出如此代價來欣賞一場專業布袋戲班的演出，已
經很有文化素養。對於劇團而言，一天的勤奮演出，可
以獲得三圓，即三百錢，夠他們買十臺斤豬肉還綽綽有
餘，或五十公升糙米，在當時可說是相當不錯的待遇。

　　童全在臺北哪些戲園演過哪些作品，我們缺乏直接
的佐證。不過外在演出環境的優渥，對於布袋戲藝人而
言，應該是促使他們留在臺灣相當大的誘因。當年童
全埋藏在地底而遺失的「二千八百圓」，依照1920年
代臺灣的工資來看，水泥工每日工資二圓，一年薪資
七百三十圓左右。這麼一位布袋戲師傅無意之間所遺失

的金額，相當當年一位水泥工四年的薪資，而且是不吃不喝才能累積的資產。由此可知，童全在當時臺北劇場環境中的成就，已經讓他累積一筆數量可觀的財產。

與鬍鬚全齊名的陳婆，也是泉州人，傳說是個不第秀才，因功名無望，才成為布袋戲師傅。由於麻臉，故外號「貓婆」。因是讀書人出身，所以文辭優雅、出口成章，特別擅長南管的文戲，最著名的有〈天波樓〉、〈寶塔記〉、〈回番書〉、〈養賢堂〉、〈孫叔敖復國〉、〈喜雀告〉等（呂理政，1991：88）。

童全與陳婆兩位藝人的演技，可說是各有千秋，他們的對臺戲，曾是艋舺當年的盛事。地方上就曾經流傳相關的俗語「鬍鬚全拼命」，或「貓的奸臣，鬚的不仁」，指的正是兩人打對臺時，彼此針鋒相對、互別苗頭，一方罵出「貓的奸臣」，另一方則還之以「鬚的不仁」（吳槐，1942：19）。由此可以想見，當年這兩位南管布袋戲的高手過招，競爭激烈，如同拼命。而史料關於陳婆的描述不夠詳盡，大抵只根據這兩則俗諺衍生而來（呂訴上，1961：416；吳逸生，1975：102），只稍微提及他的身分背景，據說陳婆曾做過「童生監」，因考場失意，才改行演布袋戲（吳逸生，1980：75）。

陳婆對臺北布袋戲的影響，最重要的就是傳徒「華陽臺」林金水，林金水再傳「小西園」許天扶、「宛若真」盧水土，及「亦宛然」李天祿的父親許夢多。

不過，南管布袋戲在臺灣似乎沒辦法維持下去，一方面南管後場樂師凋零，另一方面臺灣當時的文化生態的主流，幾乎一面倒地推崇亂彈戲，因此傳至林金水之手，已逐漸採用北管戲曲後場。據老藝人王炎的說法，新莊另一支與林金水不同承傳系統的布袋戲師傅「論仔師」，早就以北管布袋戲聞名一時。在整個時代氣氛的影響之下，無論是林金水，或許天扶、盧水土等人著手將布袋戲後場改爲北管，就不那麼令人意外，這意味著北管布袋戲時代的來臨。

## 竹塹的布袋戲班

　　新竹是北臺灣發展較早的城市。明鄭時期只有零星的開墾，直到康熙五十七年（1718）王世傑入墾竹塹，此後竹塹聚落的發展才較爲明顯而具規模。乾隆二十一年（1756），淡水廳同知王錫縉，將廳署由彰化移駐竹塹城，這意味著這個時期的竹塹，成爲北臺灣最重要的政治、經濟城市。

　　竹塹城早期相當著名的南管掌中班，應該是龍鳳閣。班主曾經將連載於《臺灣日日新報》的古典小說《金魁星》改編爲布袋戲演出，據說「手弄口述，神情逼肖，觀者竟大加喝采。每夜臺下，男女爭集，幾於地無立錐云」（臺灣日日新報，1909.5.25）。此外，這顯示了

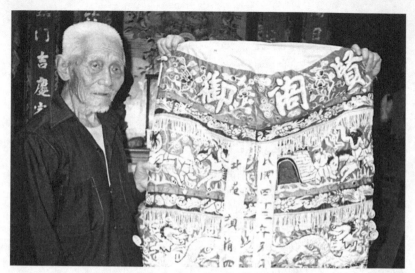

↑臺灣曾經盛極一時的南管，號稱「御前清客」。 （陳龍廷攝影）

布袋戲在走向商業劇場的過程當中，開始傾向採取吸收其他的敘述體故事來吸引觀眾。龍鳳閣掌中班改編《金魁星》的經驗，其實已為布袋戲指出一條邁向「古冊戲」的大道，也是戰後臺灣布袋戲商業劇場常見的現象。將《金魁星》搬上布袋戲舞臺，發生在明治四十二年在新竹出現的布袋戲商業劇場。如報導所說（臺灣日日新報，1909.1.29）：

新設戲園：龍鳳閣掌中班演戲，甚博竹人之好評。近因舊曆新正，特借內天后宮為戲園，晝夜開演。每日自午後二點鐘起，至午夜十二點鐘止。觀覽料分為二種：特別每人八錢，普通四錢而已。

　　從整個商業劇場機制，包括戲園設置地點、開演時間、觀眾票價等，可發現新竹嗜好看南管布袋戲的觀眾達到某種規模。二十世紀初期的新竹表演環境，對於外來的掌中班相當有吸引力。除了當地戲班之外，也曾出現「唱南調」的掌中班「國錦文」。這個戲班的操偶技巧頗佳，但是口白聲音不佳。即使是這樣的掌中班，在當時受聘演出的戲金，每臺的價格約十圓左右，至少不低於五圓（臺灣日日新報，1909.12.12）。

　　此外，新竹的南管布袋戲班有「似古今」胡賈，據說是光緒年間來臺（沈平山，1986：460）。新竹人「怪我氏」（鄭天鑑），早在1926年的手稿《百年見聞肚皮集》已有相關記錄，該書中記載「祉亭公軼事」、「郭成金附鴨母王」、「貓阿棟附王阿玉」、「和尚金附官度閃」、「清江舍附戴萬生」等內容，對新竹林、鄭兩家的家務瑣事多所著墨，關於清朝人文社會風貌多所涉及，且筆鋒諧趣，是難得的地方文史資料。其中描寫新竹布袋戲如下（怪我氏，1996：86）：

> 從來竹塹有戲唱念，皆屬泉音，最優勝則有林阿
> 豬、蔡道、胡阿菊。人形戲掌中班，俗呼布袋戲，分
> 有南管、北管，著名惟胡阿尾、西風司。

　　從其行文夾雜日文的詞彙「人形戲」可知，書寫的年代確實在日治時代。當時作者已經發現新竹布袋戲逐

漸有北管、南管的區別。他所寫的「胡阿尾」，或許就
是新竹南管布袋戲「似古今」胡賈。至於「西風司」，
就沒有相關資料可以了解。相當有趣的，這本書還提到
潮調布袋戲班「玉梨香」，稱之為「潮音之玉梨香人形
戲」，作者驚訝於這種戲班的口白唱念，與當時臺灣戲
曲音樂流行主流的亂彈戲相較之下，「大相懸殊，無從
考證」。顯然，對大正時代的新竹人而言，潮調布袋戲
仍是相當罕見。從另一角度看，潮調布袋戲的流行，可
能有其相當大的區域侷限。

　　日治時代初期，竹塹城的掌中班，共四團。除最著
名的龍鳳閣，還有一團以通俗表演路線取勝的戲班，名
叫「五福樓」（臺灣日日新報，1909.1.12）。

## 鹿港的白字仔布袋戲

　　臺灣中部一帶的重要貿易重鎮鹿港，也是南管布袋
戲的傳播點。鹿港在乾隆四十九年（1784），開放與福建
蚶江通商，中臺灣豐盛的糧產皆由此出口至對岸的蚶
江，並進口泉州等地的人文藝術。鹿港顯然不只是臺灣
中部的經濟重心之一，也是人文薈萃的文化重鎮。

　　鹿港人林品創設日茂行，因而富甲一方。清代著名
的南管布袋戲藝人算師、狗師、圳師等人，曾經應清代
鹿港首富日茂行邀請來臺演戲。不料因此造成轟動，觀

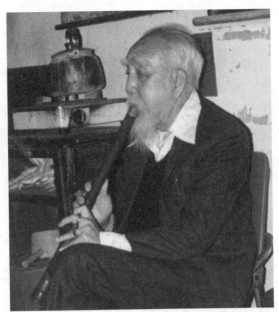

↑鹿港龍山寺聚英社的南管老師傅。　　　　　　（陳龍廷攝影）

衆欲罷不能，他們客居鹿港四年餘（沈平山，1986：95）。圳師，姓黃，他的布袋戲屬於南管布袋戲，一般民間通稱「白字仔」。

「白字仔」，指採用南管系統的後場音樂，而念白卻採取通俗易懂的口語。早期的「九甲戲」，也曾稱爲「白字仔戲」，主要是這種戲曲表演，雖然繼承梨園戲的戲曲音樂，但是在念白上卻採取泉州話。據黃海岱表示：白字仔布袋戲的老師傅，大多是比他年長的那一輩，由此推斷其活躍的年代，大約是十九世紀末，最遲應當不晚於二十世紀初。田野調查的推論，在歷史文獻

可找到佐證（臺灣日日新報，1900.4.10）：

　　　　木偶戲不一種。彼掌中班，土語稱爲布袋戲。亦
　　有亂彈、趙調之分。近日臺中，初來一班掌中戲，其
　　稱謂復出於二者之外，而以白字爲名。聽其聲音，幾
　　令行雲欲過，而舉動鬥舞，尤非尋常木偶所能望其項
　　背。至于戲棚八角，華麗新鮮，亦爲島人目所未經。
　　具此數美，觀者咸謂，別開生面，眞令人興味倍增
　　云。

　　可見1900年的臺中，仍有白字布袋戲班的演出，而
且舞臺屬於傳統布袋戲的「八角戲棚」。記錄者相當驚
訝這種掌中戲，不同於亂彈、趙調（潮調），因才留下這
樣的記錄，可見白字布袋戲班的演戲範圍並不廣泛，至
少臺中這種日治時代形成的新都會，很少見到他們演出
的蹤跡。

　　據黃海岱所知「白字仔」戲班至少有三、四團，分
布於鹿港、北港、麥寮等地，由此可知，白字仔布袋戲
所使用的口語，應該是比較偏泉州腔。

　　白字戲對表演藝術的實際意義，就在於語言未統一
的時代，直接使用當地的語言，讓當地的觀眾明瞭戲曲
的表演內容，以達到藝術感動人心的境界，即作者所指
出的「感人最深」與「直捷暢快」。從字源來看，「白
字」指對應於白話（colloquial）的俗字，而與古典的使用

方式無關。這種詞彙的出現，對文學史的意義而言相當重要，這意謂著「白話意識」的覺醒：庶民大眾因應口語表達的迫切需要，而自行創造出另一種與口語相對應的書寫符號，可以說是當時的民眾基於漢字的知識，而進行符合口語的改造工程。依照這樣的邏輯，歌仔冊中常見的俗字，應是依循這樣的思考模式下的文化產物。「peh-ji（白字）」這個詞彙，依筆者所查到的工具書所知，最早應該是乾隆十三年（1748）漳浦人蔡奭的《官音匯解析義》「戲耍音樂」條載：「做正音、唱官腔；做白字、唱泉腔；做九角、唱四平；做潮劇、唱潮腔」。1873年傳教士所編的《廈英大辭典》也收錄「白字」詞彙（Douglas & Barclay, 1873：364），而1931年臺灣總督府所出版的《臺日大辭典》也將此詞彙收錄在書中。可見遲至1930年代，臺灣民眾對於這樣的詞彙應該都不陌生，這也意味著「白字」的使用現象，是當時社會所普遍熟悉的（陳龍廷，2006c）。

　　圳師擅長演的劇目，包括〈孟麗君〉、〈二度梅〉、〈大紅袍〉、〈小紅袍〉等。圳師傳徒蘇總，但蘇總已經改唱北管，兼著重武戲。蘇總學成之後，回西螺重整布袋戲班「錦春園」。蘇總對於武術拳技的興趣，勝過布袋戲，後來傳徒給黃馬，自己改行當武館拳師。黃馬（1863-1928），也就是目前雄霸臺灣布袋戲界的五洲派祖師黃海岱的父親。布袋戲在臺灣化的過程中，「白字

仔」的出現相當重要，這意味著更接近臺灣民眾生活語言的美學傾向。逐漸地，許多的戲曲聲腔布袋戲的角色人物對話，放棄原先戲曲的念白，而改採口語白話，不僅是當時的南管系統布袋戲，甚至後起的北管布袋戲也逐漸採取這樣的權宜措施。

## 府城的南管布袋戲

臺南府城，可說是南管布袋戲班的另一個發展重鎮。明治四十三年(1910)臺南三郊的貿易商，曾聘請泉州掌中班來水仙宮開演。

臺南水仙宮，是康熙五十七年(1718)三郊貿易商人集資重建的廟宇，供奉水仙尊神，保佑他們航海貿易的安全，乾隆六年（1741）在水仙宮內附建「三益堂」爲三郊議事公所。三郊組織，除了從事貿易營利之外，也舉辦造橋修路、捐置義塚、修濬河道，或移風易俗，如勸戒鴉片、勸戒販賣婦女等公益事業，而建設戲園，聘請知名演藝團體來表演，也是他們回饋社會的文化公益之一。據說往年除夕夜水仙宮前演戲通宵達旦，而讓許多欠債者混入觀眾群當中，形成俗稱的「避債戲」（鄭道聰，1994：8）。明治年間，三郊的九位股東集資六百圓，在臺南水仙宮設戲園。他們曾聘請泉州掌中戲班來演戲，主演「來煌司」，首演戲齣《晉司馬再興避難》。

然而這齣戲因略帶情色暗示的表演內容，引起當時一些衛道人士的注意。據報導說（臺灣日日新報，1910.1.25）：

> 近日有慕古戲園者，臺南三郊中人之創設也。了不長進，竟以九股東共釀六百金，向泉州南關外聘來煌司之掌中班，假座於水仙宮，設園演唱。其劈頭第一劇，則演晉司馬再興避難一齣。即而聽之，其口白則泉腔不合，甚難入耳。歌曲則瓦缶金聲，嘈雜爭鳴。詼諧則兩手空搖，終是木偶。至若音樂，雖叮噹有聲，而草鑼吵鬧，仍難動聽。如此劇色，尚欲以禮儀三百，為觀劇資，不誠難哉？然其中最出色者，惟司馬氏與某女通姦之時，彼則懸掛小床一榻，顯然以該榻借為巫山，男歡女愛，直欲以銷魂眞箇，動人觀止。一時園中諸人，上等鄙而唾之，下等笑而樂之，唯女席赧然面赤，無地可以自容。

這些布袋戲演出，雖引起衛道人士輿論的激烈反應，但從另一角度，也可以看到臺南布袋戲演出環境邁向成熟的商業劇場的機制：劇團著重吸引觀眾的表演，可說是一種時代趨勢。另一則相關報導說他們「聘一掌中班。且公然設戲園於水仙宮內。逐日仍印劇目。分送顧客。已開演七八天。而顧客竟寥寥無幾。聞戲價全年三千金。若無客顧。即以二個月為期」（臺灣日日新報，1908.1.28），該戲班戲金竟然一年高達三千圓，對於當時的劇團而言，是相當天文數字般的

優越待遇。顯然整個商業體制已經步入軌道，不但印劇目分贈觀眾，而且演出檔期至少兩個月。

此外，來自泉州的主演「來煌司」所講的口音，與臺南當地觀眾自認為的泉州腔不同。但客觀而言，不見得是掌中班主演的口音不道地，也有可能是臺南當地的語言已經逐漸走向不漳不泉的新腔調語言，也就是我們現在所通行的「臺灣話」。

臺南著名的戲班包括「大飛龍」顏宰、「小飛龍」顏朝、「小飛虎」吳鴻、「小集虎」鱸鰻師、「雙飛虎」周亮、「雙飛鳳」吳士、「錦飛鳳」薛博、「錦花閣」林城等。臺南著名的文學家許丙丁，曾描述他童年時代，在大媽祖宮旁，欣賞顏宰、顏朝的掌中表演，也在大上帝廟前，看過「小飛虎」、「雙飛虎」、「錦花閣」的表演，所演的劇目包括《水冰心》、《包公案》、《薛仁貴征東》、《萬花樓》等（許丙丁，1954b：18）。

臺灣總督府文教局社會課在1928年出版的《臺灣における支那演劇と臺灣演劇調查》，可能是臺灣目前所知最早的官方調查，正好提供我們瞭解當時臺灣戲劇的情境。從整個調查內容看起來，以臺南州的資料最為詳盡。臺南州的範圍，包括現在的雲林、嘉義、臺南等三個縣的範圍，至少有十五團布袋戲。據1920年代的調查：臺南清水町「小飛虎」吳鴻，常演的代表戲碼有《金魁星》、《枝無葉》、《四幅錦裙》、《五美賢》。吳鴻

的表演我們無緣目賭，據李天祿表示《金魁星》的劇情
大意是：一位心地善良的賣花婆，爲撮合何老丞相之女
金蓮與窮秀才王贊的婚事，暗自盜取何丞相府中一尊古
董「金魁星」，暗置於王贊家中。不料王贊誤以爲是上
天可憐他貧困的處境所賜的意外之財，將「金魁星」拿
到何丞相府典當，以爲可以籌備赴京趕考的資金。結果
被何府當作盜賊，抓送官府。最後幾經曲折，終於如願
以償，成全美事。從這樣的故事綱要看來，頗有清代社
會現象的寫實主義味道。

　　從這分調查報告顯示：臺南臺町「雙飛虎」的周
有榮，他擅長演出《孝子守墓》、《丹桂圖》、《一門三
孝〉等戲齣。周有榮，應該是周亮的兒子。值得注意
的，無論是周有榮擅長演的《丹桂圖》或吳鴻常演的
《四幅錦裙》，很有可能是「九甲戲」的戲碼。1996年
筆者曾調查彰化二林的萬興庄的九甲戲班「錦樂社」。
二林的萬興庄以前是有名的「曲館藪」，當地的九甲戲
相當著名，1920年代臺灣總督府的調查資料就出現過
「臺南萬興庄九甲：新錦春班」。

　　《彰化縣曲館與武館》收錄筆者的田野調查顯示：
報導人雖自稱「南管」，或「九甲南」，不過他們都相當清
楚自己所學與一般所謂「正南的」南管不同。一般的南
管，又稱做「洞館」，其音樂特色在於使用洞簫，而且
純粹以清唱表演爲主，無法演戲。但「九甲南」不使用

洞簫，其音樂特色報導人稱爲「南唱北拍」，結合南、北管音樂的特長，可以登臺表演戲劇。他們學過的戲齣包括《丹桂圖》、《四幅錦裙》、《剪羅衣》、《三狀元》、《楊宗保取木棍》等（林美容，1997：209-211）。由此或許可以推斷，當時臺南府城的南管布袋戲的表演風格，其後場音樂大致上是採取「九甲南」。

## 中、南臺灣的潮調布袋戲

潮調布袋戲傳到臺灣的歷史相當古老，至遲在十九世紀初期，可能就已經在臺灣落地生根。臺灣民間生活的戲曲文化環境中，潮調的子弟曲館並不普遍，因而這些潮調掌中班一開始大多傾向家族承傳的方式。

潮調音樂的特質，如俗話說的「北管好暗頭，潮調好暝尾」，意思是北管戲鑼鼓齊鳴，極其熱鬧，傍晚時分聽起來，其神明慶典的氣氛最令人振奮；而潮調音樂節奏緩慢，文雅悅耳，文辭婉約，適合在更深夜靜的夜裡細心品味，其詞頗富書卷氣，如「娘嬭相隨今行去，往到花園看景致，若是花木看已畢，速速回房勤針黹」。依學者的研究，大致可歸納出兩大特點：一唱衆和，在主唱引領唱完一句之後，其他樂師往往跟著一起和；以及唱腔中使用相當多的聲詞，也就是在原有文句之外，另外加入沒有文字意義的母音，最常使用的如a、

↑潮調布袋戲傳到臺灣的歷史相當古老,至遲在十九世紀初期,可能就已經在臺灣落地生根。此抄本出自員林潮調掌中班,抄寫的年代明治39年即1906年。

（陳龍廷攝影）

e，於是整個音樂聽起來「咿咿啊啊」，即民間藝人所說的「咿呵韻」（張雅惠，2000；呂鍾寬，2005）。

　　潮調布袋戲的分佈，幾乎都集中在臺灣中南部。雲林的斗六、斗南、西螺，彰化員林、埔心，南投、臺南麻豆、中營等地是臺灣潮調布袋戲的重要發展地。潮調布袋戲班包括南投竹山「鳳萊閣」陳君輝、集集「永興閣」張仁智；西螺「新興閣」鍾任秀智（1873-1959），斗六劉平義、「福興閣」柯瑞福，斗南有陳金興、「法師」；彰化員林「新平閣」詹其達（1805-1877）、吳謹直（1841-1879）；嘉義朴子「瑞興閣」陳深池（1899-1973）；麻豆黃萬吉、龜仔港水錦師、中營朝枝師等（江武昌，1990a：97；謝德錫，1998）。

　　潮調戲曲風格，在臺灣流行的範圍似乎相當有限，通常潮調布袋戲班只有學戲時學一、兩齣潮調戲。潮調戲班的門徒正式「出師」之後，後場音樂上採取「南北交加」，也就是大量採取北管音樂的後場，僅保留少數的潮調音樂。西螺「新興閣」的傳人鍾任壁說，潮調的正本戲在他父親鍾任祥的時代就已經縮減了（陳龍廷，2000：53-54）。

　　由此可見，潮調布袋戲經過日治時代北管戲曲聲腔的洗禮，實際表演的劇目與後場音樂所剩可能極為有限。據田野調查了解，潮調布袋戲的主要劇目有《臨水平妖》、《鋒劍春秋》、《楊文廣打南蠻十八洞》、《莊子破棺》、《李奇元哭獄》等。

# 第三章

## 從戲曲到戲劇

↑臺灣中南部尚武的風氣，是孕育布袋戲武打招式的靈感來源。圖為宋江陣彩妝的武師。

（陳龍廷攝影）

　　布袋戲走向自由創作的歷程十分曲折。這之間最大的改變契機，是來自後場音樂聲腔及布袋戲班開始結合臺灣北管子弟館，進而引發了巨大改變。

　　臺灣民間通稱的「北管」，搭配舞台表演時正式的稱呼叫「亂彈」，是乾隆年間（1736-1795）在中國地方發展出來的戲曲類型。沿襲了中國歷代統治者將樂舞分爲雅、俗兩部的舊例，這種新興的劇種被稱爲「花部」。所謂花，就是雜的意思，指地方戲的聲腔花雜不純，多爲野調俗曲，如《揚州畫舫錄》所說的，包括京腔、秦腔、弋陽腔、梆子腔、羅羅腔、二簧調等，統稱亂彈；相對的，「雅部」，即當時奉爲正聲的崑曲。由此可知，花部亂彈在發展的過程中，並沒有得到文人士大夫的扶植和幫助，而是直接來自民間的支持，它脫胎於民間俗曲和說唱藝術。花部創作是從劇場藝術本身的唱、做、念、打，累積發展而來的，並非文人的書齋案頭作品（張庚、郭漢城，1985）。

　　從精神層面來看，北管的影響就不止於後場音樂的風格而已，這種崛起自草莽的精神似乎也鼓舞布袋戲的創作回到民間。亂彈戲被批評爲「文辭鄙俚，不入讀書人之鑑賞」，而愛好者的支持理由，卻正好是文辭的通俗性。如焦循在《花部農譚》所指出的：「其詞質直，雖婦孺亦能解；其音慷慨，血氣爲之動盪。郭外各村，二八月間遞相演唱，農叟漁父聚以爲歡，由來已

久矣。」（青木正兒，1930「1982」：477）然而，歷史的演變
過程，並非這麼直截了當。花部亂彈在漫長的演變過程
中，逐漸取代雅部的崑曲，成爲表演藝術的主流。臺灣
民間藝人將之奉爲「正音」，直接接受這些曾被清代官
方貶稱爲「花部」的戲曲。原本以追求通俗性的文辭而
獲得民眾支持的亂彈戲，在臺灣民間藝人承傳時卻成爲
怪異難懂的語言。這種歷史的荒謬感，隨著時代變遷而
被遺忘，但卻也是布袋戲臺灣化的眞實歷程。

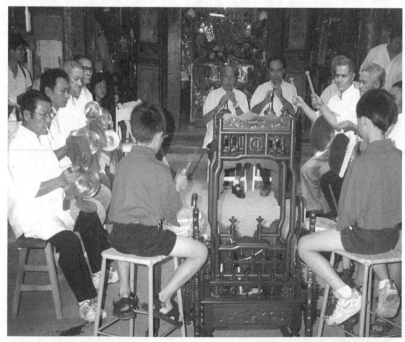

↑布袋戲走向自由創作的歷程，其間最大的改變契機，是來自布袋戲班開始結合臺灣北
管子弟館，進而引發起的巨大改變。　　　　　　　　　　　　　　　　（陳龍廷攝影）

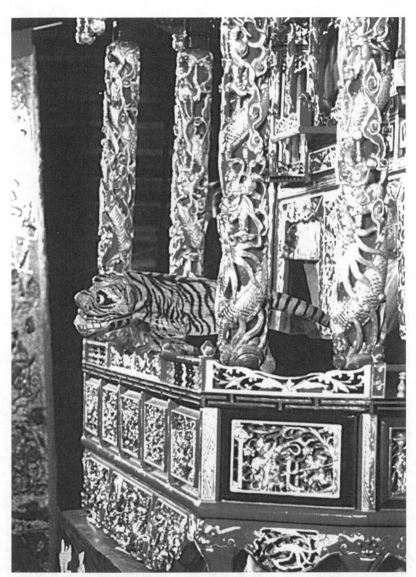

↑北管子弟戲的表演風格剛出現時，曾被嘲笑為「虎咬豬」，意思是相較於南管的文戲，
北管只能搬出老虎、獅子翻滾等毫無戲文的情節。　　　　　　　　　（陳龍廷攝影）

## 孕育正本戲的搖籃

日治時代，掌中戲班更結合臺灣各地最盛行的北管子弟戲。布袋戲沿用北管戲的劇本，通稱為「正本戲」。

這種創新的表演風格剛出現時，還曾經被嘲笑為「虎咬豬」，意思是相較於南管的文戲，北管只能搬出老虎、獅子翻滾等毫無戲文的情節，顯得喧嘩粗俗。而當民眾欣賞的品味改變時，北管音樂卻被高度評價，諺語「食肉食三層，看戲看亂彈」，正好說明北管亂彈戲在這個時代已是沛然莫能禦的趨勢。北管布袋戲除了結合戲曲音樂的品味之外，也標誌著將戲偶動作表演獨立出來成為審美對象的時代傾向。特別是以老虎做為表演主軸，似乎是日治時代新莊一帶的布袋戲班為了讓不懂臺語的日本人（內地人）欣賞，才發展出《武松打虎》之類的戲齣。據《臺灣日日新報》的報導（1927.7.14，第四版，第9774號）：

> 據云內地人不解布袋戲之臺灣語云。然極喜觀打虎。故吾輩到處多演出打虎以投合其所好。於是水滸傳中之武松打虎。日夜大大的宣傳。彼白額吊睛之大蟲。咆哮一聲。向前便撲。武松施展神威。揮出巨拳。與之相拒。內地人觀者。皆樂此不疲。亦可見其國之尚武使然也。

　　實際演出的實例，1933年7月6日晚上八點新莊小西園的藝師許天扶在臺北草山（陽明山），爲日本皇族久邇宮殿下演出布袋戲《二才子》與《武松打虎》。《二才子》，應屬於「六才子書」中的戲齣，是傳統的南管布袋戲「籠底戲」，又稱爲《養閒堂》，或《大鬧養閒堂》。這齣注重戲文的表演，當年曾聘請日人一條慎三郎做解說（臺灣日日新報，1933.7.7，第二版，第11944號）。《武松打虎》應是改編自崑曲《義俠記》的戲齣，從田野調查經驗判斷，可能是掌中班主演由北管子弟社輾轉得來的。這種以打鬥爲主的創新表演風格，其實是爲了跨越語言障礙，讓不懂臺語的日本人也能夠欣賞，因此口白臺詞相當稀少。從當時的媒體報導，可以了解這似乎宣告了北管布袋戲時代的來臨。

　　臺灣曲館的發展趨勢，與一般人以爲的日本時代政府強力打壓所有中國文化的刻板印象，正好完全相反。從實際的田野調查所發現的現象：臺灣曲舘在日本時代最爲蓬勃發展，遠遠超過清朝時代與戰後時代，這似乎與日本政府對臺灣民間文化傳統的態度有關。除了太平洋戰爭後期的「皇民化運動」之外，日本政府對臺灣民間的文化大都採取包容的態度，尤其是他們最鼓勵曲館活動。因此，日治時代臺灣的北管亂彈音樂曾經非常風行，一些原本非北管後場音樂系統的掌中劇團，也開始加入這一北管音樂流行的趨勢，包括一些潮調掌中戲

班的主演也參加北管子弟社（陳龍廷，2000：53）。

日治時期臺灣北管子弟戲，有所謂的西皮、福路之分。西皮系統的北管音樂與京戲相當一致，大部分北臺灣的北管布袋戲班，都是承襲這種戲曲音樂；通常中南部子弟館兩類兼學，而宜蘭、基隆等北臺灣卻分得相當清楚，甚至演變兩派子弟械鬥，即西皮、福路為戲曲分類械鬥。往昔中部地區有名的「軒園咬」，其實是以彰化集樂軒分支出去的軒派，以及梨春園為源頭的園派，兩派的曲館之間互相競爭，軒者助軒，園者助園，往往論是比曲藝高下或人氣旺弱，進一步比較城鄉之間的承傳、聯繫等互動關係（林美容，1997：800）。

北管戲中，除了三花因為身負插科打諢、逗樂觀眾的責任，為了直接讓觀眾聽懂他的意思，所以唱曲和口白一概使用臺語，而其餘的角色均講「官話」。西皮派的戲曲音樂，其實比較接近京戲，中南部戲班習慣將京戲稱為「外江--ê」。新莊北管布袋戲班，很多都出身自新莊「西園軒」北管子弟館，包括「錦上花樓」王定、「新福軒」簡金土、「小西園」許天扶等。「宛若眞」盧水土，人稱「貓仔水土」，採用京戲後場，將連本《三國誌》改為布袋戲表演，非常叫座（呂理政，1991：88）。戰後李天祿也模仿京戲的後場與戲齣，轉換為布袋戲的表演，而號稱「外江布袋戲」。雖然記錄者沒有明確的標音，無法從《李天祿口述劇本》中感受到李

天祿特有的腔調語音。不過，這些文字仍可提供我們做比較的基礎，將李天祿擅長演出的《三國演義》〈過五關〉（李天祿，1995：53），與京戲《劇考大全》（胡菊人，1979：404）做比較，即可明白外江布袋戲與京戲的表演內容有密切關係。

　　常見的北管布袋戲劇目有《取五關》、《斬瓜奪棍》、《渭水河》、《走三關》、《晉陽宮》、《天水關》等，其中《倒銅旗》、《斬瓜》幾乎是必學的戲。大多是布袋戲主演參加地方的戲曲子弟館，連帶著戲曲音樂所學來的劇情。布袋戲主演與曲館子弟之間關係密切，許多布袋戲主演本身就是地方曲館的北管先生，或是出身自曲館世家。民間戲曲的人才不但可以擔任布袋戲表演的後場師傅，對於布袋戲有興趣者，還可以「整布袋戲團」。布袋戲的師傅也可能因為對於後場音樂的興趣，而成為地方曲館先生（陳龍廷，2000：62）。

　　這些來自北管的劇本，大多是武戲。例如黃海岱由北管亂彈學來的《倒銅旗》，是全本福路戲《破五關》中破「泗水關」的一段，內容敘述唐代開國武將秦瓊，受封為掃隋大元帥，銜命破五關。到泗水關時，靠山王楊林奉隋煬帝之命擺下銅旗大陣，並修書羅藝請求相助。羅成前往助陣之前，母親告訴他說，前來破陣的是他的表兄秦瓊，必要時暗中幫助。最後羅成協助秦瓊破銅旗陣。

　　這齣戲的情節相當簡單，重點放在英雄豪傑如何與敵軍廝殺的武打招式。這類型的戲齣，可以說是布袋戲

結合北管子弟戲，以及武館文化的表演。《倒銅旗》
中，羅成與守關主將東方白、東方紅，分別教其軍隊演
示了三個陣式：雙龍出水、八門金鎖、五虎擒羊，都與
武館的陣法有關。主角秦瓊使用的雙鐧，也是武館中常
見的短兵器之一。

　　武館是臺灣村庄開發史中，相當具有重要社會功能
的志願性社團。清代械鬥盛行，農村子弟為了保衛家
園，利用閒暇學習拳術、陣法、舞獅等技藝。掌中戲主
演結合這樣的民間文化，進一步孕育了純粹以武打取勝
的布袋戲表演，有的主演甚至以「武戲霸王」的名聲響
遍南北二路。

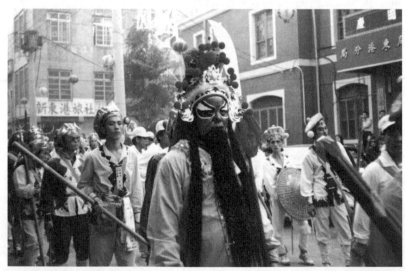

↑武館是臺灣的村庄開發史中，有相當重要社會功能的志願性社團，更進一步孕育了純
粹以武打取勝的布袋戲表演。　　　　　　　　　　　　　　　　　　（陳龍廷攝影）

# 嶄露頭角的武戲霸王

　　臺灣特殊的歷史情境，造就某些地方尚武的風氣，塑造了特殊的社會文化，武館林立、獅陣盛行。清朝統治臺灣二百多年之間，如俗諺所說的「三年一小反，五年一大反」，正反映的是當時社會動盪不安的情形。清朝政府無法有效的維持地方治安，為了保護身家的安全或開墾的順利進行，民間有力人士倡導有別於官方正規部隊的團練組織。

　　同治二年（1863）竹塹仕紳林占梅（1820–1868）辦理團練，協助官兵平定戴潮春事件，《百年見聞肚皮集》正好記錄這件由地方有力人士提倡的習武風氣（怪我氏，1996：83）：

　　　　竹塹淡防廳秋大老，提倡官民協力，先事預防，用戒不虞，是故各富商殷戶多募丁壯，守護宅舖。鄭如棟因時制宜，亦募有青壯少年，請拳頭教師傳習拳棒，以賦閒別室備作武館。同時潛園林占梅，先有募集多數武者，教頭訓練劍擊、柔道、忍術，各種精熟，勃勃欲試。風尚一時，人文風氣忽變重武輕文。

　　文中的「劍擊、柔道、忍術」等日治時代才開始流行的武術名詞，無意間透露出作者書寫的年代。但毫無

疑問的，地方籌備團練是何等重要的大事，尤其是成立
武館，召集青年，請拳頭教師傳習拳棒等，在十九世紀
中葉的臺灣似乎逐漸形成一種風氣。然而這些團練組織
可能輔助政府成爲「義民」，但也可能成爲反政府的軍
事力量，最著名的實例就是戴潮春。當年他曾受命辦理
團練，協助官府緝捕盜匪，但因八卦會黨事件受牽連而
造反。這股尙武風氣，在日治時代初期，也成爲讓日本
人頭痛的武力組織。日本政府一旦取得實際統治權，這
種民間武力組織，當然不被官方所鼓勵，於是轉變爲依
附各地廟宇的武館陣頭。以筆者曾參與彰化的曲館、武
館田野調查，與資料編纂的經驗而言，臺灣農村常見的
武館文化如下（林美容，1997：805）：

> 　　彰化的武館大多與當地庄廟的活動有相當密切的關
> 係，他們或爲了庄廟的迎神賽會，或爲了團結庄民，
> 往往就成立了武館的陣頭，其形式有獅陣、龍陣、宋
> 江陣。這些陣頭若配合十八般傢俬的武器，才稱之爲
> 「武陣」，否則若只有弄獅頭、弄龍而已，就稱之爲
> 「文陣」。過去，這些武館陣頭通常被視爲同一庄頭
> 團結的象徵，在迎神賽會中是很重要的代表。通常一
> 庄只有一獅陣，若同時有兩獅陣存在，迎神賽會時則
> 會出現激烈的「拼館」，如二林萬興庄就曾經存在兩
> 陣不同的館號的獅陣。

這些臺灣特殊的「精神氣候」，爲布袋戲武戲方

面的表演，提供基本觀眾以及各種武打招式的「尪仔架」（ang-á-kè）的創作靈感來源。在這樣的環境中，布袋戲的創作者朝武戲的熱鬧場面發展，似乎是一種必然的趨勢（陳龍廷，2000：62）。從歷史發展來看，布袋戲的武戲最遲在日治時期就已經相當流行。因應觀眾品味改變的情況下，一些固守文戲傳統的老藝人，也不得不改學起布袋戲尪仔的武打招式。老一輩的藝人還流行一句諺語「食老，才teh學跳窗」，指的就是這種擋不住的時代流行傾向。從布袋戲的表演來看，戲偶要維妙維肖的模擬真人，是相當困難，而武打方面，因為戲偶操作非常靈活，跳窗反而簡單。但戲偶的武器對打招式就比較需要苦練，尤其是各項「傢俬」（ke-si）都有各自的特色，非得觀察入微加上苦練，才能夠打得虎虎生風。

　　從五洲派第一代祖師黃馬的師傅蘇總的生命歷程，可發現尚武風氣的時代精神。蘇總曾在西螺創立布袋戲班「錦春園」，由於他本身精通武術，所以對武戲很在行，也由於他對武術的熱愛，因而放棄了布袋戲。臺灣布袋戲的重要特質之一，應該就是武術表演，而這項武戲的傳統，似乎來自於布袋戲演師在承傳之際，逐漸將民間喜好拳腳功夫的草莽生命力，注入原本文人雅興的布袋戲表演中。五洲派的承傳門徒中，筆者曾欣賞過臺中第一樓掌中班的團主林瓊琪的表

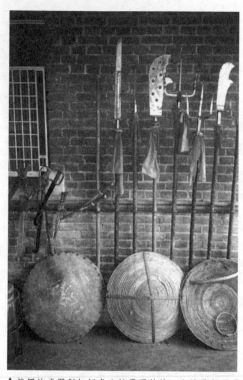

↑戲偶的武器對打招式比較需要苦練，尤其是各項「傢俬」，非得觀察入微，加上苦練，才能夠打得虎虎生風。　　　　　　　　（陳龍廷攝影）

演，他因肖雞的緣故，人稱「雞仔師」。林瓊琪對戲偶的武器招式練得相當精湛，無論是刀、槍、藤牌等，一招一式，各有其特色，看起來就好像眞實的武器對打過招一般，令人嘆爲觀止，就好像在欣賞武館陣頭的「對套仔」（tùi-thò-á）一般。

在武戲盛行的時代，布袋戲界出現許多武戲霸王，

關廟玉泉閣黃添泉就是其中相當著名的一位。黃添泉擅長以木偶表演刀槍對打、跳牆、木棍展花、空中翻跳等高難度動作，甚至能以木偶演出宋江陣。宋江陣在南臺灣的屏東、高雄、臺南等地的迎神賽會中，是很重要的陣頭。宋江陣的操練稱爲「牽箍」(khan-khoʼ)。「箍」就是宋江陣操演時，整隊排成圓圈的隊形，而操演陣式約十八套，次序如下：龍吐耳、跳四門、走蛇泅、跳中村、開斧、蛇脫殼、田螺陣、雙套、連環套、蜈蚣陣、排城、破城、跳城、交五花、四梅花、八卦陣、黃蜂結巢、黃蜂出巢。而宋江陣操練中使用的武器，以齊眉棒最多，其餘如頭旗、雙斧、大刀、雙鐧、雙劍、雙刀、鏈仔刀與盾牌、勾鐮槍、斬馬、扒仔等（董芳苑，1982：28）。對布袋戲創作而言，宋江陣確實提供給主演創作的靈感泉源。玉泉派的傳承門徒之中，筆者欣賞過黃順仁的武戲，在高速的對打過程幾乎令人目不轉睛，在戲偶互相交錯的刹那間，原本左手操作的戲偶已經換到右手，正好與另一尊木偶對調過來。所謂的目不轉睛，並非形容詞而已。因爲現場觀衆即使再怎麼定睛凝神注意看，似乎也沒辦法察覺主演在何時已悄悄地完成這樣的對打動作，都是等到發現戲偶已經對調時，才不由得發出驚嘆聲。

　　此外，西螺新興閣鍾任祥，在戰後戲園布袋戲也號稱武戲霸王。據說鍾任祥曾拜過西螺振興社的蔡樹欉

為師，也曾跟過張二哥學白鶴拳。鍾任祥對武術有興趣，演起武戲，可以說是內行中的內行。他曾經在警官學校演布袋戲，那些高級警官都學過柔道，深知如何克敵制勝。鍾任祥以他過去學過的大刀步來揣摩三國誌中的關羽，使得舞臺上的戲偶將大刀耍弄得虎虎生風，幾乎與真實的武術沒兩樣，令觀者為之動容，全場爆以熱烈的掌聲（陳龍廷，2000：57）。

## 敘事戲齣的催生婆

以音樂抒情的美感為主的布袋戲，木偶的表演純粹只是搭配的次要角色，這樣的演出也就是符合一般戲劇界所稱的「三分前場，七分後場」。在這種審美態度的引導之下，一場表演除了前場負責操偶與口白的表演之外，鑼鼓絃吹等後場師傅的搭配更是重要。通常戲班的主演對後場的師傅皆以「先生禮」相待，除了口頭上以「老師」頭銜尊稱之外，好學的主演也在散戲之後，向後場師傅學習戲曲音樂。五洲派的元祖黃海岱所學過的南北管戲曲音樂，除了年輕時代曾參加西螺錦城齋的北管子弟館之外，有相當多的曲牌是在劇團南北奔波之際，從後場樂師口中所學到的。但隨著審美態度的轉變，布袋戲表演逐漸傾向於以欣賞故事情節為主，音樂變成陪襯或烘托氣氛的功能，這時戲班前後場的搭配關

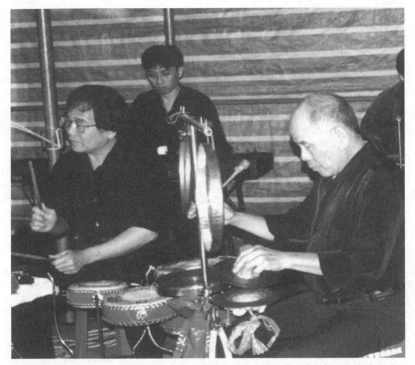

↑許多北管子弟投入布袋戲後場行業，遂將最熟悉的北管戲曲音樂中擷取部分曲牌，如西洋音樂的「變奏曲」模式，改編成各式不同性質與風格的配樂曲。　　（陳龍廷攝影）

係轉變爲「七分前場，三分後場」。

　　既然觀眾注意的焦點都在前場師傅操作木偶與口白的故事表演，音樂逐漸變成陪襯的角色。日治時代中南部的戲班，已經開始著手改造戲曲音樂，創造出專門配合布袋戲使用的「北管風入松」，使得布袋戲團獲得將章回小說改編成適合舞臺演出的極大自由。據學界的研究（徐雅玟，2000：15）：

　　因為當時許多北管子弟投入布袋戲後場行業，有
感於正統戲曲音樂在布袋戲演出時節奏上的搭配不
足，遂將最熟悉的北管戲曲音樂中擷取部分曲牌，如
西洋音樂的「變奏曲」模式，改編成各式不同性質與
風格的配樂曲，其中以【倒頭風入松】旋律最多。
（……）雖然運用的是同一曲調，但經過樂師們精湛演
奏技巧與內涵，樂曲透過快慢、長短、管路、配器、裝
飾音等不同的表現方式，依然可以表現出柔美的（如五
馬風入松）、激烈的（如武打風入松）、逗趣的（如三花風
入松）、快速的（如過場風入松）等各類風格互異的後場
配樂，非常適合戲法變化快速的布袋戲使用。

　　南投新世界掌中班的陳俊然出版後場配樂的唱片，
可說是從日治時代到戰後臺灣民間樂師對後場音樂改革
的時代里程碑。這些後場配樂的發行，獲得劇團極大的
迴響，因為後場配樂音樂唱片的出現，後場逐漸剩下一
個負責「壓介」（teh-kài）的師傅，負責前後場串連的鑼
鼓點，而音樂演奏的部分開始為唱片所取代。這些布袋
戲後場專用唱片，據悉是陳俊然當年集合南投、員林等
地一流的後場樂師灌錄而成的。從相隔近乎半個世紀的
距離來欣賞這些唱片，它們可以說是相當精緻地記錄了
戰後戲園的音樂風格。
　　這套配樂唱片有幾項特色，首先劍鬥專用的配樂占

## 表一　南投新世界掌中班出版的布袋戲配樂目錄

| 年代 | 唱片內容 | 唱片公司/編號 | 劇團 | 錄製型態 |
|---|---|---|---|---|
| 1969 | 七字仔、都馬寶島調、都馬調、背詞仔、慢頭風入松、南管、串仔、寄仙草 | 中聲唱片CSN-1 | 南投新世界劇團陳俊然領導 | LP唱片 |
| 1969 | 劍鬥專用、緊仙 | 中聲唱片CSN-2 | 南投新世界劇團陳俊然領導 | LP唱片 |
| 1969 | 金殿用、為官用、員外及走路用、哭科、陰調、倒板、流水、板仔曲、風入松慢板、風入松快板、急三昌、陞堂、緊通 | 中聲唱片CSN-3 | 南投新世界劇團陳俊然領導 | LP唱片 |
| 1969 | 五馬管、吉他揚琴風入松、阿哥哥風入松、怪聲 | 中聲唱片CSN-4 | 南投新世界劇團陳俊然領導 | LP唱片 |
| 1969 | 風入松慢板、風入松快板、陞堂、緊通、過場、迎神拜神娶新娘通用 | 中聲唱片CSN-5 | 南投新世界劇團陳俊然領導 | LP唱片 |

資料來源：中聲唱片出版的唱片細目

相當重要的部分，正好說明了1960年代臺灣布袋戲演出的實際現象：以對打武戲為主的布袋戲占據主流地位。其次，大量的風入松音樂，大多從北管音樂精華萃取而來，在戲劇表演的運用是做為場景之間的過場音樂。最有趣的是，風入松音樂的大量出現。日治時代彰化、臺中、南投一帶，吸引許多的北管子弟館的師父投入布袋戲的演出行業，在他們投入布袋戲的實際演出時，卻發現原有的北管戲曲音樂配合布袋戲的演出，顯得相當冗長，因此他們從傳統北管戲曲音樂擷取【風入松】曲牌音樂，重新編曲而成，主要的目的就是搭配布袋戲簡潔明快的表演。因為他們的改革創新，從而形

↑臺灣本土化的布袋戲北管音樂。這些後場樂師創造
的風入松，有的甚至冠上【阿哥哥風入松】、【吉他揚
琴風入松】的名目。　　　　　　　　（陳龍廷提供）

成臺灣本土化的布袋戲北管音樂。這些後場樂師創造的
風入松，有的甚至冠上【阿哥哥風入松】、【吉他洋琴
風入松】的名目。

　　「北管風入松」的影響是全面性的，一方面臺灣民
間曲館盛行，已經培養相當鼎盛的戲曲音樂欣賞人口，
一方面是因為其節奏輕快、熱鬧、簡短，使得表演創作
可以從戲曲唱腔脫離出來，使得敘事的表演因而更自
由，而劇團也順勢融合北管戲劇本及章回小說，更豐富
了舞臺上想像力的空間。在新款戲曲聲腔的廣泛採用
下，布袋戲團大量地將章回小說改編成適合舞臺演出的
故事。一般的章回小說，臺灣人稱為「古冊」，依此演

↑南投新世界掌中班的陳俊然出版後場配樂的唱片，可說是從日治時代到戰後臺灣民間
樂師對後場音樂改革的時代紀念碑。
（陳龍廷提供）

出的戲碼即「古冊戲」，如《隋唐演義》、《月唐演義》、
《萬花樓》、《薛仁貴征東》、《五虎平西》、《羅通掃北》、
《七俠五義》、《三國演義》或《濟公傳》等。

　　此外，金燕唱片、永久唱片公司等，也陸續出版布
袋戲後場專用配樂的唱片。在大量運用後場配樂唱片之
後，劇團幾乎完全從後場師傅的制約底下解脫出來。主
演可以全心全力構思故事創作，而完全不受到後場師傅
的影響。布袋戲後場唱片的出現，意味著新時代的錄音
工具已經逐漸影響到整體布袋戲的表演形式。原本的布
袋戲後場，也由後場樂師搭配主演的口白、戲偶操演的
現場演出方式，改爲逐漸被唱片所取代。

　　掌中戲班主演者，為何會採取唱片來代替後場呢？
黃俊雄認為，他們一開始的動機，並非故意要推翻傳
統，也非誇說思想前進或眼光遠大，純粹只是因為「需
要」使然。戰後臺灣的表演環境，後場供不應求，以後
場五人為計，全臺灣內臺歌仔戲百多團，布袋戲幾百
團，需要量之大可想而知。那時常有後場音樂藝師被友
團挖走的傳聞，於是劇團為了防範未然，平時就將這
些後場的風入松、鼓介、武戲、水戰（水波浪聲）、放劍
光，甚至連唱曲都錄起來，以備樂師若跳槽不做，戲班
還有唱片可用。

　　中部一帶布袋戲商業劇場中聞名的廖來興則認為：
以前他在演戲臺時，約十年光陰都在使用錄音帶。當時
他特別選定一個人專職負責音樂部門，此人必須要熟悉
戲齣，熟悉主演者的個性，而且必須對布袋戲內行，在
木偶尚未入臺之前，就知道準備將音樂關掉。配樂師同
時要負責錄音帶、唱片兩部分，如果可以與主演配合無
間，演起來與樂師現場伴奏的效果一樣。從傳統戲曲的
觀點來看，後場與錄音的效果差別不大，重要的關鍵在
於主演者知道如何配合鼓介，音效控制人員知道如何配
合戲齣、布袋戲表演以及主演者性格。當然，這種表演
方式犧牲了音樂靈活的創造力，真正的音樂家可以在每
場演奏都注入新的創意。但由另一方面來看，錄音技術
拓展了布袋戲音樂的範圍，使他們運用配樂的範圍，可

以不局限在傳統戲曲的音樂，如南管、北管，而連民謠
或流行歌曲，乃至西洋音樂、日本音樂都可無所不包，
倒也是前所未有的特色。

　　至遲在1965年，臺灣各地已經出現利用唱片及電唱
機播放各種流行歌曲及東、西洋音樂的掌中班。此種掌
中班，即是現在有的人美其名所稱的「立體布袋戲」
（因使用立體音唱片）。這種「電化」的掌中班，只需三、
五個人手（以前一班約需七至十人左右）即可演出一場戲，因
開支大爲減少，故比目前一般歌仔戲團吃得開（李世聰，
1965）。到了1970年代戲園布袋戲後場，演變爲只需要
一位「頭手鼓」負責與前場搭配的鑼鼓，以及一位專門
負責配樂的工作人員。後者負責搭配前場師傅的表演，
播放唱片，其工作內容實際上已取代原先負責絃樂、管
樂的師傅。甚至演變到後來爲節省人員開支，布袋戲後
場只剩下一位配樂師傅。如果有機會欣賞配樂師的演
出，看到他專心聆聽前場口白表演，飛快而且精準地抽
換唱片、匣式、卡式錄音帶等繁雜的工作，眞令人大開
眼界。

　　現成錄製音樂的大量使用，同時也意味著後場戲曲
音樂迅速衰退。臺灣整個社會審美的趨勢不斷改變，傳
統戲曲歌詞的語言隔閡之外，民間的曲館組織衰微，觀
衆越來越缺乏欣賞戲曲音樂的修養，因此布袋戲表演體
系的變革，可說反映了整個臺灣社會的變遷。

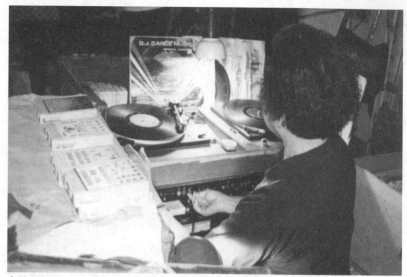

↑搭配前場師傅的表演，播放唱片的配樂師正聚精會神地工作。　　　　（陳龍廷提供）

## 布袋戲的兩種審美態度

　　綜觀布袋戲在臺灣兩百年來的發展歷程，重新回頭思考所謂的「傳統」，是相當值得玩味的。敏銳的學者會發現「傳統」隨著每個人掌握的時間經驗不同，而有不同的定義，容易流於空洞、主觀認定。如果進一步思考傳統本身有「延續性」的特質，則傳統必須被視爲整體性的活力，或「結構原則」，才能確定傳統文化面對外來的物質、理念、制度的接觸碰撞時，堅持什麼或放棄什麼。更確切的說，「傳統」意涵其實包容了「變遷」的概念（王嵩山，1988：226）：

　　變遷是一個「連續的過程」，因此在變遷現象的掌握上，也就必須要界定地域、時間間斷與情境；並且在現象的探究上，也必須指明各種發展、成長或退化---的階段，從而使之顯現出某種因果關連與特性的趨向。變遷在此意義之下，可被視爲一種爲完成的事實，是一件事物或社會狀態，從各種可能性走向實現的過程。

　　這種變遷過程，並非一朝一夕之間突然改變的。但是因個人見解差異而有所爭論。有人認爲傳統布袋戲應該是「三分前場，七分後場」（李天祿語），也有人認爲應該是「七分前場，三分後場」（鍾任壁語）。如果放在歷史變遷的過程來看，這兩種看似水火不容的觀點，都可以找到其對應的歷史舞臺。布袋戲與民間曲館文化結合的過程，一開始美的欣賞對象著重在音樂聲腔的表演。但是隨著後場樂師逐漸將複雜的北管音樂濃縮成適合舞臺表演的「北管風入松」，加上後場配樂唱片的出現，前場的戲劇表演隨著從音樂聲腔的束縛中解放出來，而走向欣賞自創性故事與舞臺視聽效果的另一種表演。整體而言，可以說布袋戲主演者的職責與觀眾的審美趣味，在經歷了戰後商業劇場的洗禮之後，已有了天翻地覆的改變（陳龍廷，1995a）。

　　從布袋戲在臺灣發展變遷的美學內涵，我們發現存

在兩種不同的審美態度。一種是以音樂抒情的美感爲主，木偶的表演純粹只是搭配音樂，故事並不是最重要的，這種審美態度與西洋的歌劇相似。類似此類布袋戲表演風格，筆者稱之爲「準戲曲風格」(quasi-opera style)。

另一種審美態度是以欣賞故事情節爲主的，觀衆的注意力都集中在懸疑的情節，木偶的表演是爲了描述曲折離奇的故事，音樂變成陪襯或烘托氣氛的角色，這樣的審美態度與臺灣民間的「講古」相似，這種布袋戲表演可以稱之爲「敘事風格」(narrative style)。

如果了解臺灣布袋戲發展的演變嬗替，經歷這兩種不同的審美風格，那麼我們也比較容易釐清布袋戲前後場搭配的時代差異。戰後臺灣布袋戲發展最大的變革就在於：表演風格由「準戲曲風格」轉變爲「敘事風格」。轉變最大的關鍵，就在於民間藝人對於一般庶民大衆相當不容易聽懂、且節奏略嫌沈緩的戲曲音樂進行改造。而民衆也樂得將布袋戲表演當作一種口頭表演的藝術，享受創作者天馬行空的編造故事的想像力。「敘事風格」的表演訴求是不斷推陳出新的新鮮感，因此主演除了必須具備基本功夫，練就基本的戲劇套語、套式場景之外，最重要的就是必須「開戲竅」(khui-hì-khiàu)，學會一套讓人永遠看不膩的口頭表演本領，也就是我們所說的「即興表演」的能力。

# 第四章

## 戰後戲園布袋戲的表演體系

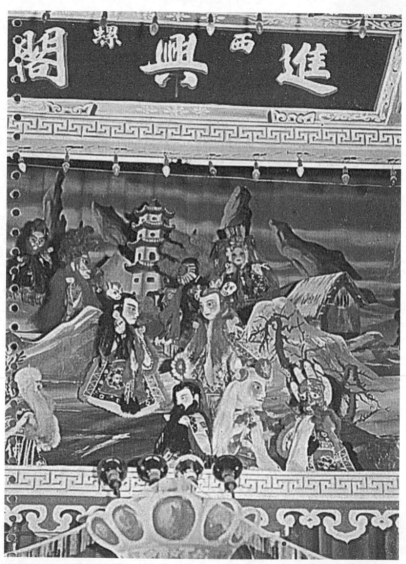

↑戰後臺灣戲園布袋戲，曾經歷一段輝煌的黃金時代。圖為西螺進興閣廖英啓在戲院演出的舞臺。
（陳龍廷提供）

　　布袋戲曾經在戰後臺灣的戲院裡演出過嗎？臺灣各
地都曾有專門演布袋戲的戲園，雖然不超過半個世紀，
這些遍布臺灣各大城小鎮的戲院，在物換星移的都市變
遷脈動下，現在可能早已荒廢，甚至被拆除改建大樓。
在現代都市的奢華陰影底下，想要尋找到這些曾經絢爛
一時的小戲院，可說是困難重重。不過，當筆者採訪那
些曾在戲院看過布袋戲的人們，幾乎沒有不眼睛爲之一
亮，沈湎在過去童年或少年時代的甜美回憶中。

　　在1990年代，媒體上經常出現「藝術下鄉」的字
眼，從某種角度來看，似乎指出臺灣除了臺北之類的大
都市才有文化活動一般；其實在日治時代或戰後的臺灣
鄉下，都有許許多多活力旺盛的戲院，以及隨著宗教慶
典而脈動的廟宇，這些戲院和廟宇幾乎可說是民間文化
的演藝中心。戲園的意義不只是民間藝人的表演場所而
已，也是社區居民生活的重心。到戲院看戲，以及圍繞
著戲園前的小吃攤，是戰後臺灣人最爲享受的生活娛
樂，也是那個時代人們生活的一部分。

　　保存具有公共性的歷史建築，對於凝聚臺灣的民間
社會「集體記憶」具有相當深厚的意義。長久以來，住
在這塊土地上的人們似乎患有一種「文化失憶症」或
「歷史失憶症」，容易忽略自己生活的環境，以及自己
親身經歷的歷史，而將想像力、注意力放在遠離土地的
異國情調中。一般人可能在不知不覺間就經歷了巨大的

社會變遷，尤其在都市計畫開路、拆除等陰影之下，具有歷史意義的古老建築陸續地遭到破壞，民間生活的集體記憶也被無情地毀滅。

　　1994年12月20日，配合萬華十二號公園計畫大規模拆除區域內房舍，具有百年歷史的萬華戲院也隨之灰飛煙滅。不過，這也無足為奇，一般人既然不明白這些老舊建築物代表的意義，自然覺得拆除了也沒有什麼關係。這樣殘酷的社會現實，使我們所經歷的歷史、文化非常的短暫、淺薄，成天盯著電視的現代人，滿腦子除了SNG現場直播，及各式各樣來不及消化的新聞資訊之外，似乎少了生活的沈澱與智慧的累積。

　　為了釐清臺灣布袋戲發展的歷史脈絡，筆者曾跑遍臺灣各地作田野調查，努力從不同流派的民間藝人的想法中推敲、釐清，甚至後來在圖書館塵埃厚重的舊報紙堆中尋找相關資料。令人驚訝的發現是，從舊報紙的戲院廣告欄中，竟然拼貼出戰後臺灣戲劇史上遺失的一章。對於戰後臺灣發行的報紙，我們所重視的並非自由言論的尺度，而是區域性的戲院廣告。以筆者所採集的經驗而言，南臺灣戲院資料，以《中華日報》、《臺灣時報》、《臺灣新聞報》最為重要。《中華日報》是國民黨黨營報紙，據說是接收日產《臺灣日日新報》而來，在南部擁有廣大讀者。《臺灣時報》在1970年代成為南臺灣第一大報。《臺灣新聞報》，原本為《國聲日報》，因二二八事件

停刊，被政府收歸為《臺灣新生報》南部版，1961年改報名，該報發行量在南部雖非第一，但廣告業績在高雄市各報中獨占鰲頭。而中臺灣重要的是《民聲日報》及《臺灣日報》。《民聲日報》係私人經營的報紙。《臺灣日報》是1964年正聲廣播電臺主任夏曉華，買下基隆發行的報社而遷往臺中易名的報紙，對於臺灣中部一帶的新聞有其地位。

　　至於北臺灣的資料以《聯合報》、《中央日報》最容易入手。尤其是《聯合報》影劇廣告，約占該報全部廣告量的百分之四十以上，有時甚至每天以全頁的篇幅刊載，其篇幅之大在當時各報中居首位，可說是了解臺北地區布袋戲商業劇場發展歷程的基礎。

　　翻閱起來曠日廢時，但其中蘊藏的資料往往相當令人驚豔。從這些報紙的廣告欄，我們看到戰後臺灣社會的真實縮影。

## 戲園的集體記憶

　　為什麼臺灣的布袋戲會進入戲園演「內臺戲」？一般布袋戲師傅大都同意：由於戰後臺灣實施全面戒嚴，禁止民間廟會拜拜之類的活動，如此就叫「非法集會」，所以一般原本在神明聖誕或酬神時搭野臺演出的布袋戲劇團，紛紛轉入戲園內演出。「內臺戲」是從哪

一年開始的？有人說是1947年二二八事件之後，也有人說是1949年政府遷臺之後。為了確定這個關鍵年代，我們翻遍舊報紙堆的戲園廣告，最後發現：在1954年之前，臺北的戲園廣告中最常出現的是關於歌仔戲、南管戲的演出宣傳，卻幾乎沒有布袋戲。臺北市雖然是臺灣的首善地區，可是受政府的控制也是最嚴苛的。那時代許多掌中劇團大部分都為響應政策，1951年起開始演「反共抗俄劇」，如《憤怒的火焰》、《女匪幹》、《收拾舊山河》、《大別山下》之類的戲齣。臺北掌中劇團的作風與中南部相較之下，似乎較為保守。或許這種傾向可以解釋臺北的布袋戲商業劇場要比中南部晚出現兩、三年的原因。

在這樣的政治氣氛中，布袋戲開始進入戲園尋找另外一條「自立救濟」的道路。專門演布袋戲的據點，如臺中合作戲院、嘉義文化戲院，分別在1951年11月以及1952年6月開幕，正好為我們提供可靠的基準點，此後高雄、彰化、斗六、斗南、虎尾、臺南各市鎮的據點也相繼而起，促使這些袋裡乾坤的掌中戲漸變為時代的寵兒。1951年底至1952年之間，臺南慈善社戲院、臺中合作戲院、樂天地戲院、彰化卦山戲院、豐原光華戲院、雲林虎尾戲院、斗六世界戲院、嘉義文化戲院、大光明戲院、高雄富樂戲院等，陸續成立專門表演布袋戲的商業劇場。

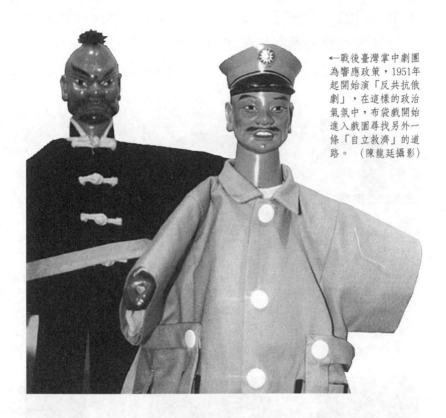

←戰後臺灣掌中劇團為響應政策，1951年起開始演「反共抗俄劇」，在這樣的政治氣氛中，布袋戲開始進入戲園尋找另外一條「自立救濟」的道路。（陳龍廷攝影）

臺北萬華一帶，在戰後曾經有兩家相當重要的布袋戲專業戲園，而南北聞名的掌中班曾據此作良性的同業競爭，從而發展出戰後臺北輝煌的都市歷史記憶。日治時代位於臺北市有明町的戲園「芳明館」，原本是日本人寺田喜代次所經營的，戰後幾經轉手，改名「芳明戲院」，1950、60年代，許多南部的掌中劇團北上多以此地做為試金石，例如鍾任壁的新興閣第二團在此演出過

轟動一時的《大俠百草翁》、《斯文怪客》等，黃俊雄的
「世界大木偶劇團」也在此演出過三尺三寸高的創新木
偶戲等。不過到了1966年，這家戲園被列爲危險家屋，
而奉命拆除。

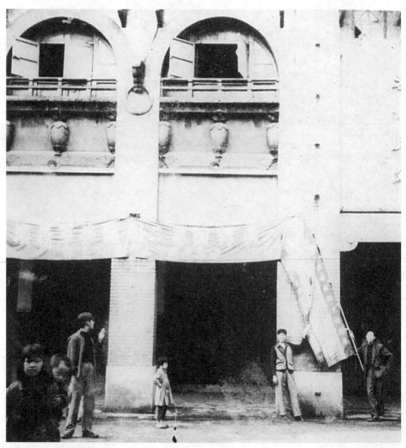

↑臺北有明町的「芳明館」，原是日本人寺田喜代次所經營的，戰後改名「芳明戲院」，
是1950、60年代南部掌中劇團北上演出的試金石。　　　　　　　　　（鍾任壁提供）

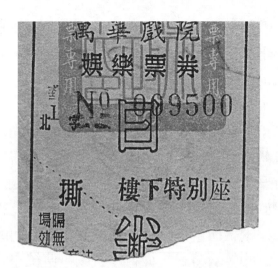

↑萬華戲院，原名「艋舺戲園」，臺灣戰後可說是萬華
戲院的全盛時代，不管演歌仔戲、布袋戲，還是平劇，
無論演什麼，幾乎場場爆滿。　　　　（陳龍廷提供）

　　另一家戲園就是萬華戲院，原名「艋舺戲園」，日
治時代座落於臺北市新富町，戲院的負責人林招凰，乃
當年戲園的所有人林添進的孫子，他仍保有當年戲院創
立時的股票，上面所寫的年代是大正十年（1921）4月10
日。對於這家經過三代人經營的戲院，在日治時代就已
經是萬華地區的文化活動場所。建築物是日本人設計
的，標準的歐洲式戲院建築，外觀宏偉，內部樓上有包
廂，足具氣勢。當年的萬華戲院在艋舺來說，有點像現
在的國家劇院，甚至有人以認識戲院內的人士而能買到
幾張票，就神氣得不得了。臺灣戰後可說是萬華戲院的
全盛時代，不管演歌仔戲、布袋戲，還是平劇，幾乎場

場爆滿，歌仔戲名角楊麗花也經常在該戲院登臺，許秀年當時還是囝仔生。接著電影時代來臨，歌仔戲沒落。1970年代前後曾經請黃俊雄布袋戲團演出，大受歡迎，幾乎下不了檔。

其實不只像萬華這種位於臺灣首善之區的地方才有戲園，臺灣南部一些小城鎮也多的是這樣與居民生活緊緊結合在一起的戲園。位於雲林西螺觀音街的西螺戲院，興建於日據時代末期，正面山牆採巴洛克風格，內部裝潢爲檜木結構，具有新浪漫主義風格。西螺戲院所有權人之一的林國禎說，從日本新劇、傳統布袋戲、歌仔戲到臺語電影，西螺戲院是卌歲以上西螺人的共同記憶，戲院裡有一千多個座位，經常大爆滿。而雲林虎尾因爲是臺灣早年糖業發達的重鎭，且有全臺最大的空軍訓練基地，不僅出了布袋戲的世家黃海岱--黃俊雄家族，而昭和十九年(1944)木造的「虎尾座」，是日本人廣內孝信所經營的戲院。戰後先後成立的有國民戲院、黃金戲院、白宮戲院，以及一家鑽石歌廳。戰後早期虎尾鎭的戲院大多屬於綜合性戲院，不只有布袋戲、歌仔戲、新劇，也放映電影。以前娛樂很少，每次有新戲上檔，戲院門前無不擠得人山人海，觀眾因過於擁擠而昏倒的事故時有所聞。

不只像西螺、虎尾這種「鎭級」的地區存在過戲園，連一些「鄉級」的地方，也曾經有戲院的存在，訴

說這樣的鄉下地方曾經也是繁榮一時的聚落。例如雲林縣崙背鄉，是盛產稻米、花生、蒜頭、蕃薯等經濟農作物的集散中心，許多沿海的商人大多騎「鐵馬」或坐三輪車來崙背做買賣。他們來自沿海的村莊，如大有、草湖等所謂的「海口」，在買賣之餘，就順便在崙背欣賞民間戲曲表演，欣賞過午後演出的日戲之後再回家。因此，這樣的小地方就曾經擁有兩家戲園，日治時代就存在的「豐樂座」，幾經轉手經營，後來改名爲萬福戲院，還有光復後才蓋的昇平戲院。許多西部片、歌仔戲、新劇、布袋戲的演出場景，至今仍是許多人們心中童年美麗回憶的一部分。筆者曾經記錄過一位崙背鄉的新劇老戲迷，由於田野調查獲得的眞實面貌描述，甚至曾有讀者誤以爲筆者是崙背人。這位老戲迷對於賺人眼淚故事的著迷，甚至對於後場工作人員如何換布景，演員如何換裝，或古裝戲如何變景，歌仔戲的演員如何吊鋼索創造出「飛行」的場景，每每讓她看到忘記回家，甚至有衝動想跟著劇團去流浪。這些年少歲月的記憶，到老都還縈繞在她的腦海中（陳龍廷，1992）。

　　昔日的臺灣只要是熱鬧興盛的人群聚落，往往以戲園來呈現當時繁華笙歌的景象。例如嘉義的中埔、大林、梅山、朴子、布袋、水上，臺南的白河、後壁、新市、大灣、漚汪，高雄的鳳山、蒜頭，屏東的內埔、枋寮、萬丹、林邊、東港等地，諸如此類不容被忽略的戲

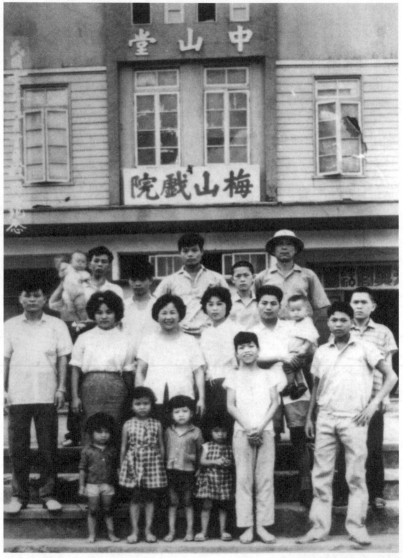

↑臺灣不僅大城市存在布袋戲戲園，如嘉義梅山的「鄉鎮」，也有戲院傾訴著當年的繁
榮。
（鄭武雄提供）

園不知凡幾，古老的建築物本身默默地傾訴當年令人愉悅的生活魅力。

　　相較之下，臺北、臺中、高雄之類都市的布袋戲商業劇場，有何獨特之處呢？隆興閣廖來興認為：劇團若要賺錢，必須在都市演出。都市人不必看天吃飯，不受風雨天候影響，而且消費能力又高，同樣十元，在都市人心中根本不算什麼！演過戲園布袋戲的主演黃順仁也表示：都市人較有錢又有閒，票價自然也可提高，因而都會區的戲院又大，設備又好；相對的鄉下人多忙著農事，很少有時間看戲。

　　臺北一般的戲院大致可容納六、七百人，如萬華戲院約四、五百個座位，大橋戲院則高達一千四百個座位。此外，大稻埕還曾經出現由茶行倉庫改裝的布袋戲小型劇場，即「眾樂園」，容納觀眾人數約二、三百人左右。萬華芳明戲院的觀眾席，皆木板椅，可同坐四、五人或八人的，椅子背後可讓觀眾放置茶水、瓜子。若客滿時，五人座的椅子還可能同時擠七個人，或許因為如此，女性觀眾極少。1960年代，芳明戲院票價五元，每日若賣出一千張票，則所有的劇場工作人員，包括售票員、掃地者、看車者，以及劇團全體人員皆賞紅包十元。

　　一般布袋戲主演大多同意：戲院可依市、鎮、鄉、村行政單位作為分級標準，掌中劇團也有相對的分級。

只有一級劇團才敢到一級戲院演出，而三級劇團在鄉、村地方的露天臨時戲院，頂多演個十天，也可維持生計，但絕不敢貿然到大都市演出。可見越靠近臺北市區的戲院或劇團，其重要性越高。反之，越遠離市中心的戲院或劇團，其重要性也越低。

## 內臺專業的掌中戲班

戰後的臺灣到底有哪些著名掌中戲班在各地戲園演出？1953年一篇登載於《雲林文獻》的布袋戲文章，揭開了我們對於當時民間文化的瞭解：「在臺灣比較為人所深知而且輪流演唱全省之各戲院並曾獲各界好評者：虎尾之五洲園（按：五洲園為虎尾鎮廉使里黃海岱氏所創立，分一、二、三、四、五共五團）、西螺鎮鍾任祥之新興閣（分一、二團）與玉花臺、崙背之五縣園、高雄之高洲園、新港之寶興軒、東港之復興社、臺南之玉泉閣、斗南之復興園、麻豆之錦華閣、永靖之永興園、臺中之中州園、臺北縣新莊之小西園等十八班。」（黃雍銘，1953：99）這些專演戲院的掌中班，「不但布景新穎，而其所演劇情，大多適合時代要求」，由此可迅速了解臺灣各地戲園布袋戲的整體印象。

翻開1950年代臺灣各地戲園演出的掌中戲班資料，當年著名文藝創作者，同時也是臺南市議員的許丙丁，

他在1955年所發表的〈臺南地方戲劇〉，其中關於布袋
戲雖然只是隻字片語，卻是在本土文化尚未被重視的年
代極少數的真實時代記錄，包括當時在臺南海安路慈善
社戲院收門票演布袋戲的情形，以及在臺南大媽祖廟、
大上帝廟看布袋戲的童年回憶。許丙丁所提及的臺南慈
善社戲院，可說是戰後布袋戲最早進入戲園演出的重要
發跡地。後來經營權輾轉更替，改名為成功戲院。

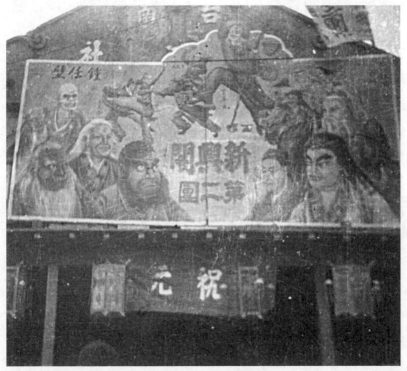

↑戰後臺南專演布袋戲的慈善社戲院，其前面市集是從一座日治時代留下的市集「沙卡里
巴」，即日文sakariba的音譯。　　　　　　　　　　　　　　　　　　　（鍾任壁提供）

　　當年臺灣許多重要的劇團，包括李天祿、鍾任祥等著名布袋戲藝人都曾經在此演出過。不過，因爲道路拓寬的工程，戲院建築體已經拆得殘缺不全，1993年8月，海安路地下街工程發包開工，而附近的沙卡里巴似乎也不復當年的繁華。據沙卡里巴內賣臺南著名小吃「棺材板」的老闆說，慈善社戲院前的市集，是從一座日治時代留下來的古典式樣路燈爲中心點，聚集攤販而成市內遠近馳名的市集。「沙卡里巴」一詞，就是日文「盛り場」(sakariba)的音譯。受訪者十一歲時（約1952年），第一次到慈善社看布袋戲，他還記得是西螺新興閣鍾任祥演出的《封神榜》，後來也看過虎尾黃海岱的布袋戲。他認爲沙卡利巴的繁榮，與慈善社戲院有相當密切的關係。

　　從田野採訪報告或當時人留下來的文獻，所描寫的生活樣貌，可能因個人的喜好興趣的選擇而有所不同。而從客觀的歷史角度來看，筆者依據舊報紙的戲園廣告欄，整理出1950年代演內臺的掌中戲班，依照地名、團名、主演名單羅列如下：

　　**屏東**：林邊全樂閣鄭全明；東港復興社盧焜義；東港新復興陳來福；東港新玉泉梁蓮池；東港萬春園劉春蓮；車城新國風廖秋輝。

　　**高雄**：林園國興閣張清國；林園祝安陳萬吉；鳳山

金龍園張金良；路竹五洲文化園洪文選。

　　**臺南**：關廟玉泉閣黃添泉；玉泉閣二團黃秋籐；臺南鳳鳴社林鳳鳴；臺南興旺閣楊金木；港口新和興王森崑；善化金龍閣楊金龍；臺南清華閣胡玉琳。

　　**嘉義**：嘉義假成眞許精忠；新港寶五洲鄭一雄；嘉義長義閣黃坤木。

　　**雲林**：北港錦樂閣蔡火勝；水林大山雲林閣李金樹；斗六福興園柯瑞福；西螺新興閣鍾任祥；西螺新興閣二團鍾任壁；西螺錦興閣鍾任利；虎尾五洲園本團黃海岱；虎尾五洲園二團黃俊卿；虎尾五洲園第三團黃俊雄；虎尾新五洲胡新德；崙背五縣園廖萬水；四湖興樂園呂達；土庫盛五洲陳鼎盛。

　　**彰化**：員林永興園邱金墻；員林新吉福張文源；社頭彰興閣陳汝崧。

　　**南投**：南投新世界陳炳然；南投德興閣曾德性；南投賜美樓江賜美；南投鳳來閣陳君輝；集集集義園周坤榮。

　　**臺中**：臺中振樂天王振聲；臺中第二樓林振發；大甲西五洲廖錦丕；大雅雅樂社張秋橋。

　　**新竹**：錦玉社詹寶玉。

　　**臺北**：臺北亦宛然李天祿；新莊小西園許天扶、許王；永和明盧實林添盛。

　　以上內臺掌中班清單，還不包括外聘主演的掌中

班。由南至北，當然已經遠遠超過1953年所報導的
「十八班」。這些真正出現在舊報紙戲院廣告欄中的清
單，雖不可能鉅細靡遺地描繪整個1950年代戲園布袋戲
的全貌，不過至少可以讓我們大致看出那個時代布袋戲
演出的鼎盛情景，並勾勒出培養民間藝人的臺灣地圖。
想想我們對於臺灣布袋戲的了解，可能只停留在臺北，
而從臺灣布袋戲藝人發跡的廣大土地來看，那不過是滄
海一粟。

戰後臺灣各鄉鎮都有可供布袋戲演出的戲園。幾乎
只要是曾經熱鬧興盛的人群聚落，就有戲園。戲園，可
說是昔日繁華笙歌景象的象徵。掌中戲班依其巡迴演出
戲院的範圍，通稱「戲路」，戰後臺灣具有代表性的掌
中班的戲路分布如下：

小西園許王：基隆高砂戲院、臺北大橋戲院、臺北
雙連戲院、臺北環球戲院、臺北大中華戲院、臺北今日
世界、萬華戲院、三重天心戲院、三重金都戲院、新竹
新舞臺戲院。

五洲園二團黃俊卿：臺中合作戲院、豐原光華戲
院、豐原富春戲院、彰化天一戲院、彰化萬芳戲院、林
內同樂戲院、嘉義文化戲院、嘉義民雄戲院、高雄富樂
戲院、高雄南興戲院。

五洲園第三團黃俊雄：臺北萬華戲院、芳明戲院、

臺北今日世界、新竹新舞臺、臺中合作戲院、臺中安樂戲院、臺中安由戲院、豐原光華戲院、豐原富春戲院、彰化天一戲院、彰化萬芳戲院、彰化民生戲院、員林文化戲院、虎尾戲院、虎尾小樂天戲院、林內同樂戲院、嘉義文化戲院、嘉義大光明戲院、嘉義興中戲院、臺南慈善社戲院、臺南光華戲院、南臺戲院、高雄富樂戲院、高雄富源戲院、高雄南興戲院。

新興閣二團鍾任壁：基隆戲院、臺北芳明戲院、萬華戲院、三重天閣戲院、三重天心戲院、桃園文化戲院、新竹新舞臺戲院、新竹中央戲院、後龍龍聲戲院、臺中合作戲院、臺中南臺戲院、臺中安樂戲院、豐原光華戲院、豐原富春戲院、霧峰鄉都戲院、大甲鳳凰舞臺、南投戲院、竹山戲院、草屯大觀戲院、彰化二林戲院、員林名都戲院、西螺遠東戲院、虎尾戲院、斗六光華戲院、斗南源和戲院、斗南南都戲院、嘉義文化戲院、嘉義興中戲院、民雄戲院、朴子榮昌戲院、大林東亞戲院、臺南慈善社戲院。

寶五洲鄭一雄：臺北芳明戲院、萬華戲院、臺北大中華戲院、臺北大橋戲院、臺中合作戲院、豐原富春戲院、豐原戲院、嘉義大光明戲院、嘉義文化戲院、嘉義興中戲院、臺南光華戲院、臺南大灣西都戲院、臺南永康大灣戲院、臺南玉井戲院。

新世界陳炳然：臺中合作戲院、嘉義文化戲院、新

營康樂戲院、朴子榮昌戲院、斗六鎮南戲院、社頭榮興戲院、林內同樂戲院、彰化田中戲院、南投南投戲院。

　　玉泉閣二團黃秋藤：臺中合作戲院、豐原富春戲院、霧峰鄉都戲院、嘉義文化戲院、嘉義興中戲院、朴子榮昌戲院、新營康樂戲院、高雄橋頭戲院。

　　全樂閣鄭全明：臺中合作戲院、嘉義大光明戲院、臺南臺南戲院、臺南學甲戲院、臺南漚汪戲院、臺南大灣西都戲院、白河大眾戲院、臺南東山戲院、臺南金紫戲院、高雄岡山戲院、屏東合作戲院、屏東信義戲院、屏東林邊戲院、屏東枋寮戲院、東港大舞臺戲院。

## 排戲先生的誕生

　　民間藝人將布袋戲的編劇者稱為「排戲先生」或「導演」，而報上的廣告則稱之「編導」。按西洋戲劇的觀念，編劇與導演是兩個完全不同範疇的專業領域，為何在臺灣的布袋戲中卻出現「編導」這樣的職稱？

　　布袋戲的排戲先生，並非我們所熟悉的編劇工作，事先就把所有的情節對白完全寫好，而是想到那裡，編到那裡，演到那裡。必須強調的是，這種特殊處，正是布袋戲生命力的來源，它使表演與觀眾的關係，成為活生生的互動關係，而不是強迫接受的單向關係。布袋戲主演在臺上演戲時，排戲先生坐在觀眾席之間，以觀

察觀眾的反應：若觀眾喜歡欣賞某個角色或愛看某種情節，他就多增加這方面的戲分；若觀眾對於某些打殺過多已厭膩了，他立刻在下一場就減少這類的情節出現。換句話說，他必須很擅長掌握觀眾的喜惡，而且省略一些多餘冗長的情節。

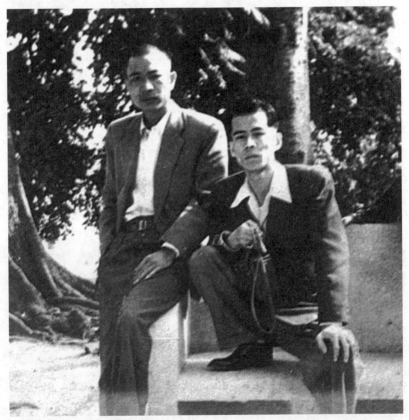

↑左為臺灣最負盛名的排戲先生吳天來。排戲，不只顧及劇本上的情節安排，而且注意到觀眾的反應與主演者特殊的性格。　　　　　　　　　　（鍾任壁提供）

　　排戲先生與布袋戲主演之間產生互動關係，使得最後產生出來的戲劇表演，與主演者個人的性格融合為一體。這也是布袋戲表演藝術中，最為有趣且奧妙之處。排戲先生可依據主演者本身特殊的性格而創造出符合那種性格的角色類型，或使劇中的主角有江湖氣魄，如「天下美男子」，或者又憨又愛吹牛的「六元老和尚」。主演者與排戲先生合作無間，排戲先生為主演者勾畫出情節架構，主演者將自己的精神血肉灌注其間，如果觀眾反應不佳，或主演不太滿意今天的情節安排，也可以很快地與排戲先生商量，立即決定增刪某些情節，如演出的笑料太少了，排戲先生也可「節外生枝」，又衍生出一些有趣的插曲。

　　排戲先生不只顧及劇本上的情節安排，更關注觀眾的反應與主演者特殊的性格，從而使布袋戲的演出維持其活潑生命力。就消極角度來看，他的職責使戲劇免於僵化，隨時與觀眾的脈動、呼吸緊緊結為一體，而不是把早已固定的故事對白強迫觀眾接受，完全不理觀眾的感受。就積極角度來看，他使布袋戲的演出因不同的主演者性格，而創造出不同特殊性格的角色類型。雖然不一定非得有排戲先生才能創造出這種特殊的性格印記，例如黃俊雄所創造出來的神秘又足智多謀的角色「天生散人」，或陳俊然所創造出來的「福州老人」，他們並未請人「編導」，而自然形成有自己獨特風格的角色。

從旁觀者的立場，排戲先生有助於與主演者性格結為一體的角色類型逐漸成形。每一個主演人有他的特長，編劇人可能先塑造幾種角色讓他演演看，幾天下來，即可知道觀眾最喜愛的角色為何，排戲先生就可為這個角色多寫點戲。

排戲先生的職責，並非西洋戲劇的「編劇」或「導演」的概念所包括的，它純粹是臺灣商業劇場中的產物，有極適合這塊土地的生命力在。

1950年代吳天來與李天祿所創作的《四傑傳》，以「青天一鶴漢文人」、「百草翁」等武功蓋世的人為維持武林正義，而展開鬥智鬥勇的戲。這齣戲是吳天來的第一齣戲，也可說是專業排戲先生開始參與布袋戲創作的重要指標。李天祿對吳天來如何由一位教漢文的先生，變成一位布袋戲班爭相邀請的排戲先生，描述得相當清晰：吳天來的父親原本是個打鐵工，平日以打製菜刀、剪刀為生，父親死後，他沒有繼承父業，而和李天祿的後場師傅明仔很知己。明仔知道吳天來的漢文基礎很好，介紹他到亦宛然幫忙。剛開始李天祿請他教大兒子煌仔讀漢文，寫一些《天波樓》的劇本，慢慢地才讓他排戲。他的工作就是前一晚先讀一段古書或小說，消化之後趁第二天下午沒戲的空檔，把故事的內容講給李天祿聽，等晚上正式演出時，他站在臺下看，看李天祿如何把他所講的故事搬上舞臺演出，就這樣慢慢磨練，

磨了三年後他已經可以幫戲班排戲。李天祿的好友鍾任祥看吳天來戲排得不錯，商借他到新興閣一個月，於是吳天來就到西螺新興閣排戲，一個月後鍾任祥卻把吳天來留下來教他的兒子鍾任壁。吳天來隨後又被南部的戲班請去，在南部一待就是十多年。此外，他也排過歌仔戲，現在南部很多戲班的劇本都是出自他手筆（李天祿，1991：142-143）。參照其他布袋戲界人士的說詞，除吳天來離開李天祿的動機有不同的見解之外，其餘應該是可信的。由此也可了解李天祿與這種自創武俠戲，即「金剛戲」的關係密切，至少他不但促成了金剛戲著名的排戲先生吳天來的出現，而且他的劇團「亦宛然」也演過吳天來所創造的《四傑傳》。吳天來的排戲能力，李天祿是這麼形容的（李天祿，1991：143）：

> 我覺得吳天來最擅長安排各種恩怨情仇，他還有一種本事，就是能把無理說成有理，大概當編劇的人都要有這種無中生有的本事吧！

這種在布袋戲舞臺上的恩怨情仇，以及「無理說成有理」的情節，也就是1960年代在臺灣風靡一時的金剛戲的最重要特質，直到現在的布袋戲更演變為充滿權謀、詭譎多變的劇情。「愈請愈強」是這個時代布袋戲的戲劇模式，越晚出現在舞臺上的劇中人物武功、聰

明、才智越是高強（陳龍廷，1997a：52）。「排戲先生」吳天來不僅與「小西園」、「寶五洲」、「新興閣二團」合作過，甚至有許許多多的劇團，不必明白列出劇目，只要把「吳天來」三字當作廣告招牌即可。

「小西園」在1962年5月演出的是《金刀俠》。劇中的主角屬於三花的角色，尪仔頭爲龍頭，所以稱爲「龍頭金刀俠」。這是吳天來編的劇本，在劇中將善惡二元化，分「東南派」與「西北派」。以往武俠小說大多分爲「少林派」、「峨嵋派」、「武當派」、「崑崙派」等九大門派。他乾脆將好人一方劃爲「東南派」，壞人的一方歸爲「西北派」，造成雙方敵對的陣營，以便觀眾分辨。後來吳天來先生爲中南部的劇團排戲，也都依照這個公式。

「寶五洲」在1963年3月演《一代琴王和平傳續集》。此劇主角「賣唱生走風塵」，特色是背一把琴。若壞人聽到他的琴聲，必然會感到無比悅耳，而且會爲自己所做過的壞事感到懺悔。這把七絃琴，最末絃名「天地絕響」，若彈到最末絃，無論壞人道行多深都會因而昏倒。有一次他卻將此絃彈斷了，自己的性命便也沒了。

「新興閣二團」在1963年3月演《大俠百草翁連續》；同年6月日戲演《斯文怪客有名記》，夜戲《大俠百草翁一生錄》；1964年6月日戲「白骨人現面

了」，夜戲「大施毒手血戰東南」。「百草翁」是他們
最出名的角色，屬於三花的角色，頭上長一顆肉瘤，武
功很好，醫術也很好。他的性格極忠厚又極老實，平日
教養徒弟不可惹是生非。他有兩名徒弟卻爲打抱不平，
常常故意製造機會讓百草翁施展武功，來打擊壞人。
「百草翁」之所以讓觀衆喜愛的原因，一方面在他忠厚
老實的性格，卻變成他兩名徒弟捉弄的弱點，常逗得觀
衆大樂，另一方面，他本身的武功深不見底，有時只是
不耐煩被壞人三拉四扯，順手一揮，壞人都破功了。於
是他兩名徒弟就更好奇百草翁的武功深度，成天想出狀
況來讓百草翁施展武功，而百草翁本人又極慈悲謙虛，
因此笑話百出。

　　布袋戲排戲先生的後起之秀，首推陳明華。他就是
日後在華視以《保鑣》、《胭脂虎》聞名一時的編劇，據
布袋戲界的看法，他是以金剛戲的技巧來編連續劇，才
會造成如此轟動。廖來興的《五爪金鷹》、張清國的《玉
筆鈴聲世外稀》就是陳明華排的。廖來興演的「五爪金
鷹」是個雙目失明，眼睛矇一塊黑布的人，最恐怖的
絕招「內功殺人法」：只要他喘一口氣，哈一聲，輕則
破功，重則「變血水」。廖來興自言道，他最擅長這類
的「腰戲」（hàm-hì）。「變血水」成爲陳明華排戲最鮮
明的特色，一般觀衆必認爲戰敗的一方必然「被人救
去」、「假死」或「和解」，故陳明華針對這種心理，爲

了與觀眾鬥智，若要讓一個角色死去就要眞死「變血水」最乾脆，讓觀眾傷腦筋：「這個這麼重要的角色死去了，戲怎麼還有辦法再演下去呢？」結果戲不但再繼續下去，還比原先料想的情節更好，讓所有觀眾，包括主演本人，在驚奇之餘也稱讚不已。一般常見的情節處理方式，是主角已經受重傷了，卻還不死，通常是被打落萬丈絕谷，被一癡情女子救起，而後兩人相戀，此女的師父或父親不允之類的情節，易落入老套陳窠，而爲觀眾所厭惡。（陳龍廷，1994c：52）。

## 戲園的劇場觀念與技術

有些稀奇古怪的刻板印象，可能是經由臺灣媒體記者的片面報導而造成眾口鑠金的情形。尤其是「什麼是傳統的布袋戲」、「傳統與非傳統有什麼區別」之類的問題，這麼抽象的、概念化的問題，如果沒有實際歷史上的資料佐證，很可能只是流於文字遊戲，甚至只是反應某些民間藝人的私人利益。

「傳統」與「金光」布袋戲二分的概念是相當值得懷疑的。其中一個常見的似是而非的概念就是：「傳統」布袋戲指的是民間俗稱「彩樓」的木雕小戲臺，而布景組合式的布袋戲舞臺一律稱做「金光」。多年前，筆者參加李天祿的大壽慶典，當時欣賞了李天祿得意的

徒弟，來自法國小宛然的班任旅的表演，後來寫了一篇
戲劇批評，提醒讀者注意他們的劇場觀念。表面上他們
採用的「傳統」彩樓，而實際上舞臺設計的觀念卻是源
於西洋劇場（陳龍廷，1992）。

　　從舞臺技術發展，來觀看布袋戲表演的歷史軌跡。
一般來說，舞臺布袋戲因為有幾種不同的樣式，可分為
「柴棚舞臺」與「鏡框舞臺」兩種。柴棚舞臺包括四角
棚、六角棚兩種，通稱為「彩樓」，其舞臺型態其實與
臺灣的建築互相呼應，其舞臺造型運用了龍柱、柱珠、
斗拱、吊筒等傳統廟宇建築元素，因此這種彩樓式的布
袋戲舞臺，有時會被誤以為是神龕，由此可見布袋戲舞
臺的組合元素與廟宇文化的密切關係。日本時代還曾經
有「西洋樓」造型的彩樓，這種舞臺形式應該是受到當
時洋樓式的民居風格的影響，其特色是揉合半圓形栱圈
（arch）之類的建築語彙。而現在謝神戲中常見的布袋戲
舞臺，大多屬於鏡框舞臺（proscenium stage），這類型的舞
臺雖然受到一些知識分子批評，但是當初這種舞臺的出
現，應該與舞臺布景的大量使用，及其背後的寫實主義
的美學思想有關。如此的舞臺形式，其實是源自於布袋
戲戲園的傳統。

　　臺灣戰後戲園布袋戲的舞臺技術發展，可以說是民
間藝人經由日治時代知識分子的引介，而輾轉接受西方
劇場觀念的產物。值得一提的，當時戲園中的布景，很

多是採用文藝復興式的透視法所繪製的「立體布景」。
這種鏡框舞臺的功能，首先在於遮斷觀眾的視線，使透
視法發揮效力，而且限制舞臺畫面，集中觀眾的注意
力。其次，鏡框舞臺隱藏製造幻覺的機關裝置，保持戲
劇的神秘性。由此可知，鏡框舞臺不但增加布袋戲的表
演戲劇效果，而且更具引人一窺究竟的吸引力。

　　李天祿當年在戲園中演出的形式風格，並非我們今
天所知的「古典布袋戲」的舞臺，而是相當注重布景的
鏡框式舞臺，因為「光復後，布袋戲進入戲院演內臺
戲，原本的彩樓擺在舞臺上顯得太小，漸漸的改用大型
的布景」（李天祿，1991：143）。

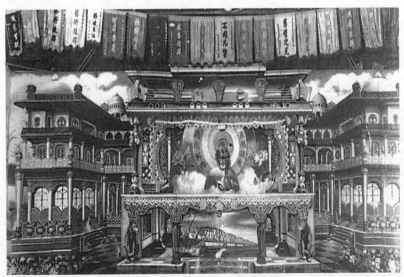

↑戰後戲園中的布景，很多是採用文藝復興式的透視法所繪製的立體布景。臺南明星布
景社黃良雄為掌中戲班所繪的景。　　　　　　　　　　　　　　　　　（鍾任壁提供）

　　亦宛然的布景師傅有一位是福州人，擅長畫走景、變景；另一位新加坡來的師傅，原來是臺中人，到南洋住了一段時間後才回臺灣，他最擅長畫火燒景和水景；第三位是上海人，他畫的湖景十分生動自然；最後一位是大龍峒的本地人，叫張龍通，他所繪的內、外臺實景，雕樑畫棟無人能及（李天祿，1991：144）。李天祿曾對筆者說明他的劇團演出，相當重視舞臺布景，當年甚至需要出動三輛卡車才能夠裝載。從他1955年登於報紙上的雙連戲園廣告詞「十彩立體布景，場面偉大堂皇」，或1957年的廣告詞「新添變景，活動機關」中，可略知一二，而實際使用布景的照片，在前人的著作中可以找到（呂訴上，1961：421）。

　　寶五洲掌中班的主演鄭一雄說，布袋戲在戲園中表演，起碼必須考慮製作幾塊不同的布景，不能從頭到尾只掛一塊布景。一般都先畫一塊總景，除了一些龍鳳裝飾，最重要的就是寫上團名。其次就是請人畫一些劇中需要的布景，例如：公堂景。「走景」是一整捲畫有山景、水景的布景，演出時，不是用馬達拉布景，而是用人力捲。一般的「走景」十八丈就很長了。1952年12月李天祿在嘉義文化露天戲院演出，報紙廣告特別強調了他們劇團是「全部電化驚人大變景」、「滿臺真雨水景、滿臺的真火景；特色機關變景、三十六丈走景；五彩劍光飛行、千變萬化奇景」。一場戲園的表演，若擁有了三十六丈的走景，表示

這個團很「粗本」，本錢雄厚。

　　從歷史的觀點來看，戰後在布景設計的運用，並非掌中班個別藝人獨創的藝術概念，而是一種時代的風氣使然，甚至包括戲園歌仔戲，也經常標榜著該團「不惜重資特設最新電光布景」。李天祿之前，臺灣中南部就有相當多的布袋戲團以舞臺布景的設計作為號召，例如1952年6月東港全樂閣在嘉義文化戲院演出的廣告：「大型人形美艷奪目各色布景新式電光」、「電光布景千變萬化」；同年7月錦樂閣掌中班在嘉義大光明戲院表演的廣告：「飛機火箭炮滿天最先變景電光變景伴奏名樂」，斗六福興園在嘉義文化戲院的廣告：「新雅布景電光變化美艷奪目」，東港復興社在嘉義大光明戲院的「火燒真景布景豪華」，賜美樓掌中班在嘉義大光明戲院的「水火真景百彩電光」。

↑布景設計的運用，是一種時代的風氣使然，戰後許多掌中班都標榜「新雅布景，電光變化美艷奪目」、「火燒真景」、「水火真景百彩電光」。
（陳龍廷攝影）

## 表二 1950年代戲園布袋戲的舞臺裝置

| 年 | 月 | 日 | 區域 | 戲院 | 劇團 | 舞臺裝置相關的廣告詞 |
|---|---|---|---|---|---|---|
| 1952 | 1 | 20-31 | 臺中 | 合作戲院 | 百華天掌中班 | 特色機關布景五色電光 |
| 1952 | 6 | 1-10 | 嘉義 | 文化戲院 | 東港全樂閣 | 大型人形美艷奪目各色布景新式電光 |
| 1952 | 6 | 11-20 | 嘉義 | 文化戲院 | 東港全樂閣 | 電光布景千變萬化 |
| 1952 | 6 | 11-? | 臺中 | 樂天地戲院 | 振樂天掌中班 | 全部新式布景,五色電光,活動變景特別獻技 |
| 1952 | 7 | 26-? | 嘉義 | 大光明戲院 | 錦樂閣掌中班 | 飛機火箭炮滿天最先變景電光變景伴奏名樂 |
| 1952 | 7 | 10-20 | 嘉義 | 文化戲院 | 斗六福興園 | 新雅布景電光變化美艷奪目 |
| 1952 | 7 | 10-21 | 嘉義 | 大光明戲院 | 東港復興社 | 中西奏樂美女伴唱火燒眞景布景豪華 |
| 1952 | 7 | 21-31 | 嘉義 | 大光明戲院 | 賜美樓掌中班 | 水火眞景百彩電光中西名樂美女伴唱 |
| 1952 | 7 | 21-31 | 嘉義 | 文化戲院 | 五洲園第二園 | 情歌遙寄意、劍俠決雌雄 |
| 1952 | 8 | 1-10 | 嘉義 | 大光明戲院 | 五洲園第一園 | 服裝薪新機關變景布景堂皇口白清朗 |
| 1952 | 8 | 11-20 | 嘉義 | 大光明戲院 | 五洲園本園 | 掌中妙藝服裝薪新機關變景千載難逢 |
| 1952 | 8 | 21-31 | 嘉義 | 大光明戲院 | 五洲園第三園 | 掌中妙藝服裝薪新機關變景千載難逢 |
| 1952 | 8 | 21-31 | 嘉義 | 文化戲院 | 西螺新興閣 | 掌中操哀樂、袋裡藏乾坤 |
| 1952 | 8 | 1-31 | 東港 | 大舞臺戲院 | 林邊全樂閣 | 最新原子式有精彩娛樂 |
| 1952 | 9 | 1-20 | 嘉義 | 大光明戲院 | 五洲園第一園 | 服裝薪新/機關變景/布景堂皇/口白清朗 |
| 1952 | 9 | 21-30 | 嘉義 | 文化戲院 | 五洲園第三園 | 人形大模、變景新穎、笑科滑稽、武俠比劍、小姐含情 |
| 1952 | 10 | 11-20 | 嘉義 | 美都戲院 | 嘉義假成眞 | 特色布景美觀奪目 |
| 1952 | 10 | 21-31 | 嘉義 | 文化戲院 | 新世界劇園 | 古裝劇電影舞臺化 |
| 1952 | 11 | 12-20 | 嘉義 | 文化戲院 | 關廟玉泉閣 | 電光變景無奇不有,期待的怪俠紅巾近日出現 |
| 1952 | 12 | 21-? | 嘉義 | 大光明戲院 | 亦宛然掌中班 | 滿臺鳥雨水景、眞火景、三十六丈走景,五彩劍飛行、全部電化驚人大變景 |
| 1952 | 12 | 1-10 | 嘉義 | 大光明戲院 | 鳳來閣掌中班 | 布景服色新鮮機關變景新式電光化口白歌聲明亮堂皇 |
| 1953 | 1 | 1-? | 嘉義 | 文化戲院 | 玉泉閣掌中班 | 奇異電光打鬥全省無敵 |
| 1953 | 1 | 10-? | 南市 | 慈善社戲院 | 亦宛然掌中班 | 有電化驚人變景、未未曾演過的劇情 |
| 1953 | 3 | 2-? | 臺中 | 中華戲院 | 五洲園本園 | 變化五色,電光機關樓 |
| 1953 | 3 | 1-? | 臺中 | 合作戲院 | 玉泉閣掌中班 | 烈火眞燒眞布景 |
| 1953 | 3 | 11-? | 彰化 | 萬芳戲院 | 關廟玉泉閣 | 機關變景、布景電氣化 |

| 年 | 月 | 日 | 區域 | 戲院 | 劇團 | 舞臺裝置相關的廣告詞 |
|---|---|---|---|---|---|---|
| 1953 | 4 | 11-20 | 臺南 | 中華戲院 | 錦興閣新興閣 | 全新布景演藝巧妙 |
| 1953 | 7 | 14-？ | 嘉義 | 文化戲院 | 玉泉閣第二團 | 全部新布景、全部新人形、全部新服飾 |
| 1953 | 8 | 1-？ | 南市 | 光華戲院 | 東港復興社 | 新布景新劇情、特藝連環火景逼真、十彩電光映演 |
| 1953 | 8 | 11-？ | 臺中 | 合作戲院 | 新興閣本團 | 新色機關變景、五色電光無奇不有 |
| 1953 | 10 | 2-？ | 南市 | 光華戲院 | 寶五洲掌中班 | 掌中之妙服裝嶄新、活動布景各色電光 |
| 1953 | 12 | 1-？ | 南市 | 光華戲院 | 東港復興社 | 掌中之妙活動變景，服裝嶄新口白清爽 |
| 1954 | 1 | 11-31 | 臺北 | 雙連戲院 | 小西園掌中班 | 特排奧妙劇情，內有南北名曲唱得人人醉，服裝全部調新，機關變景 |
| 1954 | 4 | 29-？ | 臺中 | 合作戲院 | 復興社掌中班 | 技藝口才全省第一、機關布景布置巧妙、活動變景絕對無比 |
| 1954 | 5 | 1-？ | 嘉義 | 文化戲院 | 勵志閣掌中班 | 布景人形全新，科學化大變景 |
| 1955 | 2 | 13-20 | 臺北 | 雙連戲院 | 亦宛然掌中班 | 十彩立體布景，場面偉大堂皇 |
| 1955 | 12 | 21-30 | 臺北 | 三重戲院 | 亦宛然掌中班 | 新添變景、活動機關 |

資料來源：《中華日報》、《聯合報》、《公論報》

　　戰後臺灣的戲園布袋戲，有一段期間很流行「劍俠戲」，這種表演不是光憑故事就足夠，還必須搭配舞臺「變景」。奸臣陰謀篡位之類的戲齣，常會設計一座「機關樓」，專門用來陷害忠良，或藏有謀反名冊等極機密文件的秘密地點。在實際表演的「機關樓」，較經濟的方式就是採取布景畫，而且正反面都繪製不同的景物，以便隨時可以變換場景。有時布景還得留軟孔，讓機關樓的刀劍可以突如其來的插出。有時機關樓還會出現「火景」，配合劇中人不知情的俠客陷落火坑。當時戲園演出，大多考慮安全的問題而不敢直接點火，只是用紅布揮一揮，或以燈光效果製造火焰沖天的意象，就能夠創造出「特藝連環火景逼真」，因此在那樣的

年代，如果劇團標榜「火燒眞景」或「烈火眞燒眞布
景」，就格外引人注意。

變景的設計者，並不稱做「變景師」，而是稱做
「電光手」。因爲舞臺變景的操作，需聽電光聲音的指
揮，主演者發出「碰」的一聲，電光手就立刻變景。當
時著名的布袋戲電光師，也就是石阿時。關於此人的資
料並不多，筆者僅知他可能是屏東萬丹人，曾在許多南
部的戲班做過電光手，確實查到的紀錄是：1952年11
月12日嘉義文化戲院，他在關廟「玉泉閣」掌中班作
後場，從報紙的廣告看來，「電光變景無奇不有，期待
的怪俠紅巾近日出現」，由此可知舞臺的機關布景與戲
劇進行的內容《紅黑巾》，同樣都是眾所關注的焦點：
1953年3月11日在彰化萬芳戲院演出《十三俠大破玉青
樓》，顯然已經採取電動方式來控制布景，如廣告所宣
稱的「機關變景，布景電氣化」。此外，1954年5月1日
嘉義文化戲院，石阿時在新成立的掌中戲班「勵志閣」
的開臺戲，搭配屏東的主演洪猛演出過。

布袋戲的舞臺經驗成果，到了布袋戲進入電視臺演
出時顯得更重要。黃俊雄認爲「木偶本身變化太少，沒
有表情又沒有動作，因此我們就非得要有很好的道具、
美的布景來襯托不可」。他曾經與美術設計者討論特殊
效果的布景，例如會動的雲景、會跑的野外景、火燒
景。雲景、野外景的移動，其實是運用物理上的相對運

動，使人產生移動錯覺的視覺效果。而火燒景則是運用電扇吹動打上紅色燈光的細布條，張眼望去，會給人「火光沖天」的錯覺。

　　布袋戲商業劇場的舞臺視覺效果是不斷地演變的，1950年代的布袋戲，已開始在追求「十彩立體布景」、「變景」或「活動機關」，與當時流行的「劍俠戲」有關。例如「鬥劍光」，就將舞臺上的燈光全關掉，只留一盞燈將劍影投射在舞臺上，或在細棒子上綁兩把劍作相鬥狀的演法。

　　1960年代的布袋戲表演更趨幻覺化。鄭一雄就認爲他與黃俊雄更吸收「電影化」：除了讓觀衆了解劇情內容之外，亦能造成一種視覺幻象。演少林寺故事，一般主演只是口頭形容某人「練就十八羅漢拳」或「一運功下去頭頂就會冒煙」。但若只是口頭說說而已，沒什麼意思，有的劇團就動腦筋用視覺效果來加強觀衆的印象。一開始他們吸收「柔道」運用色彩腰帶來代表段數的方式，應用在布袋戲表演時「金剛體」的分段。若要形容某人「金剛幾段」就用那些不同顏色的布，綁在棒子上，在尪仔背後一揮，觀衆馬上知道此人功力多高。久而久之，若要形容一個人「破功」或被打敗了，只要用黑布一揮，觀衆馬上就明白。若用紅的、青的、黃的布揮一揮，就說是此人「金光強強滾」，這句形容詞也是演布袋戲的主演發明的。可見在布袋戲的視覺化創造

過程，自然發展出一套用來表達人物高貴或低下的色彩系統，由高至低分別是：黃、紅、白、青、黑。連人名中的色彩，也有這種高下之別，例如少林寺中比「白眉道人」更強者，名爲「赤眉道人」，而若要出一個比「赤眉道人」強的角色，應該就叫「黃眉道人」。

鍾任壁劇團的演法又更富視覺化，例如要表達某個角色運功，頭頂上便隱隱出現一道像孩童一樣的金光，用彩布一揮，又讓一個孩童樣的木偶出現在尪仔頭頂上。鄭一雄認爲要製造更強的戲劇效果，就要配合劇名或角色的名字。例如主角名叫「九龍俠」，稍有本錢的主演可能就畫一幅「九龍圖」，或者更有錢的主演就眞的製作一條龍，其腹內設有火藥，可吐火焰。若「九龍俠」一運功時，就出現那條龍。

以《五爪金鷹》聞名的隆興閣廖來興，曾創造一角色「踏破鐵靴無覓處，天邊海角爲妻查仇俠」，尪仔頭上綁三支香，只剩一隻手拿幢幡仔，背上神主牌，腳穿鐵靴主演自己口說而已，一出場時則配合臺語流行歌〈悲情的夜都市〉，或出現一人物「百手觀音白狐狸」，如果戲偶沒有幾十隻手以上怎麼交代過去？而且尪仔的手一多，沒有拉長高度也不好看，像這個角色，至少要二臺尺以上才容易刻，於是尪仔的高度有越來越高的傾向。

布袋戲木偶爲何會逐漸變高？除了上述布袋戲表演

體系內本身的因素外，尚有外在的原因，也就是布袋戲由野台進入戲院的因素。鍾任壁與鄭一雄都提過早期的木偶頭有一至三號之分，而改變的因素與舞臺有密切的關係。鄭一雄認為這種演變過程分成三個階段：以前大部分的掌中戲班都使用三號頭，這是為了要配合「彩樓」，標準的尪仔頭在八寸二到九寸之間。戰後戲園觀眾一多，站遠處的觀眾便看不清楚尪仔頭，當時他的父親鄭德成曾發現這問題，於是拿自己的三號木偶頭去換別人的一號頭，如「老和尚」或「南極仙翁」之類的偶頭，還曾被嘲笑說：尪仔頭太大了，與彩樓配合不起來。後來布袋戲進入戲院後，為配合舞台布景，這時大家都自發地把三號頭改成一號頭。原本布袋戲柴棚仔只有六臺尺長，後來改為八尺，再後來就改為一丈二尺，布景就得改為一丈四尺才能配合。為了配合布景的長度，尪仔頭就要更進一步加大，可是操縱也更困難。

　　黃俊雄的「世界大木偶特藝團」的木偶號稱三尺三，那麼高的木偶若要動作靈活，並不容易。當年還在黃俊雄劇團當學徒的廖昆章解釋：這種大木偶的操作相當困難，表演者必須將戲偶背在身上，無法直接看到戲偶動作表情，因此反覆的排練相當重要。一位操偶師只能擎起一只木偶，而一齣戲必須很多木偶套起來，若套的時間不太準確就不好看。操作戲偶的動作，比起一般演的布袋戲動作都要放大些。

　　早期的電視布袋戲，曾為黃俊雄製作布景的，至少
有兩位：溫憲明、黃良雄。從最早期的《雲州大儒俠》
的手繪景片，到溫憲明於1971年元月參與《新西遊記》
演出，從現存的照片可以看出運用染色保麗龍以營造
出石頭的立體效果。布景師黃良雄參與演出的布袋戲作
品更為豐富，不但嘗試為演出搭過縮小模型的茅草屋，
而操控木偶的演師為了適應追求真實感的「三層式」布
景，通常跪在地上操縱木偶演出，遇到大場面的打鬥，
幾十個人擠在極有限的空間表演，那種滋味真是不好
受。如1973年的《大唐五虎將》中搭了許多三層式布
景，以金鑾殿為例，第一層廣場、第二層唐明皇所用的
龍案、案下的石階與兩旁的石柱、第三層是宏偉的大
殿，而操縱木偶的演員就穿梭在這三層布景之間的走道
演出（陳龍廷，1991：52-53）。毫無疑問的，電視布袋戲的布
景設計與觀念，與戲園布袋戲時代的劇場觀念與舞臺設
計，有著密切的延續性的關係。

## 歌手制度

　　從表演藝術來看，布袋戲從傳統的戲曲吸收不少營
養。從戲曲藝術所講究的「唱作念打」來考證，「作」
與「打」是屬於布袋戲操作木偶的「尪仔架」，而
「念」與「唱」則是主演的口白表演與後場音樂的搭配

關係。一般來說，布袋戲的後場都是以南北管音樂為主，做為戲劇演出的「過場」。受過戲曲訓練的布袋戲主演，除了黃海岱等老一輩的師傅之外，包括黃俊雄、鄭一雄等中青輩都能夠親自演唱戲曲音樂。但是在實際表演過程中，主演者未必都親自演唱，有時將曲牌交由後場的師傅演唱，或者請歌手助唱，在這段時間中主演得以暫時休息。

↑邱蘭芬主唱苦海女神龍主題曲〈為何命如此〉。　　　　　　　　　　（陳龍廷提供）

↑西卿唱紅的〈相思燈〉。　　　　　　　　　　　　　　　（陳龍廷提供）

　　戰後的布袋戲後場出現許多戲曲樂師，例如黃俊雄
的戲團請過精通「殼仔弦」歌仔調樂曲的「柳清先」，
也出現過京戲後場的師傅，例如請過人稱「炎先」的許
森炎，此人擅長「吊規」，會唱「外江」的曲牌。1954
年1月小西園在臺北雙連戲院的廣告詞「內有南北名曲
唱得人人醉」，亦屬於此類後場戲曲音樂的演出形式。
除了後場樂師之外，布袋戲出現了歌手助唱的表演制
度，似乎就不足爲奇。例如1952年7月東港復興社在嘉
義大光明戲院的廣告詞「中西奏樂美女伴唱」，讓我們
看到除了中西音樂的伴奏之外，還有女歌手伴唱。歌手
唱曲的時機，大多是在舞臺上女主角出場時，不但可以
充分表現劇中角色的哀怨、憂愁、思念、悲傷等情緒，
而且也讓主演者得以喘息片刻。可見歌手制度的出現，
一開始基於整體表演的考量，歌手並不會站到臺前演
唱，但後來成名的女歌手本身，卻也成了劇團的重要賣
點。例如1988年5月黃俊雄在高雄國宮戲院演出三個月
的內臺布袋戲，戲園看板標榜著「黃俊雄西卿親自領導
臺視全班人馬五月一日起盛大公演」。西卿是黃俊雄掌
中戲班的歌手出身，曾經主唱電視布袋戲的主題曲而大
放異彩，其崛起過程頗具代表性：

　　　　西卿，原名劉麗眞，雲林縣古坑鄉人。十六歲那
　　年開始在南部唱歌，十七歲和男歌星葉啓田合演臺語
　　歌唱片《南北歌王》，在臺南隨片登臺演唱時，被唱

片公司發掘，四、五年來在臺北灌唱了《女性的命運》
《爲愛犧牲》、《姚讚福作品專輯》以及她自己的閩南
語作品等四十多首閩南語歌曲唱片。主持臺視電視布袋
戲節目的黃俊雄發現她的中低音歌喉富有感情，邀請她
擔任《六合三俠》的幕後主唱，幾乎每天下午都會播唱
一段劇中人「胭脂虎」所唱的插曲《可憐的酒家女》。
其哀悽的歌聲，婉轉的音調，吸引了大量的聽眾，不但
使這一首曲子成爲暢銷的流行歌曲，也使得幕後主唱的
西卿提高了她的知名度（戴獨行，1971）。

　　另一位著名的布袋戲幕後歌手，是關廟玉泉閣二團
的黃惠珠。據說她本來對於布袋戲一竅不通，嫁給黃秋
藤之後才開始學習幕後演唱，此外她還負責劇中女主角
的全部對白，其發音甜美可愛，頗受聽眾歡迎。關廟玉
泉閣二團除了在戲院公演之外，並錄製布袋戲節目供廣
播電臺播出，從1958年一連播出十五年之久，臺灣南部
到處可聽到收音機播出「本布袋戲節目由關廟玉泉閣二
團主演黃秋藤，演唱黃惠珠擔任演播」，後來還曾灌錄
布袋戲唱片，銷售量據說達數萬張（黃順仁，1985：92）。

　　鄭一雄在五洲園黃海岱的掌中班當學徒時，親身經
歷這種歌手在戲園演出的情形。他說：歌手只負責唱
歌，不能登臺。如果劇中人物是女性的角色，歌手就開
始在裡面唱歌，由後場樂師伴奏。歌手所唱的歌曲大多
是歌仔或南管，並沒有唱流行歌曲的。如果唱流行音
樂，就要用西樂伴奏。當時布袋戲沒有灌唱片的風氣，

一方面製作唱片的成本太高，另一方面布袋戲唱片可能會沒有市場。因此不如請歌手現場唱歌，簡單又省本。

　　歌手制度在布袋戲表演中不可忽略的貢獻是：培養出一批優秀的音樂人才。據筆者長期田野調查所知，員林新樂園的吳馮春，憑著天賦優美的音色及後天認真的訓練，至今仍可以在布袋戲表演的場合欣賞到她演唱南北管、歌仔調等精彩的戲曲唱腔。很有趣的是，歌手出身的她不但能唱曲，對於前場操作木偶的技術也略通其中奧妙。但是吳馮春並非特例，像這樣既是歌手，又能操偶的例子其實相當普遍，尚包括春秋閣的何雪花、小西湖的陳秀華、五洲小西湖的郭鳳、明世界的茆劉敏等（謝德錫1997：56）。而布袋戲界還出現過原是女歌手出身的主演，例如真興閣的陳淑美、賜美樓的江賜美等人，在劇場中完全可以獨撐大局。

　　另一個特殊的社會現象是，戲園駐唱的女歌手通常在後來都嫁給布袋戲主演者。例如劉敏十五歲起，在布袋戲大師黃海岱的門下學布袋戲的後場唱曲，後來成為二水明世界茆明福的太太。而鄭一雄的「先生娘」洪金貴，也是「歌手底的」，筆者在舊報紙戲園資料中得知，她曾經在1952年8月、9月在嘉義的大光明戲院演出過，其中9月那一次還是鄭一雄出師之後，擔任黃海岱劇團的助演一職。

## 表三 戰後戲園布袋戲女歌手的人員編制

| 年 | 月 | 日 | 區域 | 戲院 | 劇團 | 劇團人員 |
|---|---|---|---|---|---|---|
| 1952 | 6 | 1–10 | 嘉義 | 文化戲院 | 東港全樂閣 | 主演鄭全明；女歌手巫秀鳳、鄭月娥 |
| 1952 | 7 | 10–20 | 嘉義 | 文化戲院 | 斗六福興園 | 主演柯瑞福；歌手阿雪、碧霞 |
| 1952 | 7 | 21–31 | 嘉義 | 文化戲院 | 五洲園第二團 | 主演黃俊卿；歌手廖玉瓊 |
| 1952 | 8 | 1–10 | 嘉義 | 大光明戲院 | 五洲園第一團 | 主演蔡海俗；歌手蔡梅、洪金貴 |
| 1952 | 8 | 11–20 | 嘉義 | 大光明戲院 | 五洲園本團 | 主演蔡海俗；歌手蔡梅、洪金貴 |
| 1952 | 8 | 21–31 | 嘉義 | 大光明戲院 | 五洲園第三團 | 主演黃俊雄；歌手蔡梅、阿嬌 |
| 1952 | 8 | 21–31 | 東港 | 大舞臺戲院 | 林邊全樂閣 | 主演鄭全明、鄭來法；歌手巫秀鳳、鄭月娥 |
| 1952 | 9 | 11–20 | 嘉義 | 大光明戲院 | 五洲園第一團 | 主演黃海俗；歌手蔡梅、洪金貴；助演鄭一雄 |
| 1952 | 9 | 1–20 | 嘉義 | 大光明戲院 | 五洲園第一團 | 主演黃海俗；歌手蔡梅、洪金貴；助演鄭一雄 |
| 1952 | 9 | 21–30 | 嘉義 | 文化戲院 | 五洲園第三團 | 主演掌中才子黃俊雄；歌手蔡梅；京曲許森炎 |
| 1952 | 9 | 21–30 | 嘉義 | 大光明戲院 | 全樂閣掌中班 | 主演鄭全明、鄭來法；女歌手巫秀鳳、鄭月娥 |
| 1952 | 10 | 1–? | 嘉義 | 文化戲院 | 五洲園第三團 | 主演黃俊雄；歌手蔡梅；京曲許森炎 |
| 1952 | 10 | 21–31 | 彰化 | 萬芳戲院 | 五洲園第三團 | 主演黃俊雄；京曲許森炎；歌手許小姐 |
| 1952 | 10 | 11–20 | 嘉義 | 文化戲院 | 五洲園第一團 | 紅俗主演；助演鄭一雄；歌手陳來春 |
| 1952 | 10 | 11–20 | 嘉義 | 美都戲院 | 嘉義假成真 | 主演許經忠、劉金水；歌手吳雪嬌、陳月娥 |
| 1952 | 12 | 1–10 | 嘉義 | 大光明戲院 | 鳳來閣掌中班 | 主演陳君輝；歌手黃秀枝、陳員滿 |
| 1953 | 6 | 21–30 | 員林 | 文化戲院 | 雲林閣掌中班 | 主演李金樹、方清祈；歌手許金招、蔡芙蓉 |
| 1953 | 10 | 22–? | 嘉義 | 文化戲院 | 五洲園二團分團 | 廖盃錦主演；名歌手蕭碧玉一行十三人 |
| 1953 | 10 | 21–31 | 鳳山 | 清樂戲院 | 玉泉閣本團 | 主演黃添泉、黃秋揚；歌手李玉尫十八人 |
| 1954 | 7 | 1–13? | 白河 | 大眾戲院 | 新復興掌中班 | 主演陳來福；歌手王明子 |
| 1954 | 8 | 24–? | 蒜頭 | 光復戲院 | 新復興掌中班 | 主演陳來福；歌手王明子、陳秀鑾 |

資料來源：《中華日報》、《民聲日報》

　　戰後布袋戲在臺灣戲園的發展，可說是臺灣戲劇史中遺漏的一章。由女性歌手演唱布袋戲南北管配樂，原本是戰後戲園布袋戲的傳統，到電視布袋戲時期另外發展出演唱主題曲的型態。這些布袋戲團作外臺表演時，往往以歌手演唱戲劇人物的主題曲作為噱頭。臺灣傳統的布袋戲幾乎都是搭配南管、北管、歌仔調音樂等，但

是這些音樂所注重的是共通性，而比較少與特殊的角色有關。戰後布袋戲卻直接將臺語流行歌曲擷取來，應用在布袋戲的角色概念上。作爲主題曲，最主要的目的是讓人印象深刻的音樂旋律，製造出無論是歡樂、哀愁的戲劇性氣氛，進一步型塑角色的內心世界。有些布袋戲角色原是某些相當流行的臺語歌曲，主演因而創造出相關的角色。

　　1959年葉俊麟塡詞的〈可憐戀花再會吧〉曾傳唱一時，有劇團就曾因此而創造出一個角色「可憐戀花俠」。更常見的情況，則是將流行的臺語音樂，與新創造的角色結合在一起，如鄭一雄塑造的「一代情俠」，搭配的音樂是〈中山北路行七擺〉；或陳俊然的徒弟洪國楨所塑造的「南俠」，主題曲是採取葉俊麟的〈無聊的男性〉。但是擷取現成的歌曲，有時歌詞與角色的搭配並不是那麼恰當，無法顯示出角色的特殊性格，因而產生布袋戲主題曲。所謂的「主題曲」，指依照戲劇人物的性格、情感等特質，所編造出來的臺語歌曲。影響所及，包括鄭一雄《南北風雲仇》、黃俊卿《劍王子》、許王《金簫客》。這些主題曲的歌詞是特別爲角色訂做的。有時因歌詞豐富的文學內涵而產生的角色概念，更是採取傳統戲曲音樂所未能及。雖然布袋戲的主題曲，曾經因過於浮濫而爲人所詬病，但放眼臺灣布袋戲史，黃俊雄《雲州大儒俠》、《西遊記》、《六合三俠》

等都曾經出版過相關角色的主題曲唱片，包括北管曲改編的〈孤單老人〉、〈秘中秘〉，南管曲改編的〈相思燈〉、〈苦秋風〉，乃至黑人靈魂音樂改編的〈噢！媽媽〉、〈大節女〉，日本曲改編的〈可憐酒家女〉、〈苦海女神龍〉等。

　　以黃俊雄填詞的來自北管音樂的〈萬毒美人女暴君〉（海山唱片，TKL1032）爲例，其詞如下：

| | | |
|---|---|---|
| 阮的美麗 | 勝過當時 | 越國的西施， |
| 阮的妖嬌 | 可比妲己。 | |
| 面露笑容 | 帶殺氣， | |
| 鶯聲燕語 | 迷人　會心醉， | |
| 愛情親像 | 在春夢裡。 | |
| | | |
| 阮的打扮 | 文雅優秀 | 細膩又溫純。 |
| 阮的心內 | 癡情怨恨， | |
| 爭奪愛情 | 眞苦悶。 | |
| 櫻桃嘴唇 | 嗳你　失了魂， | |
| 殘忍無情 | 的女暴君。 | |

　　幾乎一聽到這首來自北管音樂改編的，又充滿奇異矛盾的歌詞，所有的觀眾了解上場的角色「女暴君」即將又掀起腥風血雨。從布袋戲口頭表演套語的觀念來看，這種主題曲的應用，某種程度已經取代傳統的「四聯白」，而成爲新的創作元素。民間藝人創作實踐過程

中，所留下的可貴經驗，並不能輕率地給予「不倫不類」的負面評語，而輕忽地就一概抹殺。從肯定角度來看，布袋戲主題曲如黃俊雄所說的「戲不離歌，歌不離戲」，歌詞必須能夠相當扣緊劇情、角色性格的作品，才能夠讓觀眾留下極為深刻的印象。這首詞所採用的修辭策略，正是將相反詞集中同一個角色身上所產生的矛盾與張力。一般人認為的正面形容詞，如「美麗」、「妖嬌」、「面露笑容」、「鶯聲燕語」、「文雅優秀」、「細膩又溫純」，卻與負面的形容詞，如「癡情怨恨」、「殘忍無情」同時呈現，相當成功地塑造出一個內心矛盾，卻又令人印象深刻的人物性格。此外，這首詞所運用古書的典故「西施」、「妲己」，都是強調這個角色所擁有的女性迷惑男人的本領，就如同可以「傾人城，傾人國」的美女一般。這樣的歌詞，將戲齣中殘忍卻又深具女性魅力的女魔頭「女暴君」，塑造得令人印象深刻。這個角色隨時可以愛上一個情人，吸收其精華之後，又殺掉這個人。主題的歌詞與來自北管音樂旋律的奇異混雜，對於塑造這個角色的特殊性格而言，令人印象深刻。

　　某些現場演出的掌中劇團，鑑於主題歌對布袋戲表演的特殊魅力，而展開東施效顰的模仿，由此衍生出新的舞臺表演形式，號稱「綜藝布袋戲」，指綜合布袋戲表演，以及歌手唱歌等型態的表演藝術。可說是1970年代末期，布袋戲班失去戲園商業劇場的演出環境，為求

↑最早期的電視布袋戲主題曲唱片，以黑人靈魂音樂改編的〈噢！媽媽〉紅極一時。 （陳龍廷提供）

↑中視電視布袋戲許王主演的《金簫客》，由郭大誠主唱的主題曲，改編自老歌〈可愛的馬〉。 （陳龍廷提供）

生存而發展出來的一種表演型態。但有時反客為主，女性歌手的歌舞表演反而成為欣賞對象，甚至往往與戲劇情節無關，因此能夠列入綜藝布袋戲是頗受質疑的。我們將綜藝布袋戲限定為以布袋戲表演為主，歌手駐唱為輔的表演藝術。

臺灣民間的生活，即使距今不過數十年前的文物，可是卻可能比我們對於書本中的外國文化還要陌生。筆者在偶然的機會下，闖進這個領域，就像是來到人跡罕至的蠻荒森林之中。我們看到戰後臺灣民眾最真實生活面貌的呈現，戲園中共鳴的喜怒哀樂情緒，以及當時新興繁茂的人群聚落是如此活絡，這些民間生活中的面貌，早已超越改朝換代的官方資料字裡行間所能感受到的表面真實。真正想熱愛自己的土地，就應該對於民間

生活重新認知，而這也是對於「人類文化遺產」保存指定的基本知識背景。很多臺灣活生生的民間文化其原有的藝術環境，都可能在我們還未來得及了解其重要性的時候就被破壞殆盡，否則也許還能將老市鎮閒置的舊戲院，策劃為有歷史價值的布袋戲博物館。

　　從這個尚未廣為大眾知悉的歷史考察中，我們可以發現許多臺灣文化的「傳統」，其實隨著歲月的累積，不斷地在形成當中。從劇場觀念與舞臺技術來看，無論是電視布袋戲，或謝神戲的舞臺技術，多少是受到戲園布袋戲的美學品味影響。從歌手制度來看，或許可以讓我們了解當今霹靂布袋戲出版配樂CD的歷史源由，不但可追溯自黑膠唱片（LP）的時代，往前更可回溯到戰後戲園布袋戲廣受歡迎的歌手駐唱。如果說「傳統」，並不只是遙不可及的「過去」、「片段」，而且有「延續性」、「沈澱性」的特質，那麼在臺灣劇場史中失落的歷史，正好可讓我們省思「傳統」的真正意涵。

# 第五章

# 劍俠戲齣與時代精神氣候

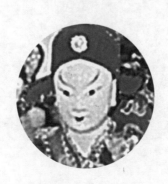

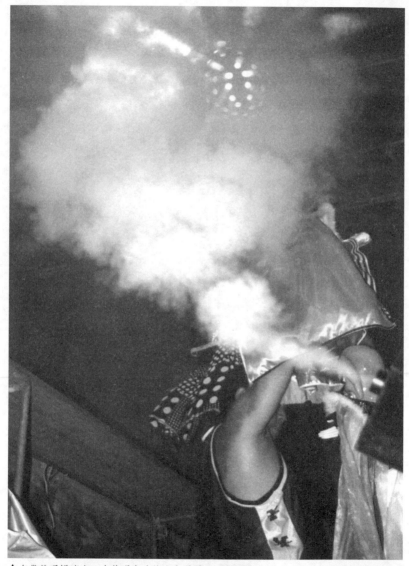

↑布袋戲現場演出，大俠現身時的金光閃閃、煙霧瀰漫。　　　　　（陳龍廷攝影）

　　戰後對於臺灣民間生活極其嚴重的影響，莫過於1952年臺灣省政府推動的《改善民俗綱要》，不但規定農曆7月統一於7月15日舉行一次普渡，各寺廟以鄉鎮區為單位，一年拜拜一次，每年第二期收穫後舉行一次平安祭，而且演戲則限於選定拜拜日，或平安祭日，一年各限一次，每次不得超過二日。這種嚴格控制民間演戲時機的措施，使得許多掌中劇團由謝神祭祀的場合，轉向純粹以娛樂為主的戲園布袋戲。

　　掌中戲班在戲園商業劇場中的演出，稱之為「內臺戲」；在酬神祭祀劇場的演出，叫「外臺戲」，又稱「民戲」、「民間戲」，或帶有貶意的「棚腳戲」、「野臺戲」。「外臺戲」是提供劇團基本技術磨練，與生存的主要經濟來源，而「內臺戲」則提供讓布袋戲發揮自由創作的想像空間，戲院負責人、劇團主演、以及觀眾三方面的共同基礎是金錢。反映在戲院負責人的是門票收入與支出，在演師身上則是契約酬金，在觀眾身上則是買票進場。換句話說，他們既不酬神也不扮仙，完全是建立在商業經營上的娛樂事業。本身如同欣賞職業棒球比賽一般，觀眾必須付費買票，稱之為「布袋戲商業劇場」（陳龍廷，1995a：150）。

　　臺灣戰後商業劇場，不需要扮仙戲，只演日戲、夜戲。及至盛行的年代，甚至演變為日戲兩場、夜戲一場。通常日戲較多上年紀的觀眾，因而演出的劇碼都屬

於古冊戲。夜戲的觀眾較多年輕人，因而劇團通常安排自行創作的戲齣。劇團的主演，通常都只負責夜戲，而日戲則交給練習口白技巧的學徒。

這種表演與以往農閒時熱鬧的祭祀劇場，性質完全不同，對觀眾而言，最大的差別就是必須花錢購票入場，商業劇場的欣賞行為可說是兩難的選擇；要看戲，就得花錢；不想花錢，就不要看。對演師而言，觀眾多寡是決定他的報酬的重要因素，功利的想法無非期望觀眾天天來戲院報到。

早期內臺布袋戲的表演在閉幕時，大多採取懸疑方式的收場，如善惡雙方正著手大對決時就落幕，讓觀眾非得次日再來看個究竟不可。後來則有不斷引發觀眾好奇心的「神秘手法」，或把心思花在視覺場面的刺激上，不斷地創新求變。這種創新求變，不是藝術工作者單方面的異想天開，而是觀眾的好惡在引導演師的創新發明。相對的，劇團的創造發明又不斷改變觀眾的品味，這種「鬥智」（鄭一雄語）的關係，只存在於布袋戲的商業劇場中。

布袋戲商業劇場的經營，與祭祀劇場不同。內臺布袋戲的經營，可分成兩種模式：租戲園，或者贌戲（pák-hì）。通常較負盛名的掌中班，傾向於租戲園的經營模式：劇團在表演檔期中所獲得的門票收入，除了必須按合約支付戲院老闆租金、稅金、水電費等開支之外，其

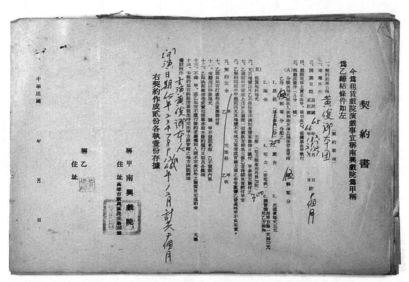

↑布袋戲商業劇場的經營，與祭祀劇場不同。1970年代黃俊卿掌中戲班與高雄南興戲院的
契約書，一口氣就簽下三個檔期，長達九個月。　　　　　　　　　　　（戴銘宏提供）

↑戰後在各戲園演出的劇團，他們需具備的劇團登記證。　　　　　　　（戴銘宏提供）

餘所得都歸劇團所有。

　　戲園布袋戲盛行的年代，甚至有專門負責接洽劇團與戲院兩者之間的仲介者，他們以介紹出戲機會給戲班，而從中抽取佣金，即俗稱的「班長」。劇團與戲院之間仲介的有力者，甚至事先預付前金租劇團來戲院表演，即所謂的「贌戲」。劇團一旦接受「贌戲」的模式，就不需負責門票收入的盈虧，他們所獲得的酬勞幾乎都是固定的。

## 等待大俠的時代

　　臺灣由終戰的混亂不安日趨穩定，在經濟上經歷了物資缺乏、通貨膨脹、新舊臺幣兌換，以及倒閉風波。到了1950年代，經濟恐慌才日趨減緩。最明顯的指標是米價的問題，因為「米」對於臺灣人而言是極重要的基本民生必需品，若連這麼基本的需求也無法滿足，社會必然會動盪不安。1946年元月糧荒嚴重，1947年2月臺北市千餘位市民由萬華龍山寺出發遊行請願，要求解決米荒，同年就產生了震撼全臺的歷史傷痕「二二八事件」。1953年，臺北市實行憑戶口配售食米，但這些措施似乎仍無法壓抑住米價，同年6月仍產生米價波動轉劇的情形。這些嚴重的民生問題，直到1957年之後才告平穩。

在政治上，從1949年實施戒嚴，1950年臺灣實施地方自治，首次舉行縣市長民選。1949年國民政府遷臺，國共內戰仍持續到1955年一江山、大陳島的撤退。整個局勢隨著1950韓戰的爆發，使得美國第七艦隊巡防臺灣海峽，1955年美國決議協防臺灣，而宣告走入美蘇冷戰下的世界形勢佈局之中。

布袋戲進入戲園之後，除了在後場音樂產生變革之外，在劇情內容最大的改變就是：不再滿足於改編自章回小說的古冊戲，而更進一步創作有飛劍、奇俠等幻想的「劍俠戲」。閣派著名的《蕭寶童白蓮劍》、五洲派的《五美六俠》等，都是布袋戲主演糅合劍俠劇情的創作。這些表演故事都是隨著主演者自行編造的，劍俠戲經常伴隨著奸王謀反與叛亂平定的情節，如《武童劍俠》安化王朱展謀建造四絕山秘密基地意圖謀反，皇帝命令秦少白爲按君大人，要大破四絕山。秦少白派北斗夜探四絕山，不料四絕山天羅地網而受傷，甚至秦少白也被安化王朱展謀派人逮捕。最後經過群俠的努力，終於大破四絕山，擒拿叛國奸王朱展謀。

雖然這齣戲的王爺朱展謀具有政治野心，企圖能夠奪取皇位。設若只有朱展謀自己一人並不足以成事，因此需要建造某秘密基地，如「四絕山」來作爲叛亂匪黨的根據地。類似的例子，如1952年黃俊卿在臺中成功路金玉山金舖附近的合作戲院，接續黃海岱的開幕戲《玉

↑戰後臺中瑞成書局出版的劍俠小說，呼應著布袋戲以劍俠戲為主流的時代。　（陳龍廷提供）

↑1952年嘉義戲園布袋戲《五美六俠大破江南九雲寺》、《玉聖人大破太華山》等戲齣，
呼應著期盼俠客時代。　　　　　　　　　　　　　　　　　　　（陳龍廷提）

聖人大破太華山》，「玉聖人」也就是後來黃俊雄手中的
「史豔文」。

　　這類型的戲劇，大多圍繞著邪惡勢力的巢穴，無
論「四絕山」、「江南水晶宮」、「玉青樓」、「八寶樓」、
「鴛鴦樓」、「飛虎樓」、「八卦乾坤樓」、「十二連環島」、
「江南九雲寺」、「太華山」、「陰陽樓」、「千刀樓」或
「七星殿」，總是有著複雜危險的機關陷阱，讓不少英
雄喪命其中。這樣的危機，五洲派的有《五美六俠》，
也就是前後出現五位英雌、六位英雄，關廟玉泉閣也來

個「十三俠」、「三十六俠」，或者乾脆濃縮爲兩位俠女加上三位大英雄的招牌戲《三雄二俠女》。這類戲劇危機的主軸，大抵是以奸臣造反，陷害忠良爲戲劇開始的引子，而忠良之後，流落江湖結識英雄俠客，無論是號稱「十三劍」、「三十六俠」、「五鳳」、「江南五俠女」或「四蝴蝶」等，最後協助皇室平定叛亂。

表四　臺灣戰後初期戲園的劍俠戲

| 年 | 月 | 日 | 區域 | 戲院 | 劇團 | 日戲 | 夜戲 |
|---|---|---|---|---|---|---|---|
| 1951 | 11 | 1-17 | 臺中 | 合作戲院 | 五洲園人形劇班 | 武童劍俠(公孫智偷碧玉獅子) | 五虎戰青龍，加演三國志(過五關斬六將) |
| 1951 | 11 | 17-23 | 臺中 | 合作戲院 | 五洲園人形劇班 | 五龍十八俠 | 大明奇俠，加演三國志(子龍救阿斗) |
| 1951 | 12 | 1-11 | 臺中 | 合作戲院 | 五洲園二團 | 玉聖人大破太華山 | 火燒九蓮山少林寺 |
| 1951 | 12 | 21-31 | 臺中 | 合作戲院 | 五縣園掌中班 | 五貴大破龍宵閣 | 錦飛箭大破陰陽樓 |
| 1952 | 1 | 1-31 | 臺中 | 樂天地戲院 | 慶樂園掌中班 | 清朝奇劍俠(高彥輝大破鴛鴦樓) | 漢朝歷史(三合明珠寶劍) |
| 1952 | 1 | 27-31 | 臺中 | 文樂戲院 | 永興園掌中班 | 下集小五義 | 新俠白蓮劍 |
| 1952 | 2 | 11-? | 臺中 | 文樂戲院 | 玉泉閣掌中班 | 節女忠義俠(四蝴蝶大破乾坤樓) | 大明劍俠奇案(五劍下凡尋主公) |
| 1952 | 2 | 15-28 | 臺中 | 合作戲院 | 五洲園第三團 | 荒山劍俠 | 明清奇俠(神鏢蔣勝英勇鬥史) |
| 1952 | 2 | 1-7 | 臺中 | 合作戲院 | 百華天掌中班 | 說唐演義 | 泰山九劍俠 |
| 1952 | 4 | 13-20 | 臺中 | 樂天地戲院 | 玉華臺掌中班 | 飛劍奇俠 | 石忠生貴子 |
| 1952 | 4 | 21-30 | 臺中 | 合作戲院 | 全樂閣掌中班 | 大明劍俠奇案 | 三俠五劍傳 |
| 1952 | 4 | 21-30 | 臺中 | 樂天地戲院 | 福興園掌中班 | 天寶圖 | 蜀山劍俠 |
| 1952 | 4 | 21-30 | 彰化 | 卦山戲院 | 五洲園第一團 | 五龍十八俠 | 五虎戰青龍 |
| 1952 | 5 | 1-10 | 臺中 | 樂天地戲院 | 新興閣本團 | 十八路反王 | 武童劍俠 |
| 1952 | 5 | 1-22 | 彰化 | 卦山戲院 | 五洲園第一團 | 五龍十八俠 | 五虎戰青龍 |
| 1952 | 5 | 21-31 | 臺中 | 合作戲院 | 五洲園二團 | 大俠銅冠客 | 血戰八連山 |
| 1952 | 6 | 1-10 | 嘉義 | 文化戲院 | 東港全樂閣 | 彭公案 | 三俠五劍傳 |

| 年 | 月 | 日 | 區域 | 戲院 | 劇團 | 日戲 | 夜戲 |
|---|---|---|---|---|---|---|---|
| 1952 | 6 | 11-20 | 嘉義 | 文化戲院 | 東港全樂閣 | 大明劍俠奇案 | 清宮三百年<br>(火燒少林寺) |
| 1952 | 6 | 11-? | 臺中 | 樂天地戲院 | 振樂天掌中班 | 白虎戰青龍 | 大俠追雲客 |
| 1952 | 6 | 11-? | 豐原 | 光華戲院 | 五洲園二團 | 五龍十八俠 | 清宮三百年 |
| 1952 | 6 | 21-30 | 臺中 | 合作戲院 | 玉泉閣掌中班 | 神馬怪俠大破白牛島 | 五劍變鬼下凡尋主公 |
| 1952 | 7 | 21-31 | 嘉義 | 大光明戲院 | 賜美樓掌中班 | 荒山劍俠 | 五美六俠大破<br>江南九雲寺 |
| 1952 | 8 | 1-20 | 臺中 | 合作戲院 | 玉泉閣掌中班 | 四蝴蝶大破八卦乾坤樓 | 三十六俠大破七寶樓 |
| 1952 | 9 | 11-16 | 臺中 | 合作戲院 | 集義園掌中班 | 五鳳樓 | 十三劍大破水山寺 |
| 1952 | 9 | 17-18 | 臺中 | 合作戲院 | 福興園掌中班 | 新俠白蓮劍<br>大破七星殿 | 五建少林寺<br>洪文定奇俠傳 |
| 1952 | 9 | 21-30 | 臺中 | 合作戲院 | 振樂天掌中班 | 終南三大奇俠 | 北派青萍劍征西 |
| 1952 | 9 | 21-30 | 嘉義 | 大光明戲院 | 全樂閣掌中班 | 彭公大破木羊陣 | 劍俠飛龍傳 |
| 1952 | 10 | 11-20 | 嘉義 | 文化戲院 | 五洲園第一團 | 崑崙俠 | 大漠天山鵬 |
| 1952 | 10 | 21-31 | 臺中 | 合作戲院 | 玉泉閣掌中班 | 紅子大破千刀樓 | 華山女俠血戰萬峰島 |
| 1952 | 11 | 12-20 | 嘉義 | 文化戲院 | 關廟玉泉閣 | 江南十六俠大破飛虎樓 | 紅巾黑巾怪俠傳 |
| 1952 | 12 | 21-31 | 斗六 | 世界戲院 | 關廟玉泉閣 | 十三俠破玉青樓 | 卅六俠破七寶樓 |
| 1953 | 1 | 16-21 | 斗六 | 世界戲院 | 福興園掌中班 | 大俠追雲客 | 武童劍客 |
| 1953 | 1 | 21-31 | 新竹 | 新舞臺戲院 | 小西園掌中班 | 崑崙奇俠 | 劍珠緣 |
| 1953 | 2 | 13-28 | 臺中 | 合作戲院 | 新興閣掌中班 | 崑崙奇俠 | 神童奇俠 |
| 1953 | 2 | 14-28 | 彰化 | 萬芳戲院 | 五洲園二團 | 陰陽太極劍 | 明清三劍客 |
| 1953 | 3 | 11- | 彰化 | 萬芳戲院 | 玉泉閣掌中班 | 十三俠大破八寶玉青樓 | 北派清萍劍奇俠癲道人 |
| 1953 | 3 | 1-10 | 彰化 | 萬芳戲院 | 五洲園二團 | 大俠追雲客 | 明清三劍客完結篇 |
| 1953 | 3 | 1-10 | 臺中 | 合作戲院 | 玉泉閣掌中班 | 五鳳大破宗保樓 | 十三俠大破玉青樓 |
| 1953 | 3 | 11-20 | 臺中 | 合作戲院 | 明香園掌中班 | 拾支穿金寶扇 | 四大怪俠 |
| 1953 | 4 | 11-20 | 臺中 | 合作戲院 | 五洲園二團 | 大俠追雲客<br>(白彌勒三氣夜明珠) | 崑崙八大俠 |
| 1953 | 5 | 1-? | 臺中 | 中華戲院 | 五洲園本團 | 武林奇俠 | 青城奇俠(加演三國志) |
| 1953 | 5 | 1-? | 彰化 | 萬芳戲院 | 五洲園二團 | 新封神榜 | 天山七劍客 |
| 1953 | 5 | 1-6 | 臺中 | 合作戲院 | 玉泉閣掌中班 | 雙俠劍大破十二連環島 | 宋宮飛鏢記 |
| 1953 | 5 | 21-30 | 嘉義 | 文化戲院 | 關廟玉泉閣 | 虎爪王雙俠劍 | 五義血戰閻王寨 |
| 1953 | 5 | 21-31 | | 五洲園第三團 | | 陰陽太極劍 | 雍正江湖二十四俠 |
| 1953 | 5 | 7-20 | 臺中 | 合作戲院 | 玉泉閣掌中班 | 雙俠劍大破十二連環島 | 無名英雄三劍仙 |
| 1953 | 6 | 11-25 | 臺中 | 合作戲院 | 五洲園本團 | 武林奇俠傳 | 英雄豪俠傳 |

| 年 | 月 | 日 | 區域 | 戲院 | 劇團 | 日戲 | 夜戲 |
|---|---|---|---|---|---|---|---|
| 1953 | 6 | 1-10 | 臺中 | 合作戲院 | 五洲園第三團 | 陰陽太極劍 | 雍正江湖二十四俠 |
| 1953 | 6 | 26-30 | 臺中 | 合作戲院 | 新興閣第二團 | 唐宋明史 (薛剛反唐) | 大明劍俠奇案 (神劍豪俠) |
| 1953 | 7 | 11-？ | 臺南 | 中華戲院 | 玉泉閣掌中班 | 三俠五劍傳 (紅黑巾怪俠大門法) | 彭公案 (終南三劍客) |
| 1953 | 7 | 14-？ | 嘉義 | 文化戲院 | 玉泉閣第二團 | 雍正君遊武州 | 五劍鬼下凡尋主公 |
| 1953 | 7 | 21-31 | 臺中 | 合作戲院 | 玉泉閣二團 | 四大奇俠 (雍正江湖義俠傳) | 終南隱俠 (康熙綠林英雄傳) |
| 1953 | 8 | 11-？ | 嘉義 | 文化戲院 | 五洲園二團 | 風塵奇俠 | 崑崙八大俠 |
| 1954 | 1 | 1-？ | 嘉義 | 文化戲院 | 振樂天掌中班 | 大俠飛天神龍 | 七劍下遼東 |
| 1954 | 2 | 3-？ | 嘉義 | 文化戲院 | 玉泉閣第二團 | 飛雲十三劍 | 錦花雌雄劍 |
| 1954 | 6 | 24-？ | 臺南 | 東山戲院 | 新復興掌中班 | 十三俠大破水山寺 | 五劍鬼找主公 |
| 1954 | 11 | 1-？ | 嘉義 | 梅山戲院 | 新興閣掌中班 | 峰劍春秋 | 蕭寶童白蓮劍 |

資料來源：《中華日報》、《民聲日報》、《徵信新聞》、《聯合報》

　　《五美六俠》劇情：慈悲仙姑交付徒弟殷飛虹「子午悶心釘」，要飛虹下山助巡按大人李文英建功立業。李文英率領三俠等大隊人馬前往江西平定匪亂，孰料哈虎、哈彪中途攔路，以「子午神光罩」捉走三俠，欲剖取三俠的心肝下酒。危急之際，殷飛虹銜李文英命令前來解圍，不僅以「子午悶心釘」救三俠脫險，並剿滅一班匪徒。「子午悶心釘」與「子午神光罩」，可說是情節中最重要法寶，對布袋戲的舞臺而言，卻是輕而易舉的表演，只要隨著樂聲揮舞著道具，就可以讓觀眾想像奇異法寶的神奇力量。這種在情節中穿插法寶的表演，無論是「子午悶心釘」、「子午神光罩」或者戲劇中最主要的英雄趙飛翎受佛祖法令而追隨的「西方錦飛箭」，都是劍俠戲相當顯著的標誌，有時反而直接稱戲

齣名爲《錦飛箭》，如1951年黃海岱的門徒廖萬水在臺中合作戲院演出的《錦飛箭大破陰陽樓》。五洲派的有「西方錦飛箭」，閣派的也有「西方白蓮劍」。趙飛翎受佛祖法，必須受滿百劫才能功德圓滿；西方大俠蕭寶童奉師令下山，必須斬一百零八魔。

　　劍俠戲相當重要的情節都圍繞著舞臺上出現的法寶或寶劍，而且都是具有靈性，會自動飛出斬殺妖精的法寶。無論是「錦飛箭」、「白蓮劍」、「陰陽太極劍」、「三合明珠劍」，總是配合這種有俠義之士，進行斬魔除妖的戲劇，也就是通稱的「劍俠戲」。劇情中常出現奸臣的子弟仗著官府的惡勢力，欺負良家婦女。正在危急時，正好出現卅六俠中的英雄俠客，將壞人打得落花流水。爲何這樣的劍俠故事如此大快人心？或許就是戰後1950年代的臺灣，一般民眾經歷了米糧缺乏、通貨膨脹、合作社倒閉、新臺幣換舊臺幣等經濟恐慌。在官方「取締迎神賽會」、「嚴禁大拜拜」的嚴厲管制底下，連精神寄託的宗教，都有被視爲「非法集會」的危險。劍俠戲中武功蓋世、仗義勇爲的俠客，或許正好反映當時臺灣人心底的悲情與渴望，期望有那樣的俠客英雄打倒邪惡的勢力。

## 少林寺英雄的傳奇

　　這是苦悶空虛的時代，官方如火如荼推行的「反共

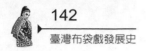
抗俄劇」由1952年開始在地方戲劇比賽中風光過三、四年，如「亦宛然」上演《女匪幹》，「新西園」《大巴山之戀》，「宛若眞」《煉獄》，「小西園」《大義滅親》，「是也非」《投奔光明及望中央》，「明虛實」《大別山下》等繼續在各鄉鎮巡迴上演中。其題材多係採自反共抗俄的話劇本或改良自歌仔戲劇本。據李天祿說：國民黨遷臺不久，和日治時代一樣，規定每場戲開演前一定要先演二十分鐘的宣傳劇，否則就不准演出。1953年中國國民黨中央委員會第四組爲加強臺灣鐵路沿線民眾對於反共抗俄的基本國策，及政府歷年來施政，進步情形的認識，特別設計反共抗俄宣傳列車。

　　平行於官方所期待的，這個時代臺灣民間卻流行虛幻飄渺的劍俠小說。在官方發現不對勁而由臺北市警局展開了一次很大規模的取締活動前，民間已經普遍流行這類充滿「革命精神」(李天祿語)的戲劇相當長久的時間。或許因爲官方的取締與禁止，掌中戲班開始轉而自創新的戲劇敘事，或許間接促成轟動武林的「金剛戲」的誕生。這樣的差異正反映出官方與民間在意識型態的對立衝突。據市警局發言人稱 (聯合報，1960.2.17，四版)：

　　　　近來本市部份書店及書報攤上，發現出售、出租內容荒謬之武俠小說甚多。其中並有以共匪統戰書本翻印出刊者，顚倒歷史，混淆是非，影響讀者心理，危害社會安全。

　　當年取締的理由，似乎嚴重到令人感到毛骨悚然的地步，但仔細閱讀警方公布的九十七種列入查禁的目錄，包括《射鵰英雄傳》、《碧血劍》、《書劍恩仇錄》、《青城十九俠》、《血戰羅浮山》、《三德和尚三探西禪寺》等。明眼讀者一看，即了解這批小說的作者，除國民黨政府遷臺留在大陸的老一輩作家，還包括1949年之後出現的小說。

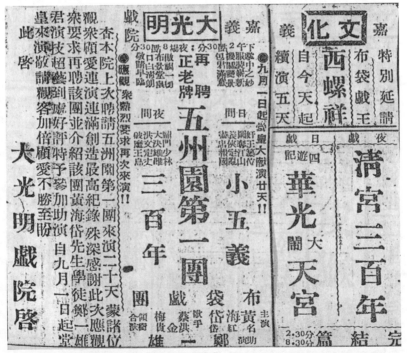

↑ 布袋戲少林寺的戲齣，通稱為《清宮三百年》。1952年剛出師的鄭一雄，並沒有參考坊間出版的少林寺故事，而自行創造出《龍門少林大決雌雄，洪文定大破魔王島》。

（陳龍廷提供）

　　值得注意的是「我是山人」1949-1953年在香港出版的作品，如《三德和尚三探西禪寺》、《洪熙官大鬧峨嵋山》、《洪熙官三建少林寺》、《洪熙官三破白蓮觀》、《血戰羅浮山》等。在1960年臺北市警局這批查禁書單中，《三德和尚三探西禪寺》、《血戰羅浮山》皆赫然上榜，可見「我是山人」的小說在臺灣是屬列禁行列，現在要在臺灣找到，並不容易，不是作者名被換過，就是連原書名都被改過。

　　「少林寺」是臺灣民間通俗小說很重要的故事類型，在「我是山人」之前，日治時代另一部描寫少林英雄的《萬年青》，戰後的武俠小說家「毛聊生」也寫過少林寺。至少曾出現過三個作者，三種不同樣貌的少林演義，而且影響了臺灣不同布袋戲流派演少林寺的版本。最早與世人見面的故事《方世玉打擂臺》，曾以歌仔冊面貌大量流行，包括廈門會文堂民國本《新刻方世玉打擂臺》、上海開文書局《方世玉打擂臺》、臺北黃塗活版所大正十五年（1926）版《方世玉打雷歌》、臺北周協隆書局昭和七年（1932）版《最新打擂臺相褒歌》等。即此民間藝人口中所通稱的《萬年青》，完整的書名為《勝朝鼎盛萬年青》，又名《萬年青奇才新傳》、《乾隆巡幸江南記》八集六十七回，光緒十九年（1893）上海五彩公司石印本，及民國上海日新書局石印本。筆者統計：書中情節大半是乾隆皇帝遊江南的故事，而少

林寺故事僅二十九回，約176頁，占全書556頁的三分之一以下。

戰後，香港的作者「我是山人」接續這套故事，並將故事的重心由少年英雄胡惠乾、方世玉身上，轉移至洪熙官等人反清復明的重任上，民間稱之爲《三建少林寺》。「我是山人」的《三建少林寺》在臺灣廣爲流傳，包括《洪熙官大鬧峨嵋山》、《洪熙官三建少林寺》、《洪熙官三破白蓮觀》、《洪熙官大鬧羅浮山》等集。很明顯的，整個少林寺英雄的重心已經從方世玉，轉移到洪熙官身上。故事由二次火燒少林寺之後，洪熙官身負家仇國恨，要三建少林寺，打倒滿清，對抗峨眉派高手白眉道人。據說「少林寺」故事之所以會如此轟動的原因，在於這些英雄人物的「革命精神」(李天祿語)。1950年代，臺灣民間會流行如此有「革命精神」的少林寺故事，可能與一般人對現實社會的不滿情緒有關，也難怪官方要將之視爲「顛倒歷史、混淆是非、影響讀者心理、危害社會安全」。

布袋戲舞臺上，少林寺故事的廣爲流傳，並非這個社會孤立的單一現象，其實在戰後的臺灣，無論是電影，或者「講古」(說書)，都曾經盛行少林寺的故事。1952年8月臺南的全成戲院、第一戲院上映國產古裝國語巨片《火燒少林寺》；同年10月，臺南臺灣銀行後面的古都戲院上映國產古裝武俠打鬥巨片《少林奇俠

傳》，而且以每天演出一集的連續劇方式播映，其分集劇名如〈三探武當山〉、〈洪熙官血濺柳家村〉、〈方世玉萬里報師仇〉、〈火燒紅雲寺〉。戰後臺灣的國民黨政府禁止拍臺語電影，但爲了籠絡香港的自由演藝人員，准許香港的粵語片、廈門語片來臺上映。直到1955年，才開拍第一部臺語片《六才子西廂記》，而臺語電影的風行還必須等到1956年《薛平貴與王寶釧》造成轟動，才扭轉乾坤。

　　傳說中的「少林寺」，並非河南嵩山少林寺，而是福建九蓮山的少林寺。這個故事經過民間許多創作者陸續編寫，以致沒有前後一致的標題。「少林寺」與反清復明的關係，據研究指出：「洪門和天地會文獻都說，順治十八年，鄭成功據守臺灣，派遣部將蔡德忠、方大洪、胡德帝、馬超興、李式開等向中原發展，容易改裝至嵩山少林寺，投方丈智通，寺僧一百二十八人均精嫻武藝。」（吳昊，1980：47）值得注意的是蔡德忠等「少林五祖」與鄭成功有關的說法，臺灣在清代的大規模武裝革命「林爽文」事件，此事件又與天地會組織有關。由這些脈絡可知爲何「少林寺」小說、戲劇，乃至說書等民俗活動，在臺灣曾風行過很長一段時間的原因。

　　關於火燒少林寺的傳說。據說「嵩山少林寺燬於清雍正十三年(1736)，福建九蓮山少林寺燬於乾隆三十二年（1768）。」（吳昊，1980：47）雖這些傳說無正史可考，但幾

乎所有的少林寺系列小說中，都繪聲繪影地敘述兩次火燒少林寺的情形，如《洪熙官三建少林寺》所描述的：

> 嵩山少林寺爲清廷狗官陳文耀所燬，桐(按:胡德帝)
> 遂流浪江湖，與李式開、方大洪、蔡萬龍、馬達宗四
> 人，南奔閩栩(按:應爲「南」)粤蜀，招集天下英雄，繼續
> 宣傳反清復明之志。(上二:65)
>
> 寺中七師兄馬寧兒背叛少林，勾結奸官陳文耀，將
> 少林寺攻破，全寺僧人殉難，只剩五人。(上二:69)

這五人的名單，與洪門、天地會所指出的鄭成功五名部將姓名大同小異，只有「蔡德宗」／「蔡萬龍」、「馬超興」／「馬達宗」名字不同。少林寺小說最喜描寫「少林」、「武當」兩派之間的衝突。最著名的「方世玉打擂臺」、「胡惠乾打機房」故事，直接導致武當、少林兩派關係惡化，先是民間仇殺，後來清政府借刀殺人，火燒福建少林寺。而「我是山人」小說則將兩派仇恨擴大爲「少林」對抗「武當」、「峨嵋」以及清兵等龐大勢力。如《洪熙官大鬧峨嵋山》的時代舞台即是：

> 時在遜清乾隆三十二年八月，正當武當派馮道德與
> 峨嵋山白眉道人、高進忠等，勾結清兵，破滅福建九
> 蓮山少林寺之後，少林寺爲數千清兵，一把火燒爲平
> 地，此反清復明之總機關，遂永留綿綿之恨。

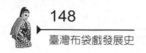
「反清復明」是《三建少林寺》小說中相當鮮明的政治意識型態，例如描寫最成功的少林英雄洪熙官：兩手解開衫紐，露出胸膛，堅實肌肉之上，刺上四個大字曰「毋忘國恥」，下有數小字曰「至善禪師刺」。故事由二次火燒少林寺後，洪熙官身負家仇、國仇，要三建少林寺，打倒滿清，對抗峨嵋派高手白眉道人。

亦宛然當年並未明確地將劇目登在報上，只間接地暗示如：「香港新運到臺名小說改編」、「特排全部驚奇拳鬥劇」等。其關鍵字眼「香港的小說」、「拳鬥劇」，推斷起來應該是「我是山人」所著作的少林寺系列小說，也就是前面所提過的「廣式武俠」，這推斷得到李天祿本人的證實。

一般都說最早將「我是山人」的少林寺引進布袋戲的是「亦宛然」的李天祿。據鄭一雄所知，他當學徒時，曾到臺北看過李天祿演少林寺，而他是1952年出師，所以亦宛然演少林寺應該在此之前。1951年李天祿確實在臺南慈善社戲院演出過《清宮三百年》。

李天祿當時演少林寺所掛的招牌是《清宮三百年》，據鄭一雄說，當時黃海岱都還未演少林寺，還曾批評此劇目說：「不懂歷史，清朝的歷史才二百六十年而已，那有三百年。」鄭一雄可能誤以為李天祿不願讓人知道他所演的內容，才故意以《清宮三百年》為名。此外，鄭一雄看到劇中人物名字有「五枚」、「方世玉」就誤以

爲是《萬年青》的劇情：方世玉打死雷老虎，五枚打死方世玉。另有「白眉」一人物，則屬於「我是山人」中的角色，由此推斷李天祿是將《萬年青》與《洪熙官三建少林寺》合演。

據李天祿的解釋，《清宮三百年》是將《清宮祕史》與《洪熙官三建少林寺》融爲一體的總稱。《清宮祕史》屬於清代的歷史演義小說，即「野史」，年代由康熙到乾隆而已，故事由年羹堯出世開始，到呂四娘三刺雍正之後，就草草結束。李天祿則將之接到少林寺，原先「我是山人」的《洪熙官三建少林寺》第一回即提及峨嵋山「星龍長老」有六門徒，包括至善、馮道德、白眉、五枚尼姑、李巴山、苗顯。李天祿似乎將「五枚尼姑」換成「呂四娘」，作爲嫁接兩套不同故事的人物。他編作想像呂四娘三刺雍正後走投無路，遇到至善禪師由嵩山少林寺火燒後逃亡，因此相偕到峨嵋山拜星圓長老爲師，五枚尼姑則繼承呂四娘武功。如此將兩套故事融爲一爐，名之「清宮三百年」，著眼於年代的連續性，及反清復明的革命意識。

李天祿一再強調未演過《萬年青》。因《萬年青》的結局是「五枚打死方世玉」，而《洪熙官三建少林寺》卻是五枚尼姑拒絕幫助馮道德與白眉道人，方世玉則爲白眉道人打死。李天祿開始演「我是山人」的少林寺時，常被久已熟悉《萬年青》的老觀眾罵爲瘋子，等後

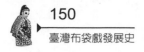
來觀眾熱悉這套故事之後，反而罵《萬年青》的劇團亂
演。

《清宮三百年》差不多就是戰後臺灣布袋戲少林寺
故事的通稱。在實際的布袋戲演出記錄，同樣是掛出
《清宮三百年》的招牌，內容卻不一定是與「我是山
人」的小說有關，這時還曾經出現另一位少林寺的作
者「毛聊生」。1952年8月五洲園第一團初次在嘉義大光
明戲院演出二十天，頭十天的夜戲《清宮三百年》，小
標題〈洪熙官血戰羅浮山、洪文定大破飛來寺〉，應屬
於「我是山人」的少林寺系列故事；後十天的夜戲仍
是《清宮三百年》，但是小標題卻是〈龍門少林兩派鬥
法、步步嬌大戰飛來寺〉而且還標明「著者毛聊生（非我
是山人著書）」。

同年8月五洲園第三團的黃俊雄接下去在大光明
戲院演出，正好與嘉義文化戲院演出的西螺新興閣打
對臺。黃俊雄演出的夜戲高掛《清宮三百年》，小標題
〈龍門少林兩派鬥法、大破白鵝潭〉，而且繼續標明
「著者毛聊生（非我是山人著書）」。而文化戲院的新興閣除
了強調「布袋戲王鍾任祥親自主演」，夜戲演出的戲齣
特別標明《正本清宮三百年》，小標題〈洪熙官大鬧白
鵝潭〉。這種掌中戲班的競爭，竟然也在演出戲齣上互
別苗頭的現象相當有趣。

〈龍門少林兩派鬥法〉如何演出呢？據鄭一雄解釋

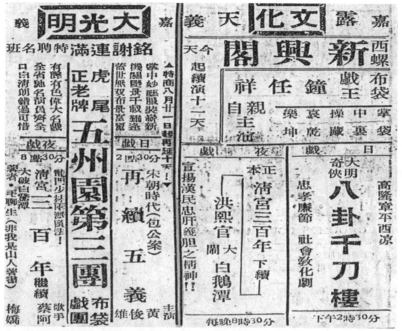

↑臺灣戰後掌中戲班的競爭，竟然也在演出戲齣上互別苗頭，有號稱毛聊生著的〈龍門少林兩派鬥法、大破白鵝潭〉，也有《正本清宮三百年》，演〈洪熙官大鬧白鵝潭〉。
（陳龍廷提供）

說，少林派的敵人峨眉派、武當派都消滅之後，接著就換龍門派出頭。龍門，就是廣東羅浮山一帶的修道人的通稱。若論功夫特色，龍門派教主「白鶴道人」擅長輕功，若對手拳腳功夫打來，他施展輕功如同白鶴一般，兩手展開，飄飄而行。而少林派功夫都來自少林達摩祖師所傳授的兩種功夫：金剛功和輕功。少林派輕功的傳人就是「過江龍」，擅長「踏浪浮漂（phiô）」的功夫，能夠走在水面或踩在樹葉上。金剛功的傳人就是洪熙

官的師伯公星龍大師的弟弟星圓長老。少林派的英雄用
一般的拳腳功夫，如羅漢拳，無法打敗龍門派的白鶴道
人，因此必須借寶劍相助，劇情就環繞著如何借到寶劍
一事。這個故事的作者毛聊生，應該是接續「我是山
人」的小說青黃不接的階段。

　　1952年9月，鄭一雄出師後，還在師傅黃海岱的掌
中戲班掛名當「助演」，義務演出一年，初次在嘉義大
光明戲院演出，夜戲《三百年》，小標題〈龍門少林大
決雌雄，洪文定大破魔王島〉，據說這些演出的內容都
是主演自己創造的，並未參考坊間作者所寫的少林寺故
事。這種創作性的故事，到鄭一雄自整掌中戲班演出
時，顯得有更大的揮灑空間。1953年10月鄭一雄在臺南
光華戲院演出，夜戲招牌雖是《清宮三百年》，而小標
題則是〈大戰白眉、赤眉〉。

　　值得一提，少林寺英雄傳奇，對布袋戲的影響非常
深遠。西螺新興閣的鍾任祥當年曾經把他由西螺武館
「振興社」所學到的拳腳功夫放入少林寺戲劇當中，而
創出了「拳頭戲」。武館的武術豐富布袋戲的創作，這
是結合武館招式與少林寺故事的演出，在戰後曾大受歡
迎。當時臺灣演少林寺布袋戲最出名的，是西螺「新興
閣」的主演鍾任祥。他們「新興閣」派系的掌中劇團，
如鍾任壁、廖來興、廖武雄皆將這一類型的布袋戲稱爲
「拳頭戲」，視爲布袋戲演變由「劍俠戲」到「金剛

戲」的過渡階段。在此亦宛然演出的文案自稱「拳鬥劇」，可能是受到「新興閣」的影響，田野調查的報導人，只有「新興閣」門派下的稱之「拳頭戲」，其它都直呼「少林寺」而已。「拳鬥」與「拳頭」的台灣話語音上幾乎是相同的，但李天祿似已遺忘「拳鬥劇」一辭。

　　「我是山人」這套少林寺小說並非一次寫成，而是由香港進口，進度很慢。1955年李天祿在臺北環球戲院演出的廣告，還強調是「新運到的」，以滿足觀眾急欲知道故事結局的需求。據說「我是山人」這套小說寫到《血戰羅浮山》後就中斷了。這時觀眾還很想看，那麼不同的布袋戲主演如何處理呢？

　　李天祿將故事演到總結局：這時「峨嵋派」全滅，只剩下「武當派」與「少林派」依舊對立衝突。在長白山上修煉百年的「長白三老」下山為兩派說和，要求他們以後出門不可再自稱「少林」或「武當」，因為武當派開山祖師張三豐與少林派之間本來也有師承關係，所以大家算來還是師兄弟關係，將兩派名稱各取一字：少林派取「林」字，武當派取「武」字，合稱為「武林」，這也就是「武林皆兄弟」的由來。

　　當時臺灣各戲班競演的少林寺戲齣，通常只演到最厲害的角色白眉道人，鄭一雄卻連白眉道人的師傅赤眉道人也上場，編撰出《洪文定大破魔王島》、《少林派

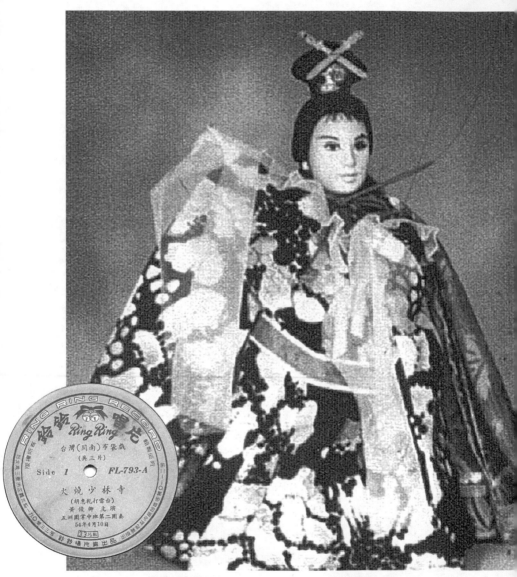

↑黃俊卿在1965年灌錄出版的布袋戲齣《火燒少林寺》。（陳龍廷提供）

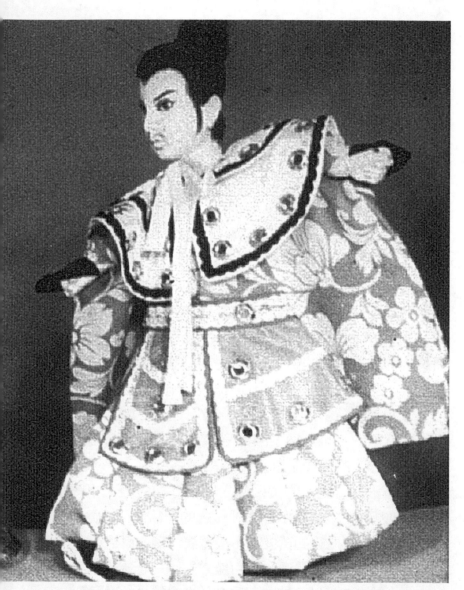

↑黃俊卿1972年在臺視公司播出的布袋戲《少林英雄傳》，劇中的呂四娘與甘鳳池。

（臺視文化公司提供）

血戰赤眉》、《戰五眉》、《少林客血戰乾坤島：少林派血戰黃眉、乾坤老祖》、《十八代祖師、二代祖師、午能老祖血戰北極祖師》。原先洪熙官三建少林寺之後，任務完成，故事也就結束了。而鄭一雄則由英雄的後代「洪文定」、「胡亞彪」演到他們的孫子輩「洪金郎」、「胡志林」。算是換一個主角，而不讓他們父親年歲老邁還要出來當主角。他編齣《洪金郎血戰卅六洞》，也就是要打敗三十六名妖道的故事。而壞人大主角，除了「白眉」，他們還把小說中只有提到名字的「赤眉」請下山。「赤眉」出來還要橫行很久，直到洪文定、胡亞彪聯手打敗「赤眉」。可是觀眾又要看，於是他們就演洪金郎與胡志林聯手打「五眉」（即「白眉」、「赤眉」、「黃眉」、「長眉」、「老眉」），「老眉」為「五眉」之首，眉毛非但比常人還長，而且可以像刀劍一樣殺人。他們所請出來的壞人大主角，如「X眉」，不僅包含原有的白眉道人、赤眉道人，到最後還創出黃眉道人、長眉道人、老眉道人，合稱「五眉」，也是為了讓觀眾容易瞭解這些新出來的角色的輩分。其模式也就是「越請越強」。

「五洲園二團」的黃俊卿，號稱「布袋戲太祖牌主演」，他所演的少林寺戲齣，「做戲的想欲煞，看戲的不願放」，1952年之後的黃俊卿，接著演《獨臂尼姑下山》、《獨眼赤眉山》、《少林派血戰百魔教》、《三怪人血戰百老祖》、《少林客血戰獨角神魔》、《九長光血戰少林派》等。

　　「五洲園第三團」的黃俊雄，則已經將少林寺故事演到洪文定、胡亞彪的後代孫輩的半空兒、飄海兒，而新出場的角色九海神童，更是半空兒的後代，號稱「聖俠」。那齣戲就是1955年在嘉義興中戲院所演出《聖俠血染金邪島》，小標題〈起龍兒血戰金邪老人，矮冬瓜大顯神通〉。據黃俊雄說，因他們是祀奉西秦王爺的戲班，禁忌直接將「蛇」說出口，「金邪島」或「金邪老人」，其實就是「金蛇島」或「金蛇老人」。1954年10月黃俊雄在嘉義文化戲院所演的戲齣，即《血染金蛇島》。而「矮冬瓜」也就是黃俊雄後來在戲園闖蕩最負盛名的「六合」系列戲齣中最早出現的人物。

## 表五　戰後戲園布袋戲的少林寺戲齣

| 年 | 月 | 日 | 區域 | 戲院 | 劇團 | 日戲 | 夜戲 |
|---|---|---|---|---|---|---|---|
| 1951 | 7 | 21-? | 臺南 | 慈善社戲院 | 亦宛然掌中班 | 空峒奇俠 | 清宮三百年（加演三國志） |
| 1951 | 12 | 1-11 | 臺中 | 合作戲院 | 五洲園二團 | 玉聖人大破太華山 | 火燒九蓮山少林寺 |
| 1951 | 12 | 12-20 | 臺中 | 合作戲院 | 五洲園二團 | 鋒劍春秋（秦始皇吞六國） | 火燒九蓮山少林寺 |
| 1952 | 2 | 6-? | 臺中 | 樂天地戲院 | 新興閣掌中班 | 秦始王倂吞六國（鋒劍春秋：孫臏海朝大門法） | 清宮三百年（洪熙官三建少林寺） |
| 1952 | 6 | 11-20 | 嘉義 | 文化戲院 | 東港全樂閣 | 大明劍俠奇案 | 清宮三百年（火燒少林寺） |
| 1952 | 6 | 11-? | 豐原 | 光華戲院 | 五洲園二團 | 五龍十八俠 | 清宮三百年 |
| 1952 | 7 | 21-31 | 嘉義 | 文化戲院 | 五洲園二團 | 玉聖人大破太華山 | 清宮秘史洪熙官大破白蓮觀 |
| 1952 | 8 | 10-31 | 嘉義 | 文化戲院 | 西螺新興閣 | 鋒劍春秋 | 清宮三百年（童千斤下廣州、洪熙官三建少林寺） |
| 1952 | 8 | 1-10 | 嘉義 | 大光明戲院 | 五洲園第一團 | 崑崙劍（兩派門法盡顯妙術） | 清宮三百年〈洪熙官血戰羅浮山、洪文定大破飛來寺〉 |
| 1952 | 8 | 11-20 | 嘉義 | 大光明戲院 | 五洲園本團 | 水滸傳 | 清宮三百年〈龍門少林兩派門法〉 |

| 年 | 月 | 日 | 區域 | 戲院 | 劇團 | 日戲 | 夜戲 |
|---|---|---|---|---|---|---|---|
| 1952 | 8 | 21-31 | 嘉義 | 大光明戲院 | 五洲園第三團 | 包公案〈再續五義〉 | 清宮三百年〈龍門少林兩派門法、大破白鵝潭〉 |
| 1952 | 8 | 21-31 | 嘉義 | 文化戲院 | 西螺新興閣 | 大明奇俠・八卦千刀樓〈高隆章平西涼〉 | 正本清宮三百年下續〈洪熙官大鬧白鵝潭〉 |
| 1952 | 8 | 21-31 | 東港 | 大舞臺戲院 | 林邊全樂閣 | 彭公大破木羊陣 | 清宮三百年火燒二建少林寺 |
| 1952 | 8 | 21-31 | 臺中 | 合作戲院 | 五洲園二團 | 大俠追雲客 | 清宮三百年第三集 |
| 1952 | 8 | 29-31 | 臺中 | 合作戲院 | 五洲園二團 | 清宮三百年上集連續 | 清宮三百年第三集〈獨臂尼姑下山〉 |
| 1952 | 9 | 1-20 | 嘉義 | 大光明戲院 | 五洲園第一團 | 小五義 | 三百年〈龍門少林大決雌雄、洪文定大破魔王島〉 |
| 1952 | 9 | 1-5 | 嘉義 | 文化戲院 | 新興閣本團 | 西遊記〈華光大鬧天宮〉 | 清宮三百年完結篇 |
| 1952 | 9 | 1-10 | 臺中 | 合作戲院 | 五洲園二團 | 清宮三百年上集連續 | 清宮三百年第三集〈獨臂尼姑下山〉 |
| 1952 | 9 | 17-18 | 臺中 | 合作戲院 | 福興園掌中班 | 新俠白蓮劍大破七星殿 | 五建少林寺洪文定奇俠傳 |
| 1952 | 9 | 21-30 | 嘉義 | 文化戲院 | 五洲園第三團 | 小五義全本〈徐良打虎得嬌妻、艾虎三更追女財〉 | 清宮三百年下集少林奇俠傳〈獨臂神尼下山〉 |
| 1952 | 9 | 21-30 | 雲林 | 虎尾戲院 | 五隆園掌中班 | 明清八義 | 清宮三百年秘史 |
| 1952 | 10 | 1-? | 嘉義 | 文化戲院 | 五洲園第三團 | 飛劍客大鬥魔天鬼 | 少林奇俠傳連續 |
| 1952 | 10 | 1-20 | 嘉義 | 美都戲院 | 嘉義假成眞 | 金臺傳〈晨南俠三探龐相府〉 | 清宮三百年〈洪熙官三破白蓮觀〉 |
| 1952 | 10 | 21-31 | 彰化 | 卦山戲院 | 新興閣掌中班 | 羅通掃北連續/薛仁貴東征樊梨花掛帥 | 清宮三百年：靈拳寶鑑完結篇 |
| 1952 | 10 | 21-31 | 彰化 | 萬芳戲院 | 五洲園第三團 | 三建少林寺〈洪熙官血戰羅浮山〉 | 新靈拳寶劍〈過江龍大破七十二觀〉 |
| 1952 | 11 | 1-10 | 彰化 | 萬芳戲院 | 五洲園第三團 | 三建少林寺〈洪熙官血戰羅浮山〉 | 新靈拳寶劍〈過江龍大破七十二觀〉 |
| 1952 | 11 | 21-? | 臺中 | 合作戲院 | 新興閣掌中班 | 高良玉大破鐵球山 | 靈拳寶鑑全本/清宮三百年完結篇〈洪熙官大破十二連環島〉 |
| 1952 | 11 | 28-30 | 新竹 | 新舞臺戲院 | 中州園掌中班 | 三建少林寺 | 大破陰陽塔 |
| 1953 | 1 | 11-31 | 臺中 | 合作戲院 | 五洲園二團 | 明清三劍客 | 少林派血戰百魔教〈清宮三百年完結篇下集〉 |
| 1953 | 1 | 21-? | 臺中 | 南臺戲院 | 新興閣本團 | 清宮三百年〈少林派血戰白鵝潭〉 | 江南五俠女〈大破八度山〉 |
| 1953 | 2 | 1-? | 臺中 | 南臺戲院 | 新興閣掌中班 | 清宮三百年〈少林派血戰白蓮教〉 | 江南五俠女大破八度山 |
| 1953 | 2 | 1-12 | 臺中 | 合作戲院 | 五洲園二團 | 清宮三百年中集〈獨眼赤眉山〉 | 少林派血戰百魔教〈三百年完結篇下集〉 |

| 年 | 月 | 日 | 區域 | 戲院 | 劇團 | 日戲 | 夜戲 |
|---|---|---|---|---|---|---|---|
| 1953 | 3 | 21-31 | 臺中 | 合作戲院 | 五洲園第三團 | 雍正奇俠傳<br>(江湖二十四俠) | 少林派血濺大空寺<br>(清宮三百年完結篇下續) |
| 1953 | 4 | 1-? | 嘉義 | 文化戲院 | 西螺鍾任祥 | 志善出世 | 孝子復仇記 |
| 1953 | 4 | 21-23 | 員林 | 文化戲院 | 新和樂掌中班 | 十八路反王<br>(程咬金起義) | 清宮三百年秘史<br>(三建少林寺) |
| 1953 | 4 | 21-30 | 臺中 | 合作戲院 | 五洲園二團 | 清宮三百年中集<br>(獨眼赤眉下山) | 少林派血戰百魔教<br>(清宮三百年完結篇下集) |
| 1953 | 4 | 24-? | 臺中 | 南臺戲院 | 新興閣本團 | 清宮三百年<br>(少林派血戰白鵝潭) | 江南五俠女<br>(大破八度山) |
| 1953 | 10 | 2-? | 南市 | 光華戲院 | 寶五洲掌中班 | 忠義俠大破<br>七十二島 | 清宮三百年<br>(大戰白眉赤眉) |
| 1953 | 11 | 3-? | 高雄 | 新高戲院 | 新興閣本團 | 南北斗大破水晶宮<br>(江南武俠女齊會) | 至善出世奇俠傳 |
| 1953 | 12 | 1-10 | 高雄 | 明星戲院 | 西螺新興閣 | 南北斗大破水晶宮 | 清宮三百年 (正上海版) |
| 1953 | 12 | 11-? | 彰化 | 萬芳戲院 | 五洲園第三團 | 三好漢大破火魔塔 | 過江龍血戰蝴蝶派 |
| 9514 | 1 | 12-? | 嘉義 | 文化戲院 | 新世界掌中班 | 清宮三百年<br>(童千斤下廣州三探西禪寺) | 玉蝴蝶連續<br>〈大戰青城派〉 |
| 1954 | 2 | 3-28 | 臺中 | 合作戲院 | 五洲園二團 | 三怪人血戰百老祖 | 少林客血戰魔人 |
| 1954 | 3 | 1-20 | 彰化 | 萬芳戲院 | 五洲園二團 | 玉聖人大破太華山 | 九長光血戰少林派<br>(清朝拳術武俠傳) |
| 1954 | 4 | 1-? | 南市 | 光華戲院 | 寶五洲掌中班 | 五虎戰青龍<br>(郭子儀出世) | 清宮三百年連續<br>(少林派血戰赤眉) |
| 1954 | 6 | 1-19 | 臺中 | 合作戲院 | 五洲園二團 | 三怪人血戰百老祖 | 少林客血戰獨角神魔 |
| 1954 | 7 | 1-20 | 臺南 | 新市戲院 | 西五洲掌中班 | 忠勇孝義傳 | 清宮秘史下集 |
| 1954 | 11 | 21-30 | 大灣 | 西都戲院 | 寶五洲掌中班 | 荒山劍俠每日連續 | 少林客血戰乾坤島 |
| 1954 | 12 | 11-? | 南市 | 光華戲院 | 寶五洲掌中班 | 黃怪客血鬥武龍坡 | 少林客大破乾坤島<br>(少林派血戰黃眉、乾坤老祖) |
| 1955 | 3 | 21-31 | 大灣 | 西都戲院 | 寶五洲掌中班 | 神馬怪俠全本 | 少林派血戰乾坤島 |
| 1955 | 5 | 13-20 | 嘉義 | 興中戲院 | 五洲園第三團 | 過江龍血戰蝴蝶派<br>(前清故事劇，科學化大打鬥) | 聖俠血染金邪島<br>(起龍兒血戰金邪老人，矮冬瓜大顯神通) |
| 1955 | 8 | 1-10 | 臺北 | 環球戲院 | 亦宛然掌中班 | 香港新到臺北小說改編 | |
| 1955 | 10 | 1-? | 南市 | 光華戲院 | 寶五洲掌中班 | 武童大明英烈傳 | 少林奇俠 (十八代祖師二代祖師午能老祖血戰北極祖師) |

<div style="text-align:right">資料來源：《中華日報》、《民聲日報》、《聯合報》</div>

## 金剛戲的來臨

金剛戲流行的年代，應該在1950年代末，60年代初左右。「金剛戲」首次出現在文字報導上，已是1966年了。據報導說（竺強，1966）：

> 目前臺灣民間，有所謂現代「金剛戲」之出現，那是一種以神怪、玄奇、武俠小說中的飛劍、妖道等爲內容的木偶戲。

不過這篇報導有誤解，神怪、飛劍內容的布袋戲，其實是劍俠戲，並非金剛戲的內容。由此可見上層階級的「書面文化」與下層民間「口頭文化」的嚴重脫節。早期媒體記者往往以國語與「正統文化」自居，因而對臺語與民間文化自覺或不自覺地產生扭曲或誤解。據黃俊雄說：

> 什麼叫「金光戲」呢？其實那是早期那些外省記者寫的，因爲他們聽不懂閩南語或臺語，只知道一句「金光閃閃、瑞氣千條」，於是就稱呼這種布袋戲叫「金光戲」。實際上，「金光閃閃，瑞氣千條」就是叫金剛體，從武俠小說的叫達摩金剛體而來的。純粹就是一種創造性的、杜撰的武俠戲，就是叫俠義劇啦。

　　既然這種類型的布袋戲，由「達摩金剛體」而來，所以應稱爲「金剛戲」。金剛戲既與「金剛體」有關，那麼什麼是「金剛體」呢？一般布袋戲的演師都將「金剛戲」的起源，追溯到「我是山人」的少林寺小說，在此借小說的敘述與描寫來闡明。少林寺小說把「金剛之氣」與書中兩名最厲害的人物星圓長老與赤眉道人連在一起：

　　　　只見室之正中，星圓長老趺坐於蒲團之上，合什閉目，正練金剛之氣　（下1：2）。
　　　　不少得道高僧，修法道士，隱居其中，念佛燒丹，研究長生不老之術，靜坐吐納，練習金剛內功之氣，赤眉道人於數十年前，早已隱於普陀山上三清洞中（下1：70）。

　　什麼是「金剛之氣」？藉星圓長老之口來描述：

　　　　六合之內，宇宙之間，一切萬物，本屬虛無飄渺，人體中一點金剛之氣，散之充塞於天地，聚之結集能大能小，忽前忽後，此乃金剛之氣，具雷霆萬鈞之力，非但刀槍不入，更非普通事物所能抵禦者，此在技擊中所謂內功，而在佛家說來，所謂服氣煉形者是也（下1：94）。

　　「金剛」兩字確是佛家語，如《大藏法數》：「梵語跋折羅，華言金剛，此寶出於金中，色如紫英，百鍊不

銷，至堅至利，可以切玉，世所希有，故名爲寶。」而
「金剛身」則出自《涅槃經、金剛身品》：「如來身者，
是常住身，不可壞身，金剛之身。」但「服氣煉形」是
道家修練的法門，不屬於佛教。小說家可能直接截取
「不可壞身，金剛之身」的意象，而發展出「金剛不壞
之身」，而臺灣布袋戲創作者則由此衍生爲「金剛體」
或「金剛護體」（鄭一雄語），用來象徵劇中人物極高深
的內功。

　　「我是山人」並未直接稱某人物的功夫爲「金剛
體」。他將內家運氣功夫分三種：第一級曰金鐘罩鐵布
衫，能將全身筋骨肌肉練氣，刀槍不入，但必有一處
「罩門」爲氣所運不到者，此罩門多在陰囊咽喉之間；
第二級爲羅漢功，可將陰部縮入腹內，而咽喉則其軟如
棉，其硬如鐵，刀槍所不能傷，只眼睛爲死角而已；
「此外尚有一種叫運氣千斤閘，能將全身體各部分運
氣，陰部咽喉，固然刀槍不入，即眼睛亦能運氣，而不
能傷，渾身簡直如鋼鐵鑄成者也。」書中另一處談到這
三種內功，名稱稍異，第二級功夫被稱爲「羅漢千斤
閘」，第三級功夫則更名爲「混元遮天被」。可見這些
創作名詞，也不見得完全前後一致。在布袋戲的創作似
乎因爲這些功夫名字不易讓人理解，於是有「金剛體」
出現。有的布袋戲主演就將內功分爲：第一級「金鐘罩
體」已刀劍不入，第二級「羅漢千斤閘」只有一處死

角，第三級「金剛體」已打不死，再更進一級「金剛體幾層」。

相對的，「金光」純粹是一種形容詞，用來描述內功極高段的修煉者。如書中描寫的：

> 翌日，方玉龍朝拜師尊赤眉道人於洞內，赤眉道人閉目不語，但見金光隱約，煙霞瀰漫，赤眉道人殆進入神仙境界矣　（下1：135）。

「但見金光隱約」譯為白話文是「好像看見金光」，應該就是布袋戲口頭表演慣用語彙「金光閃閃，瑞氣千條」的根源，書中誇大的描寫，到布袋戲演師的口中更不知誇大千百倍，當然這也與布袋戲日益追求舞臺的視覺效果有關，可能「使用燈具打出七彩霞光」（詹惠燈，1979：118）。金剛戲就之所以被誤導為「金光戲」，除臺語文書寫的問題之外，也顯露出某些不明就裡的人只看熱鬧，而不看門道的心態。

金剛戲的戲劇舞臺，是相當炫耀華麗的。這時代的風尚，大抵偏向追求舞臺視聽效果，及更多的感官刺激。1961年左右，臺灣突然出現大量的日本歌舞團，如松竹歌舞團、東寶歌舞團、寶塚歌舞團等，一時蔚為風潮，他們不但標榜著美女美腿，還有集各國歌舞之大成，以及電化布景、豪華燈光「敢誇前所未有」。這些表演不但帶來極大的轟動，而且也為臺灣表演環境造成

不小的影響。對觀眾而言，來自日本歌舞團的舞臺視聽
效果，可能是他們前所未有的經驗，於是反過來挑剔臺
灣表演團體的保守作風。他們不但要求演員色藝俱佳，
且對劇情、化粧、布景、燈光及音響效果的要求皆很
高，不夠水準的劇團只有被淘汰。日本歌舞團的風潮，
同時也刺激臺灣出現歌舞團了，1962年至1963年間，全
省突然出現五十多個歌舞團。但臺灣的歌舞團大多刻意
模仿日本歌舞團，幾乎無所不能的綜藝節目表演，滿足
了所有觀眾對於舞臺視聽效果的要求。但是惡性競爭之
下，也產生了「有些歌舞團爲了迎合農村觀眾的低級趣
味，女演員大跳肉麻的脫衣舞，觀眾爲了色情的刺激，
趨之若鶩」（劉昌博，1964）。

　　對表演者而言，歌舞團的風潮刺激了不少年輕人銳
意改革的雄心壯志。布袋戲主演的黃俊雄，受1961年左
右日本東寶歌舞團公演的刺激，因而「投下四十萬的鉅
資添置了最現代化的燈光、音響和布景，並新編二十四
幕短劇」（古蒙仁，1983）。這項成果就是他在1963年3月
在臺北國泰戲院首演的「世界大木偶歌舞特藝團」（陳
龍廷，1991a：32-37）。可惜他大膽嘗試改革的「三尺三寸大
木偶」，就觀眾的接受程度而言，並不是很成功，但是
關於燈光、音響和布景的舞臺視聽效果的改革，並沒
有白費力氣，這些改革經驗累積到了1969年，他在臺北
「今日世界」演出「六合」系列之後，黃俊雄的時代就來

臨了。

　　時代風氣使然，布袋戲的表演風格，越來越偏向那些較刺激的情節內容。武俠小說盛行的時代，布袋戲的取材多偏向荒誕不經和情節離奇的武俠小說為主。這些好鬥勇狠的戲路，很能投合愛好此道的中下層的男性口味（李世聰，1965）。「金剛戲」的起源雖與少林寺故事有密切關係，有的創作者自己坦承參考過幾本短篇的武俠小說，但大部分還是來自自己的想法，才有新意（黃俊雄語）。表演藝術畢竟與書面文學創作有所差異，如黃順仁所說的：「武俠小說對白少，描寫好，但一本長達五、六十頁的武俠小說，布袋戲演起來可能不到一場戲就演完了。」或劉清田所說的：「武俠小說描寫男女愛情，或某壯奇秀麗的風景，如山景，可能以數百字的分量來書寫描述形容，可是布袋戲卻不同，場景簡單說明後，直接就進入劇情。」雖然布袋戲的某些情節取材自章回小說，如黃海岱將《野叟曝言》改編為《雲州大儒俠》，但並非一成不變地依照章回演下來。就連啓發「金剛戲」創作靈感的源頭，「我是山人」的少林寺小說，黃海岱也抱怨那套小說「話屎太多，要演還得耐心挑撿過」。經過金剛戲階段洗禮的布袋戲主演，幾乎是人人都自覺到布袋戲表演有它獨特之處，而發展出來的劇情「比武俠小說還要強」。可以肯定的是，這時代的布袋戲演出內容也日趨「荒誕不經和情節離奇」，但這

個剛開始流行的時代，連「金剛戲」的名字也還沒出現。

這是個大眾傳播媒體的時代，誰善於掌握媒體，誰就是勝利者，否則就逐漸為人們所遺忘。這時最流行的是電視歌仔戲以及武俠電影，後者與布袋戲較有血緣關係。1967年左右，從胡金銓的《大醉俠》出現之後，國語武俠片在港臺都取得了壓倒性優勢。這一年，張徹在香港拍《獨臂刀》，胡金銓到臺灣拍《龍門客棧》，這兩部片子在兩地成為當年賣座的冠軍，轟動一時，此後「新派武俠片」就成為電影的主流。同年，剛好也是中共「文化大革命」如火如荼展開的年代，因此香港的學者認為新派武俠電影的流行「有點文化大革命的味道，而其暴力作風，亦與此後世界性注重官能刺激的電影不謀而合。」（石琪，1980：13）

時代注重官能刺激的風尚，流風所及，布袋戲的劇情更往「誇大吹噓式的渲染」前進，如1960年代出現怪誕而荒唐的布袋戲（林世榮，1968）：

> 這種新編劇本，以「超級誇張性的描繪，來刺激觀眾的新奇與興趣。如一個掌風打出去，連住在地球以外的修道亦會中傷，也有一、二百萬年的道行，甚至修道者的眼睛一開，連北海的水波都會翻動。

表演內容極端誇大的布袋戲，會在這個時代一開始

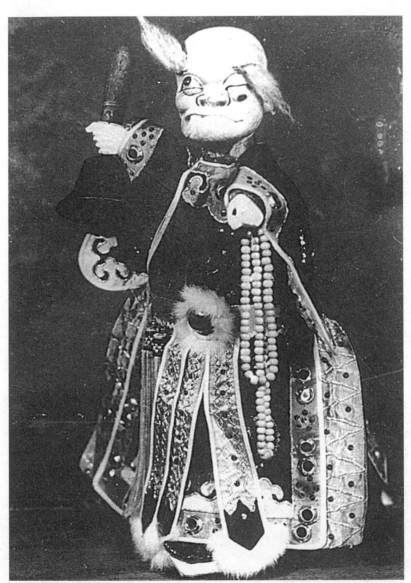

↑金剛戲偶往往奇形怪狀，如新興閣創造的「鐘聲怪人」一角色的造型。　（鍾任壁提供）

就出現，如果從整個時代風尙來看，應當不會太突兀。
但也不是這個時代的布袋戲皆如此膚淺，這時黃俊雄已
編出《六合血染風波城》受到各方的讚許佳評。

　　武俠電影對劇場表演環境也產生了重大的影響，最
明顯的是：原本是布袋戲商業劇場大本營的「大橋」、
「芳明」戲院，進入了這個時代已支撐不住了。布袋戲
商業劇場在1970時代一開始，被迫離開了臺北市區而
往市郊發展，如三重、新莊。從整體來看，這意味著臺
灣地方戲劇商業劇場已走到了「夕陽無限好」的最後階
段。1970年以後，臺灣地方戲劇的市場受武俠電影和電
視競爭的震撼，起了急遽的變化。原是在內臺表演的掌
中劇、歌仔戲，在市場壓力下，紛紛改演外臺戲。

　　「金剛戲」是一種時代潮流下的產物，並非一兩個
人所發明或推動的。即使是一般所公認的「金剛戲」創
始者黃俊雄與鄭一雄，他們本人也都表示：並不是那一
個主演這麼異想天開，要創造一種所謂的「金剛戲」，
而純粹是時代「需要」所發展出來的。許王則客觀地評
論說是他們這一代中青輩的演師，拼過老一輩的演師，
也就是他們這一輩演師之間互相競爭學習之下所形成的
時代風氣，所以金剛戲的演師應包括當時最著名的布
袋戲師傅，如：許王、鍾任壁、鄭一雄、廖英啓、黃俊
雄、黃俊卿等。

　　鍾任壁請吳天來爲他們排新的戲齣《大俠百草

翁》，可說是1960年代極有代表性的戲碼之一。此後，各個著名的掌中劇團，幾乎都有自己的招牌戲，如小西園的《金刀俠》、寶五洲的《一代琴王和平傳》，乃至廖英啓的《大俠一江山》等，皆爲一時之選，各有各的招牌戲，而觀眾的支持，也使得這時代的商業劇場轟動全省。

「小西園」許王，從早年擔任父親許天扶（1893-1955）的助手開始，到後來實際擔任劇團的主演，已經累積相當雄厚的表演功力。當年在臺北布袋戲戲園中曾經刮起一陣旋風，而創造出廣受歡迎的戲齣，如《龍頭金刀俠》。

「五洲園第三團」黃俊雄，早年以《六合》系列的戲齣轟動一時，1956年，曾在嘉義文化戲院演出《六合定干戈》，到1970年代史豔文布袋戲風行的年代，他還在臺北今日世界娛樂中心三樓松鶴廳陸續推出長達數年的戲齣，如《六合大忍俠》、《劉伯溫六合大忍俠完結篇》、《劉伯溫現面大開殺》、《六合大戰七才子》、《三子會聖血記總結局》、《達摩鐵金剛：六合大忍俠尾集》、《六合大忍俠達摩金剛榜：六合血海賭命記》、《六合神劍傳》、《六合傳總結篇：萬臂圖》、《六合大忍俠總結篇：聖血淹沒九重天》、《六合七眞傳：群俠血戰十九秘魔》等。

南投新世界掌中班陳炳然（1933-1997）。據說當年在

布袋戲事業上發展的很不順利，而後經後場打鼓師傅指點改名為「陳俊然」。1953年，二十歲的陳炳然以一齣《江湖八大俠》，又名《玉蝴蝶反奸》，成功地嶄露頭角。1964年之後，中聲唱片繼續出版陳俊然的布袋戲唱片，尤其《南俠翻山虎》，已成為世界派的招牌戲。

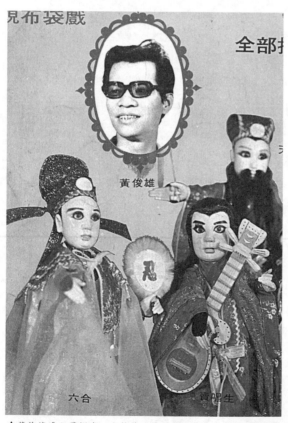

黃俊雄

六合　　　　　　　苦唱生

↑黃俊雄進入電視臺，也將昔日戲園所擅長的六合系列故事搬上銀光幕。
（陳龍廷提供）

↑轟動武林的「六合」，早在1956年嘉義文化戲院《六合定干戈》的戲齣已經嶄露頭角。
（陳龍廷提供）

　　「進興閣」廖英啓生於昭和五年（1930），雲林縣二崙人。戰後隔一年，正式拜「新興閣」鍾任祥學習布袋戲。1956年廖英啓正式成立布袋戲班，聘請吳天來排戲，他們合作最著名的戲齣即《大俠一江山》、《風速四十米》。《大俠一江山》塑造出「六元老和尚」，在臺灣各地戲院傳頌一時，因爲這個人物性格憨厚、愛聽別人誇獎的好話，又喜好自我吹噓，非得在廖英啓的布袋戲舞臺才看得到如此幽默生動的表演，而著名的布袋戲口頭禪「到今你才知」，據說就是來自廖英啓的創意。

　　「新興閣」的鍾任壁，生於1932年雲林西螺鎮，戰後跟著父親鍾任祥（1911-1980）在劇團學藝。1953年鍾任壁在嘉義文化戲院，開臺演出《鋒劍春秋》、《蕭寶童白蓮劍》等，都獲得極好的票房。他特別聘請原本在臺北亦宛然排戲的吳天來，開創出著名的戲齣，如《白俠傳奇》、《奇俠怪影》、《大俠百草翁》、《斯文怪客》、《白骨人現面了》、《大施毒手血戰東南》等。

　　「寶五洲」鄭一雄（1934-2002），嘉義新港人，出身北管戲曲世家，祖父鄭敆頭、外公「春龍先」林春龍，兩人都是很有名的北管先生。1953年，初出茅廬的新港寶五洲在嘉義大光明戲院以《玉神童大鬧百魔教》、《文中俠血戰乾坤山》等戲齣，展開他輝煌的演藝生涯。鄭一雄縱橫全臺灣各地戲院，更創造出南北二路響叮噹的戲齣，如《神行俠血戰沖門島》、《神行俠血戰骷髏幫》、

←《白骨人現面了》當
年令觀眾驚悚萬分的舞
臺視覺造型。
（鍾任壁提供）

↓新興閣二團鍾任壁與
排戲先生吳天來的創作
戲齣，其中三個主要角
色奇俠怪影、開允娘、
百草翁。

（鍾任壁提供）

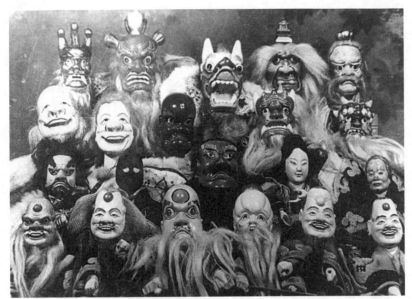

↑〈奇俠怪影百草翁前集〉全體演員大集合。　　　　（鍾任壁提供）

《無形鶴三探骷髏幫》、《一代琴王和平傳》等，可說是戰後臺灣各地戲院「喊水會堅凍」的布袋戲班主演。鄭一雄也是臺灣廣播布袋戲重要的先驅人物，尤其是《南北風雲仇》，更享有盛名。

　　二元對立的戲劇發展模式，在這類型的故事敘述中輕易可見。少林寺英雄的傳奇，基本上就是「少林派／峨眉派」。後來民間的創作者乾脆捨棄基於中國地理的名稱，而用其他的戲劇對立關係。「新興閣第二團」主演鍾任壁請吳天來為他們排的戲齣，就改採「東南派／西北派」兩派的對立關係。包括光興閣的《鬼谷子一生

嘉義

化文 發

贈送紀念品 對每一顧客 紀念三週年

聘

戲夜  戲日

寶五洲劇團

五虎星染血武家坡

神行俠戰血沖門島

至演 鄭壹雄

在台南北之湖三個月

院戲中興 嘉義

第一 開幕 隆重

天主演 廖英啓 導演 鐘任祥

聘禮金牌 新興閣

王霸班戲 夜白俠 仇海風雲 完結篇

重金禮聘老戲正口 白蓮劍斬百零八魔 本團

↑鄭一雄縱橫全臺灣各地戲院,更創造出南北二路響叮噹的戲齣,如《神行俠血戰沖門島》、《神行俠血戰骷髏幫》等。
（陳龍廷提供）

傳：大俠百草翁》、小西園的《金刀俠》等大部分的掌中班，都採取「東南派／西北派」的對立模式。黃俊雄的《六合大忍俠》，似乎故意鶴立雞群採取「東北派／西南派」的對立模式。此外，《怪俠紅烏巾》的「紅龍派／烏龍派」，及《南俠翻山虎》的「岷江派／天地會八卦教」，都不約而同地採取二元對立的戲劇發展模式。這種模式，與其說這是爲了給觀眾留下深刻印象，不如說是爲了讓表演者更容易在即興表演中，掌握整個戲劇情節的發展趨勢。

## 表六　戰後臺灣布袋戲的創作戲齣

| 年 | 月 | 日 | 區域 | 戲院 | 劇團 | 日戲 | 夜戲 |
|---|---|---|---|---|---|---|---|
| 1953 | 6 | 11-30 | 嘉義 | 文化戲院 | 新興閣二團 | 女俠粉蝶兒 | 女俠粉蝶兒 |
| 1953 | 7 | 22 | 嘉義 | 大光明戲院 | 寶五洲掌中班 | 玉神童大鬧百魔教 | 文中俠血戰乾坤山 |
| 1953 | 7 | 1-10 | 嘉義 | 文化戲院 | 新興閣二團 | 女俠粉蝶兒 | 女俠粉蝶兒 |
| 1953 | 7 | 11-31 | 臺南 | 慈善社戲院 | 新興閣二團 | 奇俠怪影 | 奇俠怪影 |
| 1953 | 7 | 21-31 | 嘉義 | 文化戲院 | 新興閣掌中班 | 武童怪俠 | 白俠傳奇 |
| 1953 | 7 | 7-20 | 臺中 | 合作戲院 | 新興閣二團 | 女俠粉蝶兒 | 大明劍俠奇案 |
| 1953 | 8 | 1-10 | 嘉義 | 文化戲院 | 新興閣掌中班 | 武童怪俠 | 白俠傳奇 |
| 1953 | 10 | 1-31 | 臺南 | 慈善社戲院 | 新興閣二團 | 大俠百草翁 | 大俠百草翁 |
| 1953 | 10 | 22-31 | 臺中 | 合作戲院 | 新世界掌中班 | 血戰金光山 | 江湖八大俠 |
| 1953 | 11 | 11 | 嘉義 | 文化戲院 | 新世界掌中班 | 天寶圖 | 玉蝴蝶 |
| 1953 | 11 | 21 | 嘉義 | 文化戲院 | 新五洲掌中班 | 五林奇俠 | 怪影雙頭鶯 |
| 1953 | 11 | 1-30 | 臺南 | 慈善社戲院 | 新興閣二團 | 大俠百草翁 | 大俠百草翁 |
| 1954 | 1 | 1-31 | 臺南 | 慈善社戲院 | 新興閣二團 | 四傑傳 | 四傑傳 |
| 1954 | 4 | 21-28 | 臺中 | 合作戲院 | 新世界掌中班 | 三俠大破月兒塢 | 矮俠血戰魔人 |
| 1954 | 5 | 17-30 | 臺中 | 合作戲院 | 新興閣二團 | 白俠奇傳 | 奇俠怪影 |
| 1954 | 6 | 12 | 嘉義 | 文化戲院 | 新五洲掌中班 | 白俠胭脂虎〈胭脂虎血戰六陽塔〉 | 儒俠奇傳〈獨臂魔神捉怪空〉 |

176

臺灣布袋戲發展史

| 年 | 月 | 日 | 區域 | 戲院 | 劇團 | 日戲 | 夜戲 |
|---|---|---|---|---|---|---|---|
| 1954 | 6 | 20-30 | 臺中 | 合作戲院 | 新興閣二團 | 白俠傳奇 | 奇俠怪影 |
| 1954 | 7 | 11 | 嘉義 | 文化戲院 | 玉泉閣掌中班 | 紅黑巾怪俠 | 三劍俠血戰蝴蝶兒 |
| 1954 | 7 | 12-31 | 臺中 | 合作戲院 | 新五洲掌中班 | 白俠胭脂虎 | 怪影雙頭鶯 |
| 1954 | 8 | 1 | 南市 | 光華戲院 | 賜美樓掌中班 | 十八反王 | 江湖八大俠 |
| 1954 | 8 | 3 | 嘉義 | 文化戲院 | 新興閣二團 | 白俠英雄傳 | 怪影奇俠傳 |
| 1954 | 8 | 1-31 | 高雄 | 富樂戲院 | 新興閣二團 | 女俠粉蝶兒 | 奇俠怪影 |
| 1954 | 9 | 1-30 | 臺中 | 合作戲院 | 五洲園二團 | 神馬客大戰九龍教 | 奇俠怪老人 |
| 1954 | 10 | 1 | 嘉義 | 文化戲院 | 五洲園第三團 | 怪俠追風客 | 血染金邪島 |
| 1954 | 10 | 21 | 嘉義 | 文化戲院 | 寶五洲掌中班 | 青史英雄傳 | 神行俠血濺陷空島 |
| 1954 | 10 | 1-24 | 臺中 | 合作戲院 | 寶五洲掌中班 | 荒山劍俠 | 神行俠血戰骷髏幫 |
| 1954 | 11 | 30 | 臺中 | 合作戲院 | 新五洲掌中班 | 七雄傳<br>（七子大鬧關東） | 雙夜流星月<br>（三奇二產戰盤天） |
| 1954 | 11 | 3-12 | 臺中 | 合作戲院 | 五洲園第三團 | 怪俠追風客 | 七海神童 |
| 1955 | 3 | 1 | 嘉義 | 文化戲院 | 玉泉閣第二團 | 四蝴蝶美人傳 | 怪俠玉麒麟 |
| 1955 | 3 | 21 | 嘉義 | 文化戲院 | 五洲園二團 | 天山十八俠 | 奇俠怪老人<br>（終南八俠血戰花霸棠） |
| 1955 | 4 | 21 | 嘉義 | 文化戲院 | 新興閣二團 | 十八路反王<br>（程咬金起義，楊廣看瓊花） | 怪影奇俠傳<br>（百草翁連戰拳術合院） |
| 1955 | 5 | 13-20 | 嘉義 | 興中戲院 | 五洲園第三團 | 過江龍血戰蝴蝶派<br>（前清故事劇，科學<br>化大打鬥） | 聖龍兒血染金邪島<br>（起龍兒血戰金邪老人，<br>矮冬瓜大顯神通） |
| 1955 | 6 | 1 | 嘉義 | 文化戲院 | 寶五洲掌中班 | 五虎星血染武家坡 | 神行俠血戰沖門島 |
| 1955 | 6 | 1-30 | 嘉義 | 興中戲院 | 新興閣掌中班 | 白蓮劍斬百零八魔 | 仇海風雲白俠完結篇 |
| 1955 | 7 | 1 | 嘉義 | 文化戲院 | 五洲園第三團 | 飛劍明珠傳 | 血染金邪島續篇<br>（血沖奇人國） |
| 1955 | 7 | 14 | 臺中 | 合作戲院 | 寶五洲掌中班 | 五龍十八俠 | 神行俠血戰骷髏幫<br>前回連續 |
| 1955 | 8 | 1 | 嘉義 | 文化戲院 | 五洲園二團 | 天山十八俠完結篇<br>（白影兒血戰金魔天狗） | 奇俠怪老人連續<br>（怪俠紅毛鶯） |
| 1955 | 8 | 1-20 | 鳳山 | 清樂戲院 | 新國風掌中班 | 怪神童血戰<br>精爐真人 | 三眼怪俠白連雲收卦<br>劍，覆面神俠滅十二洞 |
| 1955 | 8 | 11 | 臺中 | 合作戲院 | 新興閣掌中班 | 太極陰陽劍、五虎<br>星血染九霄樓 | 仇海風雲、白俠血戰<br>鐵龍野人 |
| 1955 | 9 | 1 | 嘉義 | 文化戲院 | 新五洲掌中班 | 神州三俠傳 | 七海神童完結篇<br>（怪俠異神兒） |

| 年 | 月 | 日 | 區域 | 戲院 | 劇團 | 日戲 | 夜戲 |
|---|---|---|---|---|---|---|---|
| 1955 | 9 | 1-30 | 嘉義 | 興中戲院 | 寶五洲掌中班 | 無形鶴三探骷髏幫 | 神俠完結篇<br>(三怪仙血戰溫鳥臥龍潭) |
| 1956 | 1 | 11 | 南市 | 光華戲院 | 寶五洲掌中班 | 救世旗出現 | 救世旗出現 |
| 1956 | 1 | 1-31 | 臺中 | 合作戲院 | 五洲園二團 | 明清八義傳 | 二神童血戰火魔窟 |
| 1956 | 4 | 1 | 嘉義 | 文化戲院 | 五洲園第三團 | 龍虎劍 | 六合定干戈 |
| 1956 | 4 | 11-30 | 臺中 | 合作戲院 | 五洲園本團 | 洪秀全演義<br>(五劍十八俠) | 群英大破青龍山<br>(陸合定干戈血戰風波城) |
| 1956 | 5 | 1-15 | 臺中 | 合作戲院 | 五洲園本團 | 洪秀全演義<br>(龍虎劍) | 忠勇孝義<br>(陸合定干戈血戰風波城) |
| 1956 | 7 | 3-31 | 臺中 | 合作戲院 | 五洲園二團 | 義婢飲恨救主<br>(奇俠怪老人) | 群英大破青龍山<br>(怪俠原始人前回連續) |
| 1956 | 8 | 1-7 | 臺中 | 合作戲院 | 五洲園二團 | 義婢飲恨救主<br>(奇俠怪老人) | 群英大破青龍山<br>(怪俠原始人前回連續) |
| 1956 | 8 | 8-31 | 臺中 | 合作戲院 | 五洲園二團 | 羅通掃北<br>(奇俠怪老人) | 浪子回頭<br>(怪俠紅毛鷹) |
| 1956 | 12 | 1-31 | 臺中 | 合作戲院 | 新興閣二團 | 劉漢卿<br>(青俠怪影) | 延平王復國<br>(四傑傳百草翁) |
| 1957 | 1 | 31 | 臺北 | 芳明戲院 | 新興閣二團 | 蕭寶童新108魔；鋒<br>劍春秋；孫臏下山 | 奇俠怪影：大俠百草<br>翁上集 |
| 1957 | 2 | 1-19 | 臺北 | 芳明戲院 | 新興閣二團 | 蕭寶童新108魔；鋒<br>劍春秋；孫臏下山 | 奇俠怪影：大俠百草<br>翁上集 |
| 1957 | 2 | 1-30 | 臺中 | 合作戲院 | 五洲園二團 | 羅通掃北 (新大俠<br>追雲客) | 橫掃群魔 (五大俠血戰<br>火中村元始人連續；地<br>中天生死戰五大俠連續) |
| 1957 | 10 | 21-31 | 臺北 | 華山戲院 | 五洲園掌中班 | 怪影宇宙星 | 闖海星血沖奇人國 |
| 1957 | 12 | 1 | 臺中 | 南臺戲院 | 新興閣二團 | 大俠百草翁 | 大俠百草翁 |
| 1959 | 3 | 1-31 | 臺南 | 慈善社戲院 | 新興閣二團 | 三鬼童血染異人天 | 三鬼童血染異人天 |
| 1959 | ? | ? | 嘉義 | 興中戲院 | 新興閣二團 | 大俠百草翁 | 大俠百草翁 |
| 1960 | 4 | 1-30 | 臺東 | 新世界電<br>影院 | 新興閣二團 | 奇俠怪影 | 大俠百草翁 |
| 1961 | 7 | 21-31 | 桃園 | 文化戲院 | 新興閣二團 | 靈魂傳 | 大俠百草翁 |
| 1961 | 12 | 1-31 | 臺北 | 萬華戲院 | 新興閣二團 | 五大名俠白玉<br>馬血戰記 | 大俠百草翁連續 |
| 1962 | 5 | 3-14 | 三重 | 金都戲院 | 小西園掌中班 | | 金刀俠 |
| 1962 | 6 | 1-10 | 臺北 | 萬華戲院 | 新興閣二團 | 斯文怪客血戰史 | 大俠百草翁連續 |
| 1963 | 3 | 1-31 | 三重 | 天心戲院 | 新興閣二團 | 大俠百草翁連續 | 大俠百草翁連續 |

| 年 | 月 | 日 | 區域 | 戲院 | 劇團 | 日戲 | 夜戲 |
|---|---|---|---|---|---|---|---|
| 1963 | 3 | 1-31 | 臺北 | 萬華戲院 | 寶五洲掌中班 | 一代琴王和平傳 | 一代琴王和平傳 |
| 1963 | 6 | 11-30 | 臺北 | 芳明戲院 | 新興閣二團 | 梅花郎；斯文怪客運命記 | 百草翁一生錄 |
| 1963 | 7 | 1-10 | 臺北 | 芳明戲院 | 新興閣二團 | 斯文怪客有名記 | 大俠百草翁一生錄 |
| 1963 | 8 | 21-31 | 三重 | 天閣戲院 | 新興閣二團 | 大俠百草翁連續 | 大俠百草翁連續 |
| 1964 | 6 | 1-30 | 臺北 | 芳明戲院 | 新興閣二團 | 白骨人現面了 | 大施毒手血戰東南 |
| 1965 | 4 | 1-30 | 臺北 | 芳明戲院 | 新興閣二團 | 斯文怪客萬里尋子 | 斯文怪客萬里尋子 |
| 1965 | 6 | 1-30 | 臺北 | 芳明戲院 | 新興閣二團 | 雙蝴蝶血濺蓮花心 | 雙蝴蝶血濺蓮花心 |
| 1965 | 10 | 1-31 | 臺北 | 芳明戲院 | 新興閣二團 | 月下殘魔 | 月下殘魔 |
| 1966 | 4 | 21-30 | 臺北 | 大橋戲院 | 新興閣二團 | 紅玫瑰火海孽緣 | 大俠百草翁；斯文怪客連續 |
| 1966 | 6 | 1-30 | 臺北 | 芳明戲院 | 新興閣二團 | 計中計 | 百劍門混血兒 |
| 1966 | 7 | 11-31 | 臺北 | 大橋戲院 | 新興閣二團 | 殺子報仇 | 殺子報仇 |
| 1966 | 8 | 6-31 | 臺北 | 芳明戲院 | 新興閣二團 | 大戰亂世橋；東南會先覺；西北集群魔 | 斯文怪客血戰海中天 |
| 1966 | 10 | 10-30 | 臺北 | 大橋戲院 | 新興閣二團 | 獅仔王血洗不見島 | 斯文怪客向師父挑戰；百草翁大鬧陰陽天 |
| 1967 | 6 | 11-30 | 臺北 | 大橋戲院 | 新興閣二團 | 無形大鏢客上集 | 無形大鏢客上集 |
| 1968 | 3 | 11-31 | 埔墘 | 亞洲戲院 | 新興閣二團 | 大俠百草翁 | 大俠百草翁 |
| 1968 | 4 | 21-30 | 三重 | 天閣戲院 | 新興閣二團 | 斯文怪客百草翁連續：金蜈蚣現面了，無形鏢客大展神技 | 斯文怪客百草翁連續：金蜈蚣現面了，無形鏢客大展神技 |
| 1968 | 7 | 21-31 | 三重 | 天心戲院 | 新興閣二團 | 血戰流動天；廿四頭；四十八隻手 | 斯文怪客；神秘觀音 |
| 1968 | 10 | 2-31 | 三重 | 天心戲院 | 新興閣二團 | 大俠百草翁下集；獅子王 | 無形大鏢客；金蜈蚣 |
| 1968 | 12 | 11-31 | 三重 | 天心戲院 | 正五洲掌中班 | 顏回一生傳 | 顏回一生傳 |
| 1969 | 1 | 11-31 | 三重 | 天心戲院 | 新興閣二團 | 罪劍亂天下 | 罪劍亂天下 |
| 1969 | 1 | 15-31 | 臺北 | 今日世界 | 眞五洲掌中班 | 六合大忍俠 | 六合大忍俠 |
| 1969 | 3 | 1-10 | 三重 | 天心戲院 | 新興閣二團 | 大俠百草翁 | 斯文怪客 |
| 1969 | 3 | 4-31 | 臺北 | 今日世界 | 眞五洲掌中班 | 劉伯溫六合大忍俠（完結篇） | 劉伯溫六合大忍俠（完結篇） |
| 1969 | 4 | 1-30 | 三重 | 天心戲院 | 正五洲掌中班 | 小顏回一生傳 | 小顏回一生傳 |
| 1969 | 4 | 15-30 | 臺北 | 臺北大歌廳 | 新興閣二團 | 延平王復國 | 大俠百草翁（別名：罪劍亂武林） |
| 1969 | 5 | 23-31 | 臺北 | 今日世界 | 眞五洲掌中班 | 劉伯溫現面大開殺 | 劉伯溫現面大開殺 |
| 1969 | 7 | 21-31 | 臺北 | 今日世界 | 正五洲掌中班 | 儒俠小顏回 | 儒俠小顏回 |
| 1969 | 8 | 1-31 | 臺北 | 今日世界 | 眞五洲掌中班 | 六合大戰七才子 | 六合大戰七才子 |

| 年 | 月 | 日 | 區域 | 戲院 | 劇團 | 日戲 | 夜戲 |
|---|---|---|---|---|---|---|---|
| 1969 | 10 | 1-31 | 臺北 | 今日世界 | 眞五洲掌中班 | 三子會聖血記 (總結局) | 三子會聖血記 (總結局) |
| 1969 | 12 | 16-31 | 臺北 | 今日世界 | 光興閣布袋戲 | 大儒俠鬼谷子 | 大儒俠鬼谷子 |
| 1970 | 1 | 1-31 | 臺北 | 今日世界 | 眞五洲掌中班 | 達摩鐵金剛 (六合大忍俠尾集) | 達摩鐵金剛 (六合大忍俠尾集) |
| 1970 | 2 | 12-28 | 臺北 | 今日世界 | 眞五洲掌中班 | 六合大忍俠達摩金剛榜 (完結篇) 又名：六合血海賭命記 | |
| 1970 | 4 | 11-30 | 臺北 | 萬華戲院 | 眞五洲黃俊雄 | 賣唱生走風塵 | 六合魂斷海中海 |
| 1970 | 4 | 1-30 | 臺北 | 今日世界 | 孫正明木偶團 | 聖劍風雲 (連續篇) | 聖劍風雲 (連續篇) |
| 1970 | 6 | 1-15 | 臺北 | 萬華戲院 | 正興閣掌中班 | 白蓮劍斬108魔 | 大俠百草翁連續 |
| 1970 | 6 | 1-30 | 臺北 | 今日世界 | 大五洲掌中班 | 海中海連續篇 《眞六合正三秘》 | 海中海連續篇 《眞六合正三秘》 |
| 1970 | 6 | 16-30 | 臺北 | 萬華戲院 | 新興閣二團 | 正本大俠百草翁· 斯文怪客連續篇 | 正本大俠百草翁· 斯文怪客連續篇 |
| 1970 | 7 | 1-31 | 臺北 | 今日世界 | 眞五洲掌中班 | 六合神劍傳 | 六合神劍傳 |
| 1970 | 9 | 1-30 | 臺北 | 今日世界 | 大五洲掌中班 | 六合九流傳 | 六合九流傳 |
| 1970 | 10 | 10-31 | 臺北 | 今日世界 | 眞五洲掌中班 | 六合傳總結篇 〈萬臂圖〉 | 六合傳總結篇 〈萬臂圖〉 |
| 1970 | 10 | 19-31 | 臺北 | 日新大歌廳 | 林峰渡布袋戲 | 史豔文救京娘 | |
| 1970 | 11 | 1-30 | 臺北 | 今日世界 | 眞五洲掌中班 | 六合傳總結篇 | 電視節目：雲州大 儒俠史豔文 |
| 1971 | 1 | 1-5 | 臺北 | 今日世界 | 眞五洲掌中班 | 雲州大儒俠史豔文 | 雲州大儒俠史豔文 |
| 1971 | 1 | 6-31 | 臺北 | 今日世界 | 眞五洲掌中班 | 六合大忍俠總結篇 〈聖血淹沒九重天〉 | 六合大忍俠總結篇 〈聖血淹沒九重天〉 |
| 1971 | 1 | 27-31 | 溝子口 | 光明戲院 | 黃俊雄布袋戲 | 雲州大儒俠 | 雲州大儒俠 |
| 1971 | 2 | 1-28 | 臺北 | 今日世界 | 眞五洲掌中班 | 六合大忍俠總結篇 〈聖血淹沒九重天〉 | 六合大忍俠總結篇 〈聖血淹沒九重天〉 |
| 1971 | 4 | 2-30 | 臺北 | 今日世界 | 輝五洲掌中班 | 白馬風雲傳 | 白馬風雲傳 |
| 1971 | 5 | 1-31 | 臺北 | 今日世界 | 孫正明木偶團 | 聖劍風雲 (連續篇) | 聖劍風雲 (連續篇) |
| 1971 | 6 | 2-4 | 臺北 | 今日世界 | 眞五洲掌中班 | 《雲州大儒俠史豔文》 總結篇 | 《雲州大儒俠史豔文》 總結篇 |
| 1971 | 6 | 5-30 | 臺北 | 今日世界 | 眞五洲掌中班 | 六合七眞傳： 群俠血戰十九秘魔 | 六合七眞傳： 群俠血戰十九秘魔 |
| 1971 | 7 | 1-31 | 臺北 | 今日世界 | 孫正明木偶團 | 《聖俠風雲》第二篇 〈小顏回一生傳〉 | 《聖俠風雲》第二篇 〈小顏回一生傳〉 |
| 1971 | 8 | 16-30 | 臺北 | 今日世界 | 五洲圓二團 | 三君子苦戰萬重山 | 三君子苦戰萬重山 |
| 1971 | 10 | 1-20 | 臺北 | 今日世界 | 孫正明木偶團 | 聖劍風雲 | 聖劍風雲 |

資料來源：《中華日報》、《中央日報》、《民聲日報》、《臺灣日報》、《聯合報》，《布袋戲「新興閣鍾任璧」技藝保存計畫報告書》。

　　由上面所列的這些洋洋灑灑的劇目看來，就可感受
到金剛戲齣在布袋戲商業劇場裡的魔力，簡直是欲罷不
能。其中《達摩金剛榜》與《達摩鐵金剛》之劇名，亦
可佐證「金剛戲」與「達摩金剛體」的密切關係。很明
顯的，黃俊雄「六合」系列，曾五次註明「完結篇」、
「尾集」或「總結篇」，而最後還是沒有真正的總結
局，由此正好可看到「金剛戲」演出的特色。

　　1960年代可說是「金剛戲」的極盛階段，這時期布
袋戲商業劇場的情節處理特色，即採取所謂的「沒有結
局的結局」或「神秘手法」，它最基本的奧妙，就是引
起觀眾的好奇心。

　　據一位曾經跟隨「亦宛然」進戲院的後場師傅表
示：內臺布袋戲與演外臺不同，差別就在於演內臺戲
時，必須在劇情進行到最緊張時，例如正邪雙雄對決，
正要決定勝負時就收場，明天演出時，再接續最緊張的
場面開始。即使他們演出的戲齣與謝神戲相同，但處理
手法也必須這樣。

　　商業劇場演出的布袋戲，為了吸引觀眾隔日非得再
來看不可，最起碼的方式就是激起觀眾的好奇心。而
「金剛戲」的核心就是在於：如何激起觀眾的好奇，由
此而衍生出種種不同的所謂「神秘手法」。當年金剛戲
的情節處理與現在流行的偵探推理的戲劇模式頗類似，
如劇情一開始，突然看到一個角色在舞臺上出現，口吐

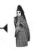

鮮血而死，所有劇中人都不知道原因，然後劇情就繞著這個核心追究下去。這種情節發展模式，即戲劇學者所稱的「集中型戲劇」，必須涉及「集中」、「埋藏」與「引發」三項要素，由一個核心螺旋式展開（姚一葦，1992：195-209）。

另一種手法是設計一個謎題讓觀眾去猜，如鄭一雄塑造的戲劇人物「賣唱生」，當一般觀眾皆已耳熟能詳時，突然演出一戲齣《賣唱生鬥賣唱生》，讓觀眾引起好奇：「賣唱生」就是劇中主角，那裡還有另一個「賣唱生」來與他決鬥呢？布袋戲的主演者設計一個謎題，似真似虛，讓觀眾去猜，非看不可。而主演者卻想到那裡演到那裡，不要太快拆穿謎底。這種手法也就是「主演者與觀眾鬥智」（鄭一雄語），或「無中生有，明非實是，明是實非」（劉清田語）。

布袋戲「排戲先生」的功力，由此也可看出其高明深沈之處。吳天來曾爲高雄劉清田的掌中戲班排過《一代妖后亂武林》，當時主演在茄定鄉白沙崙演出，連續演到第十天，觀眾看戲已看到著迷，甚至對劇中壞人大主角恨之入骨，打算在當天晚上，一看到這個負面角色被打死，就要馬上放鞭炮慶祝。按一般劇情的發展來判斷，情節發展至此已是極端，想要再進一層也難了，即使勉強要再製造新高潮，觀眾也容易厭膩，最簡明的方式就是將此人打死，明天再換一個新主角。可是吳天來

卻不如此處理，他竟然可以讓這個角色再上一層，高潮
再高潮，使得連演了十幾年的主演也不得不佩服的五體
投地。

　　「金剛戲」在劇情上的妙奧，並不止於每日將收場
製造一個高潮而已，更重要的是次日開演時如何處理這
個「死結」，也就是關於「解幕」（許王語，指每日演完落幕
時製造的結，次日開幕時如何解決）的方法。鄭一雄演過一齣戲
《五影光魂斷怪屍池》。情節圍繞著江湖最神秘的地方
「怪屍池」，很多隱士遊俠由此經過時，經常發現池中
浮現很多屍體，而且死法很特別，既不是被打死的，也
不是被毒死的，於是各大派人馬都想要一探究竟。然後
漸漸地讓觀眾知道池中住有一位神秘隱士「混沌鰻」。
可是從來沒有人見過「混沌鰻」長什麼樣子，若有人要
與他交手，池中發出一道氣功，那人就掉到池中死掉，
然後屍體浮上來。演到這檔戲的最後第二天收場時，好
人大主角「五影光」跳進怪屍池並聲言：一定要抓到混
沌鰻。一般觀眾也已熟知「五影光」武功高強，再加上
主演者也放出風聲說「明晚一定要抓到混沌鰻」，於是
最後一天戲院人山人海大爆滿，大家都要看看「混沌
鰻」的廬山眞面目，那麼隔一天開幕時該如何解決難題
呢？

　　最簡單的方式，就是乾脆讓這位惡名昭彰的「混沌
鰻」露面。但若如此，這角色就不夠神秘，同時也失去

了邪惡者的特有魅力。這麼重要的大角色若要出場，一定得使用全劇團中最漂亮的尪仔頭，否則看不出這角色的價值。可是最漂亮的尪仔頭一顆得花數百元才買得到，這樣演一場戲也才賺幾百元而已，怎麼算都划不來。另一種方法就是乾脆不要讓「混沌鰻」出場，但這麼一來變成欺騙觀眾，觀眾會要求退票還錢的，否則下回再來此地公演將失去觀眾的支持。這兩難之間形成的「死結」如何解開呢？到底那天劇場開鑼時，如何抓到「混沌鰻」呢？鄭一雄安排一個甘草型的人物到怪屍池附近關心戰果，問：「抓到沒？」

「抓到了！」
「將他抓上來看看。」

這時五影光從池中跳出來，背上背一只布袋。

「混沌鰻抓到沒？」
「抓到了！」
「混沌鰻在哪裡？」
「混沌鰻裝在布袋中。」

這樣的解幕手法，不禁讓人莞爾。不但劇情合理，而且保住五影光無敵英雄的形象與混沌鰻的神秘性。至於「混沌鰻」長相如何，且待下回分解。不但當晚戲園的觀眾大爆滿，此後，觀眾又會為了一睹「混沌鰻」的廬山眞

面目而繼續看個究竟。原本戲劇情節的緊張對立，彷彿除了你死我活之外，別無選擇餘地，民間藝人的智慧卻巧妙避開這個死結，另創一個戲劇的核心。

　　「金剛戲」自有其奧妙之處，其難處正在於如何排解這些謎題，讓接下去演出的劇情合情合理，既不欺騙觀眾，又要兼顧到萬惡罪魁的神秘，以及英雄剛烈勇猛的性格。民間藝人的創作招數高明，正在於這種「沒有結局的結局」的處理手法，並非欺騙觀眾，而是一而再，再而三地往更深層的劇情發展，又得要能合情合理才行。

# 第六章

## 掌中班承傳系統與風格

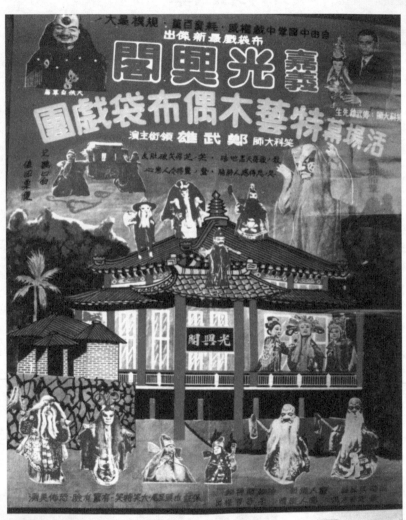

↑嘉義光興閣在戲院演出的海報。

　　臺灣掌中班的流派，幾乎都是從南管、潮調與北管等各種戲曲源流演變而來。有少數所謂的天才主演，從小就對布袋戲表演有相當的興趣，而後多半會跟隨臺灣著名戲班，而成為師徒相傳繁衍的流派。當然也有些年輕戲班的主演，為迅速增加自己的知名度，隨意附會某著名戲班門徒，或拜過許多不同流派的師傅，而造成臺灣布袋戲承傳系統的混亂。不過，臺灣幾個著名的承傳流派，仍具參考指標的價值。

　　布袋戲的師承流派，最大的標誌在於日後成立劇團的班名，與原師承具有一致性。最重要的，應該是不同的布袋戲流派各有其獨特的戲劇創作風格。如五洲派的始祖黃海岱擅長「三小戲」，而其門徒大抵也會承襲師傅的特質，而口白臺詞也會比較相似。不過，師父領入門修行在個人，「出師」之後，還得看門徒自己的性格以及領悟力，才能夠創造出屬於自己的招牌戲齣。各掌中劇團的主演所擅長的角色，幾乎就是主演人格特質的反映。例如寶五洲的主演鄭一雄，天性就好打抱不平，他掌中創造的最著名主角「天下美男子」自然也富有江湖人的氣魄與俠義精神。依他看來，他的師兄弟黃俊雄最擅長的創作人物就是「天生散人」，此角色的足智多謀與神秘莫測，正是黃俊雄的個人性格特質；「進興閣」主演廖英啓最拿手的角色是「六元老和尚」，因為這個人物性格憨厚、愛聽別人誇獎又喜好自我吹噓，非

得在廖英啓的戲臺上，才能演得如此幽默生動。

　　以下將台灣重要的布袋戲承傳系統，簡略整理爲：虎尾五洲園、西螺新興閣、關廟玉泉閣、林邊全樂閣、南投新世界、新莊小西園、大稻埕亦宛然等。

## 虎尾五洲園

　　五洲園，是黃海岱在雲林虎尾所創立的。臺灣民間廣爲流傳的俗語：「虎尾好詩詞」，「虎尾」就是指五洲園的代名詞，形容黃海岱布袋戲口白文雅，出口成章。

　　「五洲園」戲班，是黃海岱向父親黃馬學藝出師之後所組的。原名「五州園」，著眼大正九年（1920）臺灣總督府的市街改正計畫，將全臺分爲臺北、新竹、臺中、臺南、高雄等五州，以及臺東、花蓮港、澎湖等三廳。意喻日後名揚全臺，後改爲「五洲園」，更彰顯年輕的雄心壯志，期盼有朝一日以掌中技藝征服世界五大洲。

　　黃海岱初整團時，在中南部各鄉鎮巡迴表演，尤其嘗試將清代著名的公案小說搬上布袋戲舞臺，曾博得觀眾的喜愛，轟動一時。尤其臺南新化，每年7月中元節的酬神演戲，黃海岱整團南下，一演就是整整二個月。因此，新化一帶的耆老以「紅仔岱」的暱稱來叫黃海

岱，對他鋪排過的戲劇情節更是如數家珍。戰後早期
黃海岱演出的戲園布袋戲廣告，甚至不直接稱「五洲
園」，而叫「紅岱戲團」，由此可知「紅岱」的盛名響
亮。據筆者田野調查與研究，民間人口中的「ang-á-
tāi」或「ang-tāi-á」，照理應該寫成「尪仔岱」
或「尪岱仔」，意思相當於木偶大師黃海岱。臺灣民間
人習慣將職業與人名並稱的情形相當普遍，如雲林水林
蕃薯厝的潮調布袋戲師傅「戀帶師」，外號也叫「尪仔
帶」。

　　五洲園與新興閣鍾任祥的園派、閣派大拼戲，更是
雲林父老所津津樂道的往事。鍾任祥小黃海岱十歲，人
稱「矸仔師」，擅長武戲，黃海岱則以詼諧的「三小

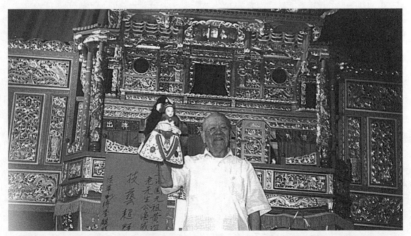

↑五洲園，是黃海岱在雲林虎尾所創立的。臺灣民間廣為流傳的俗語：「虎尾好詩詞」，
「虎尾」就是指五洲園的代名詞，形容黃海岱布袋戲口白文雅，出口成章。

（陳龍廷攝影）

戲」聞名。「三小戲」指主要由小生、小旦、三花三種
戲劇行當，所編而成的戲齣。兩人各有專長，也各有死
忠擁護的戲迷。在雲林西螺以西的埔心、廣興村、下
埤頭、油車、崙背、褒忠、麥寮、許厝、草湖一帶，黃
海岱較占優勢；西螺以東的頂埤頭、莿桐、廣興、大茄
苳、斗南、林內可說是鍾任祥的地盤。而西螺、二崙、虎
尾、馬公厝、土庫一帶，雙方則是勢均力敵（陳龍廷，2000）。

　　戰後臺灣戲園布袋戲開始萌芽，五洲園沿著臺灣縱
貫線各地戲園表演。為了應付各地觀眾熱烈的需求，黃
海岱不得不廣收門徒，甚至一度將五洲園分為五團，除
了自己執掌「五洲園本團」之外，其餘戲班都交給兒子
與徒弟們，其中黃俊卿的「五洲園二團」、黃俊雄的
「五洲園三團」更是青出於藍，而徒弟鄭一雄的「寶五
洲」、廖萬水的「省五洲」、胡新德的「新五洲」、詹
寶玉的「錦玉社」等各據一方，奠定五洲派日後揚名立
萬的基礎。尤其是黃俊卿、鄭一雄、黃俊雄等各自擁有
二、三十名以上的門徒。黃海岱的再傳弟子當中，鄭一
雄的學生「五洲小桃源」的孫正明、黃俊雄的門徒「正
五洲」呂明國、洪連生等，都是出類拔萃的人物。黃海
岱的兒子，黃俊卿是戰後戲園布袋戲的霸主，黃俊雄的
電視布袋戲是1970年代最有族群藩籬的全民運動。至於
孫子輩的黃文擇、黃強華創造的霹靂布袋戲王國，黃文
耀的天宇布袋戲等，都在臺灣布袋戲史上留下一連串的

驚嘆號。黃氏家族四代人承傳的掌中技藝，以及所注入的改革心血，可說是臺灣布袋戲發展的歷史縮影。「五洲園」傳授的門徒遍及全國，如果稍將冠上「五洲」的戲班做統計，至少全臺灣有超過三分之一以上的戲班屬於這個流派。

　　五洲園派，可說是臺灣影響最為深遠的布袋戲流派。其風格特色就在於「五音分明」，各種角色獨特的聲音區分清晰，而透過角色所創造的音色，往往使人留下深刻的印象。

　　其次，五洲派在戲劇表演中，偏好穿插「謎猜」、「對聯」等文字趣味遊戲的情節段落，形成一種文言、白話交錯的風格。

　　依筆者長久觀察，黃海岱的表演有很濃的即興風格（improvisation），即使看似千篇一律的劇情，他每一次演起

↑黃俊卿是戰後戲園布袋戲的霸主。　（陳龍廷提供）

↑黃俊雄的電視布袋戲是1970年代最有族群藩籬的全民運動。　（陳龍廷提供）

↑寶五洲的鄭一雄曾以《南北風雲仇》聞名一時，劇中主角「天下美男子」是他年輕時的寫照。　（陳龍廷提供）

來，不但對白細節有所差異，甚至可能連結局都會有所不同，在戲劇界稱呼這種表演方式爲「做活戲」。黃海岱的表演相當活，完全不是「口白念死--ê」。他除了口白相當口語化，而且經常吸收流行話語，無論是來自太平洋戰爭時代日語漢字的詞彙「爆擊」、「情報」，或1980年代新聞媒體的用語「掃黑」、「刑事組」等，都相當自然地夾雜在臺語當中，即使故事的時代背景在遙遠的古代，給觀眾的整體觀感卻仍是相當新鮮靈活的。

這種即興風格，對於五洲派徒子徒孫的影響相當深遠。後期霹靂布袋戲的轉變，可說又是另一層變革。後期霹靂布袋戲已經邁入劇本文學，已逐漸遠離口頭表演的範圍。

## 西螺新興閣

新興閣，是鍾任祥（1911-1980）在西螺所建立的。鍾任祥十三歲時，開始擔任布袋戲主演，以「矸仔師」馳名中南部一帶。在戲園布袋戲的時代，「西螺」幾乎成爲新興閣的標誌，除了劇團布景繪有腳踩螺殼的雄獅爲象徵，報紙廣告有時甚至也沒有劇團名稱，只有斗大的外號「西螺祥」三字。

鍾任祥師承他的父親鍾任秀智，原爲潮調布袋戲。鍾任秀智之前的祖先，大多只知鍾姓與任姓家族祖先姓

名，他們之間如何承傳，似乎尚未有足夠資料說明（沈平山，1986：337；林鋒雄，1999：352）。據說鍾任秀智曾擔任潮調布袋戲的後場樂師，精通各種樂器，後來才學習前場表演（林鋒雄，1999：353）。鍾任祥吸收北管戲曲音樂的後場，並將西螺武館的拳腳武藝融入布袋戲的表演當中，贏得「好尪仔架」、「閣派好武戲」的美譽。一般戲劇界幾乎都公認「紅岱師好文戲，阿祥師好武戲」，意思是黃海岱擅長文戲，而鍾任祥以拳頭戲名震一時。據說鍾任祥曾拜過西螺振興社的蔡樹叢為師，又曾跟過張二哥學白鶴拳，他本人對武術功夫極有興趣，因此演起武

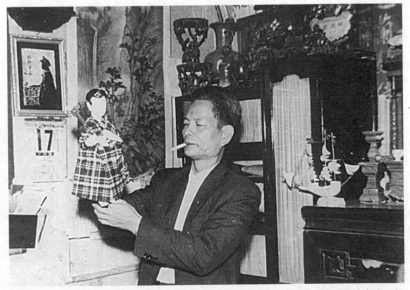

↑新興閣，是鍾任祥在西螺所建立的。他曾將西螺武館的拳腳武藝融入布袋戲的表演，贏得「好尪仔架」、「閣派好武戲」的美譽。

（鍾任壁提供）

戲可以說是內行中的內行。原本以文戲爲特長的潮調布
袋戲，在他手中變成以武戲聞名。

戰後，以黃海岱爲師的「五洲派」與以鍾任祥爲首
的「閣派」，兩派徒弟眾多，在各地戲院經常有拼戲的
熱烈場合。戲班之間的拼戲，從創作的角度來看，可促
進雙方在技藝上精益求精，而失敗者在殘酷的競爭之
中，觀摩別團的演出特色或吸收其它視聽藝術的經驗，
以求反敗爲勝。

新興閣派分爲「新興閣二團」鍾任壁、「進興閣」
廖英啓、「光興閣」鄭武雄（林啓東）、「隆興閣」廖
來興等四大系統，都是縱橫各地戲園的掌中名班，傳徒
較多，影響力最大。

鍾任祥的兒子鍾任壁，1932年出生於雲林西螺鎮，
戰後公學校畢業後就跟著在劇團學藝。1953年鍾任壁
在嘉義文化戲院，開臺演出《鋒劍春秋》、《蕭寶童白
蓮劍》等戲碼，都獲得極好的票房。從此展開縱橫南北
的演出事業，最負盛名的戲齣包括《洪熙官大破七十二
連環島》、《奇俠怪影》、《大俠百草翁》、《斯文怪
客》等（林鋒雄，1999：356）。鍾任壁壯年時代的演出，似
乎沒有留下影音資料，因此近年來傳藝中心的經典保存
計畫，算是彌足珍貴的資料。

鄭武雄1937年出生於嘉義梅山，十五歲時進入「新
興閣」學戲。1953年初，鍾任壁分團爲二團，廖英啓在

↑鍾任祥的兒子鍾任壁，1953年鍾任壁在嘉義文化戲院開臺
演出，最負盛名的戲齣包括《奇俠怪影》、《大俠百草翁》、
《斯文怪客》等。　　　　　　　　　　　（陳龍廷攝影）

一團做午場主演，鄭武雄在二團做二手。十八歲時，
「新興閣」成立第三團，由鄭武雄正式擔任主演。自軍
中退伍後，鄭武雄決定自己組班「光興閣」。鄭武雄當
年是闖蕩臺灣南北各地戲園的老將，最擅長的招牌戲是
《大俠百草翁》。他的門徒曾錄下他壯年時在臺北佳樂
戲院演出的口白，筆者曾經聽過這些錄音，無論是陰沈
神秘，或詼諧笑鬧的戲劇氣氛，都掌握得相當得體。
「大臺員」掌中班劉祥瑞的《大俠百草翁》，可說是承
襲自鄭武雄的戲齣。

　　廖英啓在「新興閣」學藝與演藝歲月長達十年之
久，1956年正式組團「進興閣」，成為內臺布袋戲名班
之一。廖英啓曾與排戲先生吳天來、陳明華合作，他們

所創造的《大俠一江山》、《六元老和尚》馳名一時。
表演最顛峰的年代，廖英啓曾在鈴鈴唱片灌錄《孫臏下
山：秦始皇吞六國》，而「史豔文」帶動電視布袋戲流
行的年代，1971年廖英啓曾與陳明華合作，在中視推出
《千面遊俠》。

↑鄭武雄十五歲時進入「新興閣」學戲。
十八歲時，「新興閣」成立第三團由鄭武
雄正式擔任主演，最擅長的招牌戲《大俠
百草翁》。　　　　　　（陳龍廷攝影）

↑廖來興二十六歲時正式拜鍾任祥為師，三
十歲左右出師組班「隆興閣」，曾重金聘請
陳明華所排的招牌戲齣《五爪金鷹》。
　　　　　　　　　　　（陳龍廷攝影）

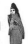

　　廖來興、廖武雄兄弟是「新興閣」鍾任祥門下相當重要的一支兄弟檔劇團。廖來興（1929-2002）是雲林縣崙背鄉人，二十六歲時正式拜鍾任祥爲師，三十歲左右出師組班「隆興閣」，與當時還在「新興閣」學藝的廖武雄一起在戲園奮鬥。他們曾經重金聘請陳明華所排的招牌戲齣《五爪金鷹》，風光了十幾年（陳龍廷，1994c）。

　　新興閣派的風格，比較偏好以武打爲主的「三大戲」，即大花、老生、正旦爲主的戲齣，對於歷史典故掌握很熟練。與其他布袋戲流派相較之下，他們的戲劇創作相當重視排戲先生與劇團的合作關係。這層合作關係，讓他們的表演事業，在戰後戲園奠定深厚的基礎。但是當布袋戲幾乎完全失去戲園的舞臺之後，他們對於昔日複雜情節構成的金剛戲齣大多比較生疏，反而不如他們當學徒時代所熟悉的古冊戲、劍俠戲。依他們的說法，學徒時代的課程已經「學入腹啊」或「tiâu腹啊」，想要遺忘也不太容易。

## 關廟玉泉閣

　　玉泉閣，是臺南關廟黃添泉（1911-1978）開創的。黃添泉的父親黃春源原爲引戲的班長，後來自己出資整籠。黃添泉十三歲就能擔任主演，有「仙仔師」的雅號，後來正式拜師朴子「瑞興閣」陳深池，據說習藝二十七天

而已，可說是相當天才型的主演。陳深池是南臺灣閣派的宗師，除了黃添泉之外，屏東「全樂閣」鄭全明、麻豆「聯興閣」胡金柱、臺南「興旺閣」楊金木、「天天興」鄭能波等，都出自他的門下。

　　戰後布袋戲界所謂的「五大柱」：「一岱、二祥、三仙、四田、五藏」，指的是虎尾五洲園黃海岱、西螺新興閣鍾任祥、關廟玉泉閣「仙仔師」黃添泉、麻豆錦花閣（聯興閣）「田師」胡金柱、屏東東港復興社的「藏師」盧崑義。黃添泉專精武打戲，將南臺灣盛行的宋江陣武打招式融入表演當中，普獲好評，而

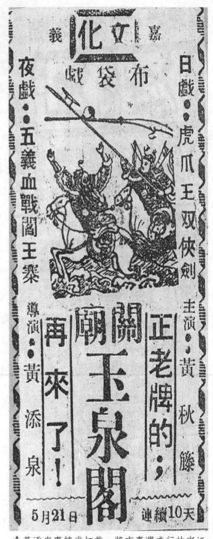

↑黃添泉專精武打戲，將南臺灣盛行的宋江陣武打招式融入表演普獲好評，而「關廟仙仔師」之名也響遍臺灣各地戲園。

（陳龍廷提供）

「關廟仙仔師」之名也響遍臺灣各地戲園。

　玉泉閣興盛之時，也分為二團：一團由他的兒子黃秋揚主掌；二團由他的姪子黃秋藤擔任主演。黃秋揚是他最得意的掌中技藝接班人，有「武戲霸王」的雅稱，可惜他在三十二歲時英年早逝。

　「玉泉閣二團」黃秋藤，曾在戲園布袋戲的舞臺上闖出一片天地。他在師傅傳授的武戲基礎上，再加上劍俠小說，而創造出膾炙人口的《三雄二俠女》。1970年還曾經在中國電視公司演出《揚州十三俠》、《武王伐紂》。黃秋藤傳徒甚廣，其中最重要的便是「美玉泉」黃順仁。早年筆者採訪黃順仁時，他認為師傅黃秋藤的戲劇創作，是從傳統的劍俠戲擷取精華，再加以重組的。黃順仁以自編的金剛戲齣《胡奎賣人頭》馳名南臺

↑玉泉閣二團黃秋藤，在師傅傳授的武戲基礎，再加上劍俠小說，而創造出膾炙人口的《三雄二俠女》。
　　　　　　　　　　　　　　（陳龍廷提供）

灣，後來接續黃秋藤在中視演出《無情劍》。

　　玉泉閣派的風格比較偏向白話，文言音的口白較少。早年黃秋藤所灌錄的布袋戲唱片，整體表演相當有「廣播劇」的味道。尤其是與黃素珠共同合作，創造出男女擔任不同角色的對白模式，相當不同於傳統主演一人獨攬全部的口白的形式。1960年代黃秋藤編的布袋戲齣相當多，目前所知的表演影音資料，至少包括惠美唱片出版的《卜世先生》、《朱素貞巡案》、《三雄二俠女》、《劉伯溫奇傳》等。而錄音帶時代，則只有黃順仁的弟弟黃順興灌錄，杏聲唱片公司出版的《西岐封神榜》、《黃巢試寶劍》等。

## 林邊全樂閣

　　全樂閣，是鄭全明（1901-1967）所開創的布袋戲流派。

　　鄭全明是屏東林邊放索村人，年輕時拜師岡山跛齊，後來正式拜師朴子「瑞興閣」陳深池。戰後戲園布袋戲盛行的年代，鄭全明以精湛的武戲，與東港復興社的「藏師」盧焜義的愛情戲齊名。

　　鄭全明傳徒甚廣，包括「全樂閣二團」鄭來法、「全樂閣四團」鄭國安、「國華」鄭來成、「新紫雲」劉春蓮等，其中鄭來法與劉春蓮兩大系統的影響力最廣。劉春蓮的學生劉勝平，在1984–85年之間，華視演

出《多情流星劍》、《流星海底城》、《七巧多情劍》。

　　鄭來法是鄭全明的兒子，雖然不識字，但是其掌中技藝最為人所稱道的是詼諧的「三小戲」。在戲園布袋戲的時代，他曾經聘請過許多著名的排戲先生，幫他編排新劇情。鄭來法傳徒最多，包括「新全樂閣」陳朝岸、「明興閣」蘇明順、「大自然」陳勝雄、「金樂園」吳清德、「新樂閣」鄭川田等，也都曾經在各地戲園表演過。

　　以往很少看到全樂閣派表演的影音資料，直到2001年傳統藝術中心「屏東縣祝安、全樂閣、復興社掌中劇團經

↑戰後的戲園，鄭全明以精湛的武戲，與東港復興社的「藏師」盧崑義的愛情戲齊名。1952年專演布袋戲的嘉義文化戲院，由全樂閣開台首演。
（陳龍廷提供）

典劇目劇本整理計畫」，才看到一些相關的資料。整體
看來，全樂閣派的風格比較偏向白話口語的風格。

## 南投新世界

南投新世界，是陳俊然所創立的布袋戲流派。在臺
灣兩大布袋戲主流：園派，閣派父子技藝承傳的局面之
外，他能夠開創出獨創一格的世界派，實在相當傳奇。

陳俊然 (1933-1997)，原名陳炳然。據說當年他的事業
曾經發展得很不順利，經一位後場打鼓師傅指點他將名
字中的「炳」(péng) 改掉，才不會有翻覆的意象。果然，
此後他的事業一帆風順，幾乎使得人們一提到南投布袋
戲，就聯想到「陳俊然」，而忘記其原名。筆者所蒐集
的陳俊然早期1952–54年戲院演出資料，仍是以「陳炳
然」的原名闖蕩江湖。他是南投名間鄉人，童年時期即
進入當地的北管子弟館學習戲曲，後來拜師「森林園」
鄒森林學布袋戲。然而，他出師之後，卻經歷過多次的
失敗，最後投入西螺新興閣鍾任祥門下。

歷經當時布袋戲名師的磨練之後，陳俊然成立「南
投新世界」，從此名聲響遍南北二路的世界派出現江
湖。1953年他以一齣自編的《江湖八大俠》扎下根基。
這齣戲又名《玉蝴蝶》，或《玉蝴蝶反奸》，主角即是
外號「玉蝴蝶」的周雲，其經歷跟歌仔戲常演的《秦世

↑南投新世界，是陳俊然所創立的布袋戲流派。　　　　　　　（陳龍廷提供）

↑陳俊然所創造的《南俠翻山虎》，也成為世界派的招牌戲。其耍酷的造型，至今看來仍
相當動人。　　　　　　　　　　　　　　　　　　　　　　（陳龍廷提供）

美反奸》的「秦世美」相似，都是一旦事業成功，便忘記糟糠之妻的忘恩負義的人。據說這是他當年最失敗落魄的時候，借住在員林劉火礜家中，遍覽群書，絞盡腦汁構思而成的戲劇創作。從戲院演出資料來看，他在1953–54年之間，經常以這齣戲為招牌夜戲，在嘉義文化戲院、臺中合作戲院一演再演，似乎有欲罷不能的趨勢。陳俊然對臺灣布袋戲最大的影響力，是他所灌錄的近百齣唱片布袋戲，包括《紅黑巾》、《韓信操兵》、《武松打虎》、《孝子復仇記》、《五龍十八俠》等，幾乎沒有一齣不是經過他的巧妙編排而變成經典。他所創造的《南俠翻山虎》，也成為世界派的招牌戲，尤其他所創作的小人物，如「福州老人」、「土俠無牙郎」等幾乎是當地布袋戲的代名詞。1960年代廣播布袋戲盛行，陳俊然布袋戲在中南部地區擁有為數相當龐大的死忠戲迷，而成為當時廣播電臺的賣座節目。

陳俊然傳徒甚多，如果連其他門派的學徒，私底下從陳俊然灌錄的唱片學會「開口」的例子來看，更是不計其數。他的門徒較出名的約有二十餘位，包括茆明福、陳山林、藍朝陽、張俊郎、洪國楨、「目鏡--ê」張益昌等。其中，外號「黑人」陳山林，他的口白非常鮮活逗趣。1970年代，陳山林在南臺灣的鳳山，及屏東的民立廣播電臺表演《南俠風雲》，其風靡的程度，據說高雄、屏東一帶的計程車司機每到布袋戲播出時間，

就乾脆休息不做生意。陳山林著名的作品，包括《南俠翻山虎》、《紅黑巾》、《五龍十八俠》、《江湖八大俠》等。

世界派第三代的門徒，以「斗六黑鷹」柳國明最爲重要，他所灌錄的專業布袋戲錄音帶不下二、三十齣，包括《萬花樓》、《五虎平西》、《五虎平南》、《三國演義》、《天寶圖》、《月唐演義》、《羅通掃北》、《仁貴征東》、《紅黑巾》、《南俠風雲》。柳國明擅長「大花戲」，他的五音分明清晰，刻畫木偶舞臺上的角色性格，無不入木三分。他的代表作《萬花樓》中的龍圖閣大學士包公辦案的勇猛威嚴，及武將莽夫焦廷貴的粗線條個性，「鳥屎面」劉慶的詼諧灑脫，令人印象相當深刻。

世界派的承傳，應歸功於始祖陳俊然對於臺語語言教育的重視，據說他曾聘請私塾「漢學先」傳授文言音，爲門徒的口白創造奠定基礎。世界派的表演風格，偏好小人物的刻畫與想像，屬於民間底層社會開玩笑的「孽話」比較多，一般臺灣布袋戲界稱之爲「山內底氣」。

## 新莊小西園

小西園的創團者許天扶（1893-1955），人稱「拗訥（aù-tuh）師」。據老布袋戲藝人黃海岱解釋：「aù-tuh師」的由來，其平日表情嚴肅aù-tuh-tuh之故，熟識的朋友就以此綽號稱呼他。

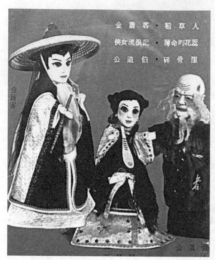

↑1970年代黃俊雄電視布袋戲引發一陣熱潮，許王應邀在中視演出《金簫客》，塑造出膾炙人口的角色，如「雲山秀士」、「七殺浪人」等。　　　　　（陳龍廷提供）

↑小西園是日治時代新莊布袋戲的後起之秀，繼承許天扶衣缽的，最重要是次子許王。　　（陳龍廷提供）

　　許天扶十五歲時，在大稻埕拜師「楚陽臺」許金水。許金水即是艋舺南管布袋戲老師傅陳婆的得意弟子。三年後出師，受聘擔任新莊「錦上花樓」主演。許天扶曾加入新莊北管子弟館「西園軒」，學習唱老公末的戲曲腳色。1913年，他買下板橋「四時春」的戲籠，正式成立「小西園」（吳明德，2004：149-150）。

　　小西園是日治時代新莊布袋戲的後起之秀，繼承許天扶衣缽的是長子許欽的「新西園」，及次子許王。許王早年擔任父親的助手，後來實際擔任劇團的主演，除了在臺北布袋戲戲園中曾經刮起一陣旋風，在外臺演出曾經

廣受熱情觀眾組織「椅子會」來捧場。1964年許王曾與鈴鈴唱片公司合作，將他許多廣受歡迎的戲齣，包括《金刀俠》、《三國因》、《西漢演義》等，灌錄布袋戲唱片。1970年代黃俊雄電視布袋戲引發一陣熱潮，許王應邀在中視演出《金蕭客》，塑造出膾炙人口的角色，如「雲山秀士」、「七殺浪人」等。1980年之後，許王成為臺灣文化界閃亮的寵兒，經常出國表演。早年許王曾經聘請過「片先」、「沙聲仔」、「連堂先」、吳天來、陳明華等人排戲（吳明德，2004：156），而他自己的排戲能力，也因集各家之長，而磨練出來。許王也曾經幫其他劇團排過戲，據聞鄭一雄就曾經請他排過《武林三奇》等戲齣。

　　許王的口白較多文言文，念白幾乎遵照傳統章回小說的語法，例如許王沿襲自父親的南管籠底戲《二才子》，書生韋佩埋怨，他相當自然地唸出「為人女婿」，語法比較文言，而不是白話的「做人ê子婿」。以文謅謅的臺詞塑造書生的談吐口吻，是可以了解的，但是運用「女婿」一詞，而非生活中語彙「子婿」（kíaⁿ-sài），與一般人的語言接受度距離更遠。許王的念白有濃厚的泉州腔，例如「女婿」一詞，《臺日大辭典》所記錄的一般語音是lú-sài，而許王卻唸成有一點捲舌的lṳ²-sè。

　　依照早期的傳教士杜嘉德的研究，他發現漳泉音轉換，有將u唸成ṳ的現象。同樣的例子，「詩書傳家讀古

書」的「書」，或「出仕帝王家」的「仕」，許王都會唸成sü。

　　許王在變調方面也有特殊的習慣，如「平生慣練一對雙銀鐧」，不但「銀」唸gûn，而不是gîn。在詞彙的變調上，「銀鐧」的「銀」，或「賢弟」的「賢」，這些原本第5聲的變調，許王變為第3聲，而非第7聲。1960年代鈴鈴唱片公司出版許王灌錄的布袋戲唱片，包括《金刀俠》、《三國因》等。許王口白的特色，相當不同於中南部漳泉音混雜的優勢音，或許因為如此，小西園的「戲路」比較侷限在北臺灣，大抵新竹到基隆之間的戲園，都看得到小西園的蹤跡。

## 大稻埕亦宛然

　　大稻埕亦宛然的創始者李天祿（1910-1998）。

　　他是1980年代臺灣回歸傳統時代的傳奇人物，隨著媒體報導及口述傳記《戲夢人生》的出版發行而家喻戶曉。由臺灣布袋戲的發展歷史來看，布袋戲回歸傳統的潮流，或許可以將之視為重新尋找生命力源頭的一種時代潮流。

　　臺灣布袋戲的整體演出環境開始漸入窘境，肇因於1974年黃俊雄布袋戲被禁止在臺視播出，連帶地也影響到布袋戲在戲園生存的空間（陳龍廷，1999b）。許多臺灣布

↑李天祿當年在戲園中演出的形式風格，並非我們今天所知的「古典布袋戲」的舞臺，而是相當注重布景的鏡框式舞臺，甚至強調「滿臺真雨水景、滿臺的真火景；特色機關變景、三十六丈走景；五彩劍光飛行、千變萬化奇景」。 　　　　　　（陳龍廷提供）

袋戲界著名的藝人逐漸淡出舞臺，或轉行經商，原本全臺灣各地都有專門演布袋戲的戲園，這時開始衰減，於是布袋戲劇團演出的機會就剩下為慶祝神明生日，或為謝神而演出的「民戲」，即俗稱的「野臺戲」。面對這個困境，包括李天祿在內的許多布袋戲師傅都已經是半退休狀態了。1977年農曆正月十五，李天祿在臺北溪洲底社子附近的土地公廟演出，散戲時，李天祿正式宣布退出戲劇界，解散亦宛然，從此，所有的戲棚、尪仔全部封箱（李天祿，1991：184）。但在1978年，李天祿應邀到法國巴黎參觀訪問，而他法國的徒弟班任旅也成立了「小宛然」，經過媒體的爭相報導，形成了1980年代以

來要求布袋戲表演回歸「傳統」的呼聲。因政府的重視，李天祿相關文物的保存最多，也最廣泛。

李天祿的學藝過程相當奇特。從布袋戲師承來看，南管布袋戲的開臺祖陳婆，陳婆傳許金水，許金水也就是許天扶，以及李天祿的父親許夢冬的師傅。李天祿的南管布袋戲應該是繼承自父親許夢冬（沈平山，1986：436）。

李天祿實際的作品相當多樣，應歸功於他年輕時參加過平劇的票戲（李天祿，1991：117），後來不僅吸收平劇的後場音樂，也吸收不少平劇的戲齣。根據民間曲館子弟的戲曲分類名稱，一般將「平劇」稱呼「外江仔戲」，而布袋戲後場以平劇為主的演出，也就被稱為「外江--ê」。這種以平劇為後場的布袋戲，可以說是北臺灣布袋戲的一種流行，很難說是哪一位布袋戲演師的創舉。此外，他也是第一個聘請排戲先生吳天來創造「金剛戲齣」，如《四傑傳》、《風刀琴劍鈴》的布袋戲主演。不過，目前這些「金剛戲齣」，都只剩下相當簡略的題綱而已。

李天祿演出的影音資料，目前所知最古老的應該是1950年代鈴鈴唱片出版他所灌錄的布袋戲唱片《唐朝儀》、《珍珠寶塔記》等，但目前幾乎很難找到。不過1988年「臺灣地區傀儡戲、布袋戲、皮影戲綜合蒐集整理計畫」，也曾經錄製一些戲齣，如《劈山救母》等。

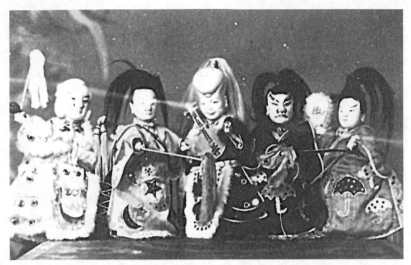

↑李天祿曾聘請排戲先生吳天來創造「金剛戲齣」，如《風刀琴劍鈴》。這個戲齣，李天祿的戲班只剩下名詞，卻在新興閣的戲班留下珍貴的留影。　　　（鍾任壁提供）

　　從表演語言來看，李天祿的口語比較多泉州音。最明顯的是將u唸成ü的現象，如「去」唸成khü³，而不是khì；而「追迫來緊」的「緊」，唸成kün²，而非kín。此外，李天祿習慣的用詞與讀法，有些特殊。如《劈山救母》一齣戲的臺詞「喚我囝秋香近前」的「囝」唸成káⁿ，而不是kiáⁿ。僕人不是稱呼主人爲「頭家」，而是「老相公」（lâu-siuⁿ-kang）。李天祿變調的習慣與許王相同，都是將第5聲的變調，變爲第3聲。李天祿的掌中技藝相當精湛，但很多中南部觀衆，因聽不懂他特殊的口音而望之卻步。我的朋友有來自雲林臺西的海口人，後來在中央研究院當研究員，他曾經滿懷希望前去欣

賞，但看過後也感到很挫折。不過，這也意味著布袋戲
的欣賞，不能只停留在表演給外國看的雜耍熱鬧而已，
對於口語表演的特殊習慣，還必須作更多的研究與介
紹。

# 第七章

## 木偶劇場的可能性

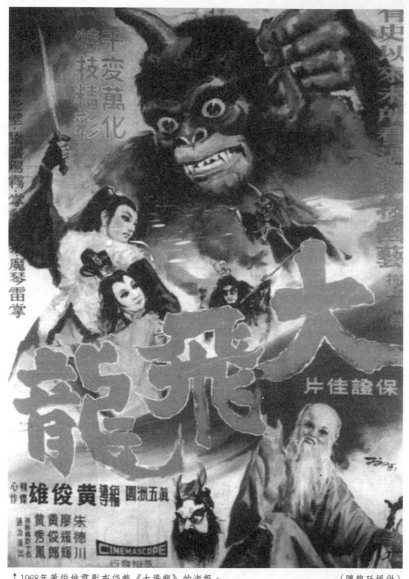

↑1968年黃俊雄電影布袋戲《大飛龍》的海報。　　　　　　　　（陳龍廷提供）

　　布袋戲作爲一種表演藝術呈現的方式，可說是相當多樣的，尤其是文化創意產業（creative industry）的觀點，更爲我們提供不同的視野。

　　文化創意產業的概念，完全改變過去的生產製造概念。「文化工業」指大量複製的均一化、庸俗化、流行品味、提供大量消費的產品，並且是對生態具有掠奪性的生產理念；「文化創意產業」著重創意和個性，產品必須具有地方傳統或工匠的特殊性和獨創性，並且強調產品的生活性和精神價值，整個產業鏈可以沒有任何實體，例如：知識，既可以是資本、原料，更可以是產品。同時，文化和創意產業也可以提高傳統產業的價值。英國文化媒體體育部官員，及創意產業任務小組負責人麥克・希尼（Michael Seeney）撰寫有關英國文化創意產業發展現況，認定「創意產業起源於個體創意、技巧，及才能產業，這項產業有潛力累積財富並藉智慧財產權的產生和利用創造工作機會。」（羅頌恩，2004）

　　布袋戲表演的場合，除了傳統劇場，木偶表演與觀衆直接面對面的空間之外，也結合日新月異的科技，包括廣播、電視、電影等媒體，表演藝術是經過錄製的過程及傳播管道，間接地與觀衆接觸。從歷史角度來看，除劇場出現過的布袋戲表演，還包括與媒體的結合的藝術表現方式，如錄音布袋戲、廣播布袋戲、電影布袋戲、電視布袋戲等。

## 錄音布袋戲

　　臺灣最早出現錄音布袋戲表演，可能是1963年3月2日在臺北國泰戲院首演的「世界大木偶歌舞特藝團」。黃俊雄承認是因當年欣賞日本東寶歌舞劇團的表演，而激發他創立「世界大木偶歌舞特藝團」的壯志。

　　日本東寶歌舞劇團在1961年11月29日於臺北遠東戲院上演，共演出五十四天。該團的主要演員有重山規子、上條美佐保、藤井輝子、馬場起邦等及五十餘人參加演出，而節目分為兩大部分：日本的四季，及世界的舞蹈，共有三十二個節目，十七堂布景。有春情洋溢的拉丁舞，也有千直子、山川智子與松岡圭子「三人合唱團」唱的〈望春風〉，及重山規子的〈中華民國頌〉、藤井輝子的〈綠島小夜曲〉與上條美佐保的〈中國之音〉；短劇方面則有《宮本武藏》、《蝴蝶夫人》的節目。絢爛的燈光、繁麗的布景，豪華的舞臺，給黃俊雄帶來新的靈感。他再度投下四十萬的鉅資添置最現代化的燈光、音響和布景，並新編二十四幕短劇。

　　少年的黃俊雄，對布袋戲擁有強烈的革命熱情，他作了相當大膽的嚐試，把木偶戲改為「三尺三寸」，而且「手臂、手掌都能夠轉動、持刀舞劍、走路、舞蹈，尤其是眼睛開合自如，嘴巴微張，喜怒哀樂，唯妙唯

肖」，並由「機械操縱」的木偶(秋粹，1968)，有的媒體甚
至將這些木偶重量誤寫爲「五公斤」，參考另一筆比較
接近當年的報導卻說是「三公斤」。按一臺斤相當六百
公克，也就是三公斤，據此推斷，應該是「五臺斤」比
較接近眞實。他的改革方法，將木偶全身擴大高達一公
尺，重約五臺斤，臂、掌、眼珠悉由電器或機動操縱，
活潑靈動，故對於持刀舞劍，武行打鬥，活躍如生，臺
步亦與舊型布袋戲截然不同（陳世慶，1964）。記者觀後的
報導如下（郎玉衡，1963）：

> 這些舞臺上的木偶，手腳很靈活。唐明皇上場以
> 前，文武百官一登場，各人的服裝及臺步，看起來有國
> 劇的味道，有板有眼，一點也不疏忽。從楊國忠到安祿
> 山，眼球的轉動，手腳的姿態，使這些木偶活生生的出
> 現在舞臺上。貴妃上場唱了曲〈春宮怨〉，宮女的「宮
> 燈舞」，與貴妃的嘴唇啓動，都配合得極佳 。

單就這些巨大木偶的操作表演，似乎是很成功的。
而這些大木偶「除了頭部用木製作外，其餘軀體和四
肢，都是用塑膠製造，因爲用塑膠製造，每個木偶重
量就比較輕」（勁節，1963）。值得注意的是，他採用一些
有身軀的木偶，以電動的器材來表演「十六人的大腿
舞」、「舞碟特技」、「獨輪車」等技術表演，十六木
偶的大腿舞，每四人一組，很容易就知道這是四個木偶

一組，在一個機器下操縱的，所以動作一致。六個大木偶演出耍碟子的絕技很叫座，這個碟子底面中心，有一圓孔，正好可以裝上一根細水管，水管稍微一動，碟子也跟著轉動了。四個木偶騎獨輪車的表演，是在電動器材下所耍的。

↑臺灣著名的布袋戲班在1960-70年代幾乎都留下錄音資料，
如黃俊雄灌錄的《六合魂斷雷音谷》。　　　（陳龍廷提供）

　　這些歌舞特技雜耍雖說是受到「日本東寶歌舞劇團」的影響，但對布袋戲表演本身卻是一種創舉，可惜這些成果因乏人鼓舞而消失，倒是筆者在李天祿先生八十壽慶的場合，看到李老師的得意門生班任旅、陸珮玉的「小宛然木偶劇團」演出《阿拉丁神燈》，亦有很叫座的歌舞特技雜耍的機械裝置，如「噴泉」、「共舞」等，是否這也是「禮失求諸野」(陳龍廷，1992)？

　　「世界大木偶歌舞特藝團」的「西洋舞蹈」、「東洋舞傘」，及《宮本武藏》的鬥劍，也可能是得自日本東寶歌舞劇團的靈感。而舞臺技術的處理也頗成功，木偶戲布景與燈光的變化手法新穎，風沙滿天，樹枝搖晃、昏天暗地、雷聲不停，都表現得很好。整個舞臺裝置包括十一公尺巨型的電動布景，及十四公尺高，四十公尺寬的木偶舞臺(中央日報，1963.3.1)，而且布景是立體的，在宮廷之中，庭院甫道，靠牆玉階，分得很清楚(勁節，1963)。

　　特別值得一提的是錄音帶配音的技術問題。這齣戲演出的臺詞和音樂，都是事先以立體錄音帶錄音，表演時，由團員操縱木偶表情以配合錄音播放，木偶表演時的表情和臺詞、音樂的搭配，必須訓練有素，才能結合為整體的表演。由於主演口白與音樂可以與操縱表演分工，且可以配合得「毫釐不差」，因而當年的黃俊雄還意氣風發地表示：出國是可以的，不過如到日本，或

到泰國，最好是臺詞能夠以日本話，或泰國話，先錄
音好，然後操縱木偶動作表情以配合，並不困難（勁節，
1963）。不過這樣的雄心壯志，似乎等到2006年的霹靂
布袋戲，才真正著手實踐，並進軍美國有線電視。雖然
後來黃俊雄並沒有到過日本，或泰國公演，但這樣的技
術成功，卻為他日後稱霸電視臺的階段，帶來相當優勢
的條件。

　　「世界大木偶歌舞特藝團」的配樂採取中西音樂混
用，如唐明皇在莊重的國樂聲旋律中登場；貴妃上場唱
了曲〈春宮怨〉；十六木偶的大腿舞，配的樂是〈Spring
Tango〉、四個木偶獨輪車的表演時，搭配〈Too much
Teguila〉；《宮本武藏》鬥劍時，搭配日本音樂〈森林
的獅子〉，這些音樂使用方式，確實是新穎而大膽，記
者除稱讚木偶演出技巧，的確比以前高明，卻也批評
說：太牽強於技巧的表現，以致劇情呈現一片雜亂。唐
明皇那個朝代的人，怎麼會在西洋音樂下跳舞？又怎能
觀賞大腿舞、獨輪車的表演？最不合理的是扮成日本人
的木偶，變成了孫悟空。因此我們只能說這是一場「木
偶奇遇記」，而不能稱為「唐明皇」（郎玉衡，1963）。

　　這些相當突破的創舉，曾在臺灣各地戲園巡迴一
週，似乎並沒有獲得肯定的掌聲。1963年7月於嘉義戲
院演出後，黃俊雄也提出了這樣的自我批評說：該團以
前所注重的是表演技術，今後將注重劇情方面，使其有

吸引觀眾的效力（勁節，1963）。黃俊雄在「世界大木偶歌舞特藝團」的嚐試中，所獲得的經驗，不只是三尺三寸大木偶的表演，還包括機械操縱木偶的技術、大手筆的電動布景、錄音帶配音的技巧，及中西合璧音樂的使用。

　　據說該團大型木偶的製作費，每具約需三千元不等，此次表演共有八十餘具木偶，連帶一切工具費用，總共支出計達三十餘萬元之鉅（陳世慶，1964）。雖然這劇團在全省巡迴演出一圈，但才只是收支平衡而已，於是就收起來，但是這些嚐試改革的經驗還是越累積越成熟，沒有白費。

　　從順應工業社會分工合作的精神來看，布袋戲發展到這樣的地步，應可肯定是一種成就。黃海岱的年代必須要自己講口白、唱曲、現場操縱木偶、指揮後場樂師，而黃俊雄則採取分工，將各部門交付專業人才負責，他自己只負責在錄音室配音，並將各部門的成果整合起來，這也是黃俊雄可以適應電視媒體的重要因素。分工過細，卻也可能是產生疏離與僵化的開始。從布袋戲表演體系的觀念，或許更容易看清楚疏離與僵化的問題。布袋戲表演體系中，有三項要素是緊密關連的：

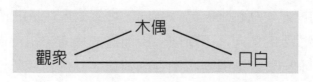

　　錄音技術與木偶表演的精密搭配，其實也正是強化了「口白／木偶」的單向關係。從優點來看，若口白講得很完美，戲偶搭配又天衣無縫，可說是維持完美的演出。從缺點看，單向關係較缺乏靈活生命力，除了已設定好的表演內容，無法將不同地方，不同觀眾的反應，回饋給這套已設定的單向關係，於是「口白／木偶」與觀眾之間的關係已逐漸產生裂縫或距離。而操縱木偶的演員變成被口白錄音控制的對象，久之，表演木偶的動作也易成為一成不變的固定模式，難以再將自己的情感或心情投注到木偶身上，如此疏離的心理變化似已不可避免。「親自登臺演出」的情形，主要是為了與「錄音帶指導演出」有所區別才產生的。為了讓觀眾確定主演者有親自參與，就將原本躲在幕後工作的主演者，搬到觀眾面前，也就是把「口白／木偶」之間的精密搭配的情形，直接呈現在觀眾面前。這種特殊的表演形式，主演者已成為欣賞的對象，而不是木偶本身，也就是意味著觀眾不只是單純在欣賞布袋戲，同時也注意主演者如何與舞臺上的木偶作精密搭配。觀眾變成與表演的幻覺世界分裂的獨立個體，一方面他像是站在極遠處，好奇地看到原來造成他心中幻覺，是如何被這套精密搭配的模式建立起來。另一方面，觀眾對劇中人物的幻覺與情感投入的傾向，不斷被干擾而造成焦慮，彷彿他自己是被一個幻覺製造機器所嘲弄的對象。基於自我防衛的心

理，觀衆很可能不再那麼便宜地將感情投注到木偶身上，也不再關心劇中人物的死活，最後可能使他們冷酷且失望地走出劇場，因爲這裡若找不到可以牽動他們心田深處某些夢幻的東西，他們就走出戲院尋找其它的替代品。

　　錄音布袋戲所呈現的是1980年代以來，臺灣外臺布袋戲的眞實面貌。因爲戲金酬勞低廉的削價競爭，劇團爲節省成本，借其他主演的錄音帶來進行表演。雖然木偶的表演者不一定有相當的專業水準，但是灌錄錄音帶的主演卻都是專業劇團訓練出身，口白技巧非常純熟。灌錄過錄音布袋戲的知名藝人，包括陳俊然《西漢演義》、柳國明《萬花樓》、《薛仁貴征東》、《羅通掃北》、《七俠五義》、《三國演義》、《鄭成功打臺灣》、《紅黑巾》、《白蓮劍》、《觀音佛祖傳》、《玄天上帝》、廖昆章《武童劍俠》、江黑番《孫龐演義》、《雙孝子復仇記》、張益昌《楚漢演義》、蕭添鎭《俠義英雄傳》、《狗母記》等。布袋戲表演體系的關係，在此已日漸鬆動、疏離。

　　藝術的本質，並非機械式的複製。機械的輔助，雖在某一階段可提高藝術的表現力，但機械本身終究不是藝術，也不能代替藝術。錄音技術與精密搭配的貢獻也正是如此，它可能提供布袋戲成功的契機，大大地拓展了布袋戲表演的表現力，但若未節制其適用範圍，因而布袋戲的生命力日益流失。甚至到後來，觀衆對表演內

容時有不滿的情形，而表演者卻無法在戲劇表演的當下及時反應，觀眾的流失似乎成為不可避免的趨勢。「口白／木偶」的關係完全分離，已經錄製好的「口白」與「觀眾」無法產生互動關係，於是布袋戲現場表演的衰退似乎也成了不可挽回的趨勢。1970年代末期臺灣布袋戲界所掀起的復古風潮，從這個角度來看，其實是為了重新找回布袋戲的生命力，即布袋戲表演體系中「口白／木偶」的關係。不過「觀眾」的權益與表演之間的互動關係，可能是過於被忽略的一環，這恐怕也是布袋戲表演至今還無法走回劇場的內在因素。從另一個角度看，這些精湛口頭表演的布袋戲錄音，對現代逐漸失去母語教育的今天，其實卻保存相當多精彩的表演文本，他們所保存與展現的豐富語言還有待我們認真去對待。

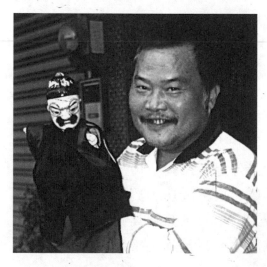

←錄音布袋戲是1980年代以來臺灣外臺布袋戲的真實面貌，灌錄錄音帶的主演卻都是專業劇團訓練出身，口白技巧非常純熟。柳國明以《萬花樓》等戲齣享有盛名。
（陳龍廷攝影）

## 廣播布袋戲

　　1960年代金剛戲大行其道的時代，在臺灣民間相當普遍的大眾傳播媒介廣播公司也爭相延聘布袋戲藝人演出。廣播布袋戲，可說是以聲音取勝的表演藝術，聽眾單憑聲音來想像舞臺上的表演。

　　最早把布袋戲與傳播媒體結合的，可能是寶五洲掌中劇團的鄭一雄，結果造成臺南地區民眾普遍都不午休而只聽收音機的奇蹟，陸續有陳山林、沈明正、曾志鵬、鄭能波、王泰郎等。廣播布袋戲的戲齣包括：陳俊然《十八路反王》、《封神榜》、《水滸傳》，鄭一雄《月唐演義》、《玄女俠》、《武林三奇》、《南北風雲仇》、黃秋藤《怪俠紅黑巾》、陳山林《南俠風雲》等。至今筆者在臺南搭計程車時，有時還遇到司機按時收聽鄭一雄的廣播布袋戲《武林三奇》，對於只能以聽廣播為生活娛樂的職業，布袋戲節目提供他們生活的另類選擇。

　　1969年小西園許王也曾經演過廣播布袋戲。當時在廣播界小有名氣的王子龍，聘請許王在華聲廣播電臺演布袋戲。廣播布袋戲的表演，都是先在社子廖麗華的錄音室錄好，再交給廣播電臺播放。不過維持期間約半年，王子龍就介紹許王進「中視」，演《金蕭客》，演出方式也是先錄好所有的口白與後場音樂，再到攝影棚

請尪仔與錄影。

廣播布袋戲的存在，意味著掌中班主演完全瞭解自身口白的優點，他們在戲園藉著聲音指揮操偶師傅的戲劇演出，他們也可以將這種口頭語言表演的特色，在無線的廣播世界中盡情發揮，透過聲音的磁性與魅力，吸引聽眾奔馳在無限的想像世界。從某種角度來看，廣播布袋戲與講古相當類似，從學藝的背景來看，他們確實有其密切的關連。著名的電台講古先生「吳樂天」，曾拜師臺南新營的掌中班。身為高雄廣播工會理事長的講古先生廖一正，十六歲時曾拜小飛鳳掌中班李來祥學藝，1970年代他所講的《火燒少林寺》曾在南臺灣風靡一時。

## 電影布袋戲

有時生活在臺灣是一種很奇怪的存在方式，彷彿過去所有的歷史年代都與自己無關。

在遺忘歷史的情況之下，2000年發行的《聖石傳說》被媒體推崇為「臺灣第一部布袋戲電影」。據說電影從籌備、拍攝到殺青，長達三年的製作過程，製作經費高達三億，對於電影的剪接分鏡、動畫特效、杜比音效等技巧非常講究，曾經掀起一陣熱潮，也因而吸引許多年輕學子以此為研究論文題材。

事實上，第一部臺灣的布袋戲電影早在1958年就已

經誕生。《西遊記》是臺灣第一部布袋戲電影，這部號稱「東南亞第一部木偶卡通臺語巨片」的電影，由黃俊雄領銜「眞五洲園」演出，張伯源負責舞臺設計，而陳寶山擔任攝影。

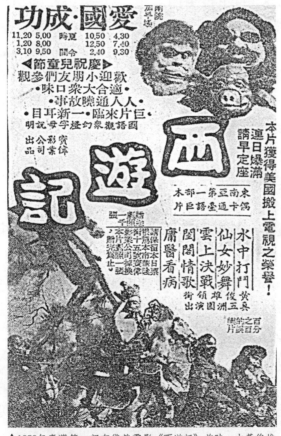

↑1958年臺灣第一部布袋戲電影《西遊記》首映，由黃俊雄領銜「真五洲園」演出，張伯源負責舞臺設計，陳寶山擔任攝影。
（陳龍廷提供）

　　《西遊記》演出情形的相關報導並不多，有的記者因而感懷起大陸的木偶戲（張瘦碧，1958），或誤以為是「宜春園」演出的布袋戲（高升，1958）。當時臺灣的媒體對這樣的創舉，僅有一、兩篇介紹及採訪而已。新聞記者與當時民間的隔閡陌生，卻也是黃俊雄漸為世人所熟知的開始。這部片子的導演楊培提到：無論是活動木偶的影製，布景舞臺的設置，劇本的製作，木偶演出技術的改良等，他們無不花了相當的心血（聯合報，1958.4.2）。電影布袋戲一開始，已朝「活動的木偶」等演出技術的改良發展，主要是為了適應電影媒體。如《西遊記》中的孫悟空與豬八戒，刻劃都算講究，尤其強調孫悟空的一雙眼，並加裝活動裝置，顯出了它的活潑（老沙，1958）。

　　黃俊雄開始嚐試將布袋戲偶加大，可能是來自電影布袋戲的實際經驗累積。「他在五年前，開始計劃把小木偶改為大木偶，並得年輕的團員陳雄賓、郭阿賜、黃添煌支持，協助他研究改良。」（勁節，1963）及「十二年前」，他將布袋戲原來的八寸長人形改為一尺四寸，在演出時配上音響效果中西合璧的音樂錄音帶（陳長華，1970），這兩則報導都將改革的年代指向1958年，即黃俊雄參與電影布袋戲《西遊記》的那一年，很可能是因為拍電影的經驗，而促使他進一步把木偶加大。黃俊雄認為一尺八的木偶在電視拍起來剛好，能使特寫鏡頭發

揮功能，若用小木偶在鏡頭前拍則不行。由此可知木偶
加長，是爲了鏡頭拍攝的需要。但這部史上最早的電影
布袋戲《西遊記》，黃俊雄用的很可能是一尺四寸的木
偶，而不是他後來在電視中使用的一尺八寸木偶，或
「今日世界」演內臺戲時所使用的一尺二寸的木偶。

　　這部片子是由三方面的努力所結合的成果，除黃俊
雄領銜「眞五洲園」演出，尚有張伯源的舞臺設計，與
陳寶山的攝影。這部電影的布景，採取實景化，使木偶
人物能似人的活動於景界上，非只用襯景那樣簡單。攝
影技巧的運用，與聲、樂的配合，使其效果更佳於木
偶小舞臺的演出。如果能在布景上再詳加設計，加大加
深，則鏡頭更有用武之地。在動作方面，盡量運用攝影
機，因而產生更佳的卡通效果。這部號稱「東南亞第一
部木偶卡通臺語巨片」的電影，雖然草創的畫面處理有
時不甚理想，卻也是後來黃俊雄的電視演出時，不斷需
要加以克服的技術問題。影評人頗稱讚「仙女妙舞」與
「閨閣情歌」（老沙，1958），前者是場面處理的問題，
後者則是音樂與畫面配合的情景，但不知道在此片中是
使用什麼樣的音樂，也許是「中西合璧的音樂」，而且
還是運用錄音帶的技術。至於「庸醫看病」可能是逗笑
的片段，尤其是五洲派布袋戲表演之特長。另外「水中
打鬥」及「雲上決戰」該只是在戲偶的對打中，加上雲
景與水景的效果。

　　《西遊記》在布袋戲的表演史上深具意義，因為這是首次布袋戲與攝影鏡頭的媒體結合嘗試，而且首度採用「中西合璧」的音樂，並且以錄音帶先錄好口白，再以木偶操縱者來配合，並將「八寸」長的木偶，改為「一尺四寸」，主要為了配合電影攝影機，而且還採用「國語幻燈字幕」。

　　黃俊雄的第二部電影布袋戲《大飛龍》，在1968年元旦在臺北大光明、大觀與建國三家戲院演出，首演三天就下片了。這部片子由永裕公司出品，黃俊雄編導。各大報刊登的廣告很少，除了《聯合報》有刊出演出者的名字，其它各報僅草率登錄，《臺灣日報》還把主演者誤寫為「黃陵雄」。同年的報紙，似乎只有一篇文章提到：去年臺語片有一部《大飛龍》電影，是用木偶製作，搬上銀幕。不管其成績好壞如何，其創作苦心與嘗試精神是可佩的。其獨運匠心，是一好表現。藝術貴在創新，謹此替他加油（林世榮，1968）。可見此片在當時賣座成績並不理想，似乎難敵過當年熱賣的武俠片風潮，如《龍門客棧》、《獨臂刀》。

　　這部電影的資料很少，而廣告詞「魔琴雷掌」，倒可給我們一些暗示。在黃俊雄電視布袋戲，尤其《雲州大儒俠》中有「神琴魔醫怪老子」；《六合三俠傳》有「賣唱生」，他們在劇中的角色都是背著一把琴，可見把「琴」當成神秘武器的作法由來已久。

# 電視布袋戲

　　布袋戲在歷史發展過程當中，具備了相當強勁的生命力。即使在面臨各式各樣艱難的生存競手，它都可主動選擇符合土地、民眾胃口的品味，與臺灣民眾一同歡笑、一同淚灑，而這些庶民的共同記憶，恐怕才是眞正支撐起他們選擇布袋戲作爲臺灣意象的主要原因。

## 媒體與媒體之間的辯證

　　許多人可能忘記，布袋戲劇場本身就是一種媒體。他們藉由神明祭典，或臺灣各地的戲園，直接以劇場的形式將表演的內涵傳達給觀眾。而電視則是另一種媒體，藉由鏡頭的錄影，與聲音的錄製，以及剪接重組，間接地將攝影棚裡的訊息傳達給觀眾。兩者的差別，簡單地說，就是電視所呈現在觀眾面前的聲音與影像，是經過攝影機與錄音器材篩選過的。換句話說，如果不被拍入攝影鏡頭的現場，是不會被觀眾所察覺的。相對的，劇場經驗的呈現顯得較直接，所有在舞臺上的表演，都暴露在觀眾自由觀賞的範圍，而一旦發生失誤，不能以重拍的方式加以掩飾。

　　電視布袋戲本身，其實是媒體與媒體之間的重疊與

辯證關係。

　　一般人提起電視布袋戲，腦海中馬上出現的聯想就是黃俊雄，及他的兒子們黃文擇、黃強華、黃文耀等。這些對於電視布袋戲的刻板印象，也意味著這幾位藝人最了解電視與布袋戲媒體之間的辯證關係，而且巧妙地經由彼此媒體的互動，借助彼此的優點，從而開闢出一個新的奇幻世界，產生新的表演藝術的意義。

## 布袋戲與電視機的第一次接觸

　　其實最早將布袋戲引進電視的，卻是早在黃俊雄之前八、九年的李天祿。早在臺灣電視公司成立前的試播，李天祿就應邀在新公園內演出《復楚宮》，1962年臺灣電視公司正式成立，他開始表演起電視布袋戲《三國志》。當時李天祿在電視臺演出的情形，與他平日在戲園表演或外臺演出一樣，也有後場，不同的只是演出一個小時後就休息，下禮拜再繼續。如1962年12月20日，晚上九點零五分到十點零五分演出的《劉備奔漢江》。一開場，劉備即唱：

　　　　（散板）心中只把奸賊恨，惱恨曹操大不仁，將身且把寶帳坐，孫乾回來問端詳。（白）孤家劉備字玄德，自從古城外遊玩。二弟喜得義子關平，孤家既得趙雲周倉歸投。臥牛山下封趙雲，來！宣趙雲進見。

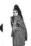

布　袋　戲

三國志(六)收關平

五十一年十二月十三日(星期四) 21:15 - 22:鴻

布袋戲
葉明龍製作

三　國　志(六)
收關平
亦宛然劇團　蜜

公　堂。

列備　上

　列，大事過了这知驚，幸喜並奔到古城。

　(白) 孤家列備字玄德 自從河北到古城兄弟相會
　　夫婦圓圓該二弟之功也未知何日扶漢室奥
　　乃孤之本望。

關　上

關。(板) 自從過五關斬三將兄弟相會在古城
　將身未在寶帳上，大哥短嘆為那般。
　(白) 請見大哥

列。(白) 賢弟免礼賜坐

↑1962年臺灣第一部電視布袋戲，葉明龍製作，亦宛然演出《三國志》刻鋼版油印的劇本。
（陳龍廷提供）

　　李天祿進入電視臺後的演出，依舊採取他最擅長的京劇聲腔，以散板、倒板等唱功為主的表演。對劇團的表演而言，電視媒體充其量只是「記錄」他們演出的工具。這時期的電視布袋戲，以葉明龍製作的節目為主，名稱原為「兒童布袋戲」，後改為「兒童木偶戲」，到李天祿，以及林添盛的「明虛實木偶劇團」都曾參與這個節目。他們所演出的內容，現在看起來充滿濃厚的道德八股味道，如《岳飛》、《二十四孝》、《文天祥》、《季札掛劍》、《弦高退敵》、《秦穆公失馬》、《緹縈救父》、《河伯娶婦》、《月下老人》、《翡翠馬》、《屈原的故事》、《徐福的故事》、《月餅的故事》、《重九登高》、《破鏡重圓》、《望梅止渴》等。整體看來，大多是反覆學校所強調的忠孝節義之類主題。這些道德教化的表演，早已隨著時代歷史的變遷而被人們所遺忘。布袋戲與電視機的第一次接觸，對於當時布袋戲文化生態並沒有留下一點點漣漪，也沒因而產生影響。

## 史豔文掀起的布袋戲風潮

　　真正讓電視布袋戲發揮它特有魅力的，是從1970年3月2日黃俊雄的《雲州大儒俠》開始。這節目掀起的風潮，不但造成被「永遠第一屆」的立法委員批評，指責這齣戲造成「兒童逃學、農人廢耕」的惡果。甚至，許

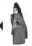

多報紙都刊載這則消息：某小學老師出作文題目〈我最崇拜的民族英雄〉，通常這類作文的目的，不外乎讓學生複習那些被黨國機器縮減過的歷史材料。標準的典範當然是寫蔣介石，或者鄭成功、文天祥、田單、少康、勾踐都可。但那條新聞卻提到，當時有學童寫的〈我最崇拜的民族英雄〉卻是「史豔文」，在戒嚴的時代可說觸犯大忌。

張大春在〈看不見的文革：臺灣民粹主義嘉年華〉，相當尖銳而直接地指出：1970年代《雲州大儒俠》所掀起的收視熱潮更是空前的。這個純屬虛構的「擬似古中國」，正是庶民文化對黨國機器在「中國論述」上「雙重的兩難」所發動的反撲，比起知識分子在1976年前後所掀起的「鄉土文學論戰」，至少要提早六年。站在國民黨政府的立場上看《雲州大儒俠》，它的確是危險的。這是日治時代結束，臺灣交還中國人統治以來的第一次，臺灣庶民以一個純屬虛構的人物在執行其「擬似古中國」的英雄任務中顛覆了中國論述。

在純屬虛構時空表演的布袋戲，反而可能是戒嚴時代臺灣人唯一可以凝聚共同時代感的地方。史豔文的受難英雄形象，多少反映了臺灣人自己沒辦法為自己的命運當家作主的悲哀，呈現出1970年代臺灣人政治上的集體潛意識（陳龍廷，1999a：176-177）。

電視布袋戲，間接造成臺灣話在傳播媒體中大為流

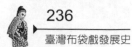

行的現象，這種牴觸整個國家機器如火如荼致力推行的
國語政策，恐怕才是導致後來將近八年的時間，布袋戲
從電視螢光幕上消失的主要原因。當年官方立場的晚報
還呼籲加強國語運動，批評當時「倒退的」語言現象，
以聲音爲媒介的大眾傳播工具起了領導作用，收音機、
電視機播送出的聲音，方言壓倒了國語。因此，該報社
論還倡議學校裡絕不許說方言，且分別訂立罰則，犯規
的須受處分。甚至立法院審議廣播法，應嚴格規定國語
節目與方言節目的比例，逐年提高國語比率，到最後將
方言節目全部淘汰。

↑《六合三俠傳》的演員大集合。　　　　　　　　（臺視文化公司提供）

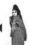

　　從史豔文造成的布袋戲風潮後，電視布袋戲才真正成爲臺灣各界矚目的焦點，陸陸續續進入電視臺表演的布袋戲團，幾乎可說是網羅戰後臺灣布袋戲史上中青輩一代的精英。從1970年至1974年之間，除了永遠看不到黃俊雄的《雲州大儒俠》完結篇與《六合三俠》之外，臺灣各家電視臺也陸陸續續出現臺北小西園許王的《金簫客》，五洲園第二團黃俊卿的《劍王子》、《忠孝書生》、《少林英雄傳》，新興閣第二團鍾任壁的《小神童李三保救世記》、進興閣廖英啓《千面遊俠》、臺南玉泉閣黃秋藤、黃順仁的《楊州十三俠》、《武王伐紂》、《無情劍》等。

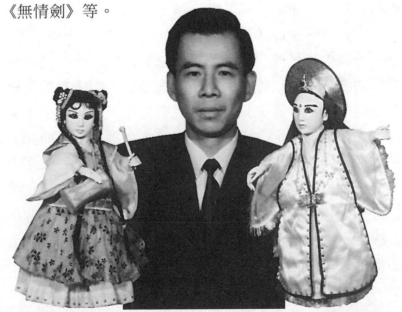

↑新興閣第二團鍾任壁在中視播出的《小神童李三保救世記》。　　（鍾任壁提供）

　　這些都是原本活躍在各戲園中的著名演師，而黃俊雄可說是其中最重要的關鍵人物。他不僅將他早年在臺灣各戲園演出的戲劇創作《六合大忍俠》，以及1963年他所創新嘗試三尺三寸大木偶表演的「世界大木偶歌舞特藝團」，甚至也融合他年輕時代拍攝布袋戲電影《西遊記》（1958）、《大飛龍》（1969）的經驗，全部都帶進新的電視媒體創作空間。他的創作特色，除了題材不受限制，劇情可以任意展布，陪襯的音樂不分古今中西，人物的造型也是以隨心塑造。電視布袋戲，帶動風靡一時的布袋戲音樂流行。巨世唱片、海山唱片所發行的黃俊雄布袋戲主題曲唱片不下數十張。

　　當時電視布袋戲都是現場播出（Live），無論是許王，或黃俊雄，他們通常都是先錄製口白之後，經過操偶師傅的排練，以管控拍出作品的品質。布袋戲與布袋戲之間的關係，從一開始對電視攝影技巧完全陌生的關係，完全固守傳統劇場型式的表演，在攝影機之前完全被動地被鏡頭記錄下來。到這個時代，有的布袋戲團的主演，不但曾有與視覺傳播媒體合作的經驗，也深知攝影鏡頭技巧的獨特性，對於配合攝影鏡頭的表演相當得心應手。由拍電影的經驗，黃俊雄似乎因而發展出袋戲戲偶與布景的整體搭配觀念。他認為木偶本身變化太少，沒有表情又沒有動作，所以非得要有好的道具，美的布景來襯托不可。因此空中的雲景，海中的水景等，

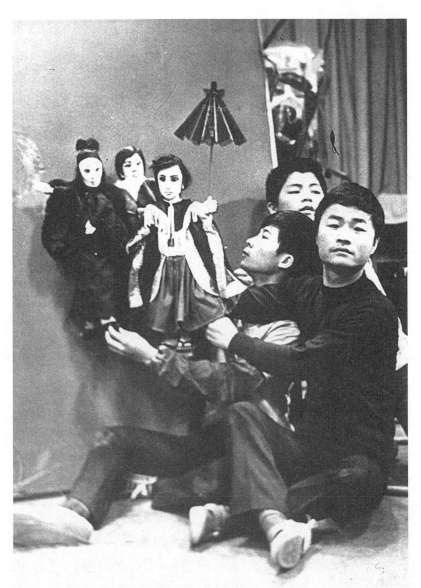

↑電視布袋戲《六合三俠傳》的後場操偶師傅，面向鏡頭者為洪連生。（臺視文化公司提供）

完全以活動景爲主，製作起來極爲逼眞，甚至許多場景都是「三層式」的，最前的廣場是第一層，唐明皇所用的「龍案」、案下的石階、階上左右的大柱子等，是第二層，宏偉豪華的大殿是第三層。除了在棚內製造種種奇景外，他們甚至還出外景，以眞實風景爲背景來拍攝布袋戲，凡此種種早已遠遠脫離布袋戲劇場的形式。

## 視覺科技與戲偶結合的新創作

另一波電視布袋戲潮流，是1982年開始，由於三家電視臺之間的輪播與競爭，一檔戲大多維持一個月，而且採用「收視率」來打分數，競爭更爲激烈。這時期電視公司攝影棚的保守心態，無法滿足創作者天馬行空創作力的要求，黃俊雄父子開始在虎尾設置占地兩百八十坪的攝影棚，以五架攝影機、數千個木偶，以及三十多名工作人員來拍攝電視布袋戲。

1982年到1989年之間，除黃俊雄外，在無線電視臺出現過布袋戲，還包括洪連生的《新西遊記》、《白馬英雄傳》、《新濟公傳》、《小流星》、《風雷童子》、《封神榜》、《金孔雀》、《狂風飄雨》，劉勝平《多情流星劍》、《流星海底城》、《七巧多情劍》，以及黃文耀的《火燒紅蓮寺》、《月唐演義》、《六合傳》、《閃電誅龍》、《神州俠影》、《天罡七王》、《閃電無敵兒》、《隋唐演義》、《神

童》等。

　　1983年黃文擇開始演出《苦海女神龍》、《忠勇小金剛》。他初次接替黃文郎的缺，在中視播出布袋戲時，吃了不少苦頭。他一開始主導布袋戲幕後的口白配音，曾經歷過一集五十分鐘的口白，卻錄了將近一個星期的記錄。1990年筆者採訪黃俊雄時，他透露了當年的秘辛：

　　　　當初文擇要到中視演布袋戲時，由六個人來配口白。常常其中一個人出錯，就得重來。另一個問題就是，布袋戲口白講得好的人很少。因此整體口白錄音的效果差，才播前兩集，觀眾就已經反感了。只好換我下去錄。我先幫他錄四集，錄這四集的期間，文擇要趕快下去鍛鍊。他時常一集半小時，要錄一整天，錄到眼淚都掉下來：「阿爸，我不行了。」我激勵他：「你一定要有信心，我以前也與你一樣。你如果沒有再繼續錄，會被中視罰錢。你違約啊，契約是你的…。」人激之成志，他時常錄音錄到天亮，連錄音師都已經錄到半睡眠狀態。有時一集二十四分，要錄到十幾個小時，真可憐。他這樣硬磨也磨出來了，才半年就嚇嚇叫，什麼變聲都可以了。

　　1984年5月黃文擇推出《七彩霹靂門》，從此以後「霹靂」系列布袋戲從此誕生。當時共推出九齣，分別是《七彩霹靂門》、《霹靂震靈霄》、《霹靂神兵》、《霹靂金榜》、《霹靂眞象》、《霹靂萬象》、《霹靂天網》、《霹靂

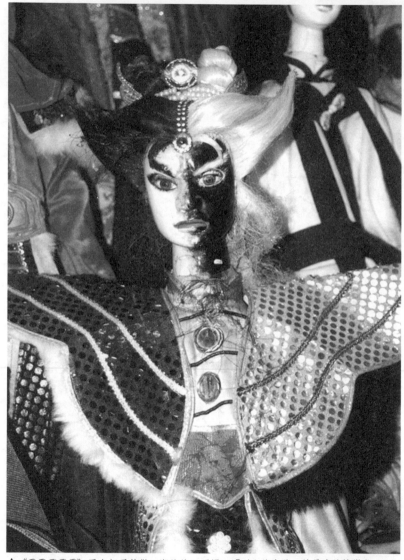

↑《霹靂震靈霄》黑白郎君笑傲江湖的的口頭禪：「別人的失敗，就是我的快樂啦」。

（陳龍廷攝影）

俠蹤》。陸陸續續跨越了三年之久，屢次被新聞局評爲「內容無稽」，甚至也曾遭受禁播而突然換檔的事件。但是他們創造的新時代英雄人物，包括「黑白郎君」、「網中人」、「荒野金刀獨眼龍」、「刀鎖金太極」等，而收視率每能突破百分之三十，即證實他們的戲劇的確抓住了這個時代的想像力。從此「霹靂」成爲一種品牌，不僅是在當時透過電視臺機制播放，創造另一個新時代觀衆群，而且開始以錄影帶出租的方式，進一步擴展他們的影響力，甚至跨足有線電視系統，自己成立霹靂衛星電視臺。

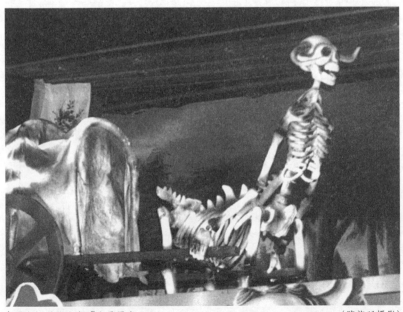

↑黑白郎君的座車「幽靈馬車」。　　　　　　　　　（陳龍廷攝影）

　　整體來看，霹靂布袋戲可以1990年作爲分水嶺，前期依然是延續黃俊雄布袋戲所突出的個人英雄，劇情大都圍繞在幾個主要英雄的個人事跡之上，例如《霹靂震靈霄》，黑白郎君練成五絕神功，從此不屬黑白兩道，他喊出那句風靡至今的口頭禪：「別人的失敗，就是我的快樂啦。」黑白郎君的五絕神功果然不凡，一出手就把正在決鬥中的史豔文和藏鏡人給踢下崖去了。當時的黑白郎君曾熱烈追求藏鏡人的妹妹白瓊，他說：「等我成爲武林皇帝，你就是王妃了。」口氣狂妄自大可見一般。《霹靂神兵》出現另一個人物：交趾邪郎網中人。《霹靂真象》中，黑白郎君首度與網中人交手，兩人在九鼎峰大戰九天九夜，到了《霹靂金光》黑白郎君與第十六代的網中人大決鬥。這些個性鮮明的人物以及充滿英雄色彩的故事，是許多霹靂布袋戲迷所熟悉的。

　　1990年之後的霹靂布袋戲，個人英雄色彩越來越不鮮明，劇情著重在許許多多組織之間的合縱或連橫的爭鬥，最讓人印象深刻的就是兩大陣營之間的鬥智。從主角的世代交替，明顯地預示了這樣的轉變：霹靂布袋戲一開始還是以史豔文做爲主角，雖然史豔文自《霹靂震靈霄》以後就很少露臉，但一直是掛名主角。一直到1990年《霹靂眼》推出時，才終於確定素還眞爲新一代的主角。史豔文的銷聲匿跡，或許代表了黃俊雄培植接班人的世代替換，因爲素還眞的出現，也從此開啓了黃

文擇的表演空間，不再令人感受到原有黃俊雄影響下的模仿味道，也由此彷彿正式宣告黃俊雄退至幕後。

　　由史艷文到素還真，所象徵的時代意義也有所不同。如果說史艷文代表的是感性悲情的訴求，素還真可說是以彼之道還彼之身的鬥智。史艷文的特質就是以「忍辱」為主，這種人格價值與1970年代臺灣的政治風氣有關。在那個戒嚴的時代，一般老百姓不可能勇於堅持自己應有的權利，更不用說大聲講出心裡的話了。這種處處以忍讓為主的人生態度，其心靈底層卻存在一種哀傷的旋律，這是為什麼屬於那個時代的英雄史艷文，在舞臺上一直是一種令人忍不住流淚的悲情形象。

　　相對的，霹靂布袋戲的素還真，卻相當習慣於說理，最常掛在口上的話語是關心整個武林安危。這個人物的特質，或許可以形容他是理性的，同時也是精於權謀，擅長鬥爭的。素還真所追求的是目的，而不是手段的合理性，因此也經常踩在同志鮮血鋪成的道路，而走向最後的勝利。

　　新世代霹靂布袋戲的特色可歸納為：布袋戲人物的性格的複雜化、充滿權謀詭計的劇情處理，以及充滿爭議性的劇中人物。整體來看，霹靂布袋戲人物的個性比較複雜，甚至可說是善惡難分，這個時期的霹靂布袋戲人物比起以往要複雜得多，即使看似和善的人，其實可能卻是一個大奸。整個布袋戲劇情，也因而更為錯綜複雜。霹靂

布袋戲中的陰謀家歐陽上智，他的厲害如一線生所說，就算他人不在武林，他的力量依然能夠操縱武林。《霹靂劍魂》時，歐陽上智已經被識破身分，對葉小釵講話：

> 素還真對你所說的話，為什麼你全部接受，我說素還真的不是，你卻聽不下去，我已不在乎被批評的如何，但我想幫助的，只有你。當初素還真率領眾人圍殺一名四肢皆殘，毫無權勢的人，你說是仁慈嗎？在我與他爭鬥當中，本來就是要死一個，方能罷休。這點我不怪他心狠手辣，也不怪他在我崩潰之後，如何的到處抹黑我、污蔑我，將我的兒子冷劍白狐逼的走投無路，連我的女兒仇魂怨女投奔他，也難逃被殺的命運。這就是不容批評的清香白蓮的素還真。我不恨他，但是我想不出，他當初為何要對付我，歐陽世家做了什麼罪大惡極的事嗎？是我歐陽上智整合萬教，平定動亂使他沒出頭的機會？還是我統一武林使他眼紅？我真是一個罪不可赦的人嗎？他以文武卷、風雲錄自編自導，煽動武林高手自相殘殺，我只好出面扼阻，這就是如今大家在津津樂道的素還真智逼歐陽上智。如果我真的有罪，我問你，葉小釵，我犯了什麼罪，當初我被所有的人痛恨，只有你在我的身邊，如今你也變得跟世人同樣，沒自己的思想，一昧追隨英名的素還真嗎？

從這一段娓娓道來、情理兼具的談話中，我們是否可以判定講這段話的人歐陽上智是有「雄心」卻一朝沒落的好人，或者是相當有「野心」以退為進的大壞人

呢？其實霹靂布袋戲的迷人之處，就在於這些人物的接近真實，有時彷若政治人物的演講台詞一般感人肺腑，一時之間卻不法讓人看清其真正企圖。新世代布袋戲的迷人之處，或許就在於戲劇人物接近社會的真實。即使一般人認定的大惡人面臨司法裁判，卻也可能如政治人物一般，滔滔不絕地為自己的不義之行辯護。

霹靂布袋戲人物的典型，毋寧說是1990年代台灣社會的一個象徵，在這個是非不分、價值混亂的時代，是否正義、公理都只是一種藉口？政治是否只是高明的偽裝？真正的英雄是否以最後的成敗來論斷，而不論他所採取的是什麼樣的手段？許多關於素還真的爭議，其實是環繞著目的與手段的合理性之間的辯證。

這種以最後勝利為目的的人格價值，與1990年代臺灣邁入後蔣時代，各種政治上的明爭暗鬥、宮廷鬥爭、民主改革等政治氣氛相互呼應。很明顯的，這個時代的臺灣民眾，每天翻開報紙，就是在字裡行間參與了這樣的政治洗禮。政治是殘酷的、無情的，而這個年代的英雄形象也在現階段充滿爭議性的，素還真無疑的是這個時代氣氛的象徵。

這個時代的布袋戲，利用電視的剪接來表現布袋戲劇情，已經是司空見慣，更進一步的是以特殊視覺技術，如數位化錄影效果（DVE），來創造超現實的時空與想像。特殊影像視覺技巧，已經被當作創作的一部分，

幾乎只要人的腦海所幻想出來的影像，就可透過電視布
袋戲的畫面表現出來，使得電視布袋戲更精緻，更接近
「眞實的幻覺」。很容易讓觀眾因爲這些「虛構」的眞
實而進入藝術幻覺的世界之中。表演技巧或特技，單獨
存在的價值根本微不足道，必得依賴藝術的想像，才能
相得益彰。

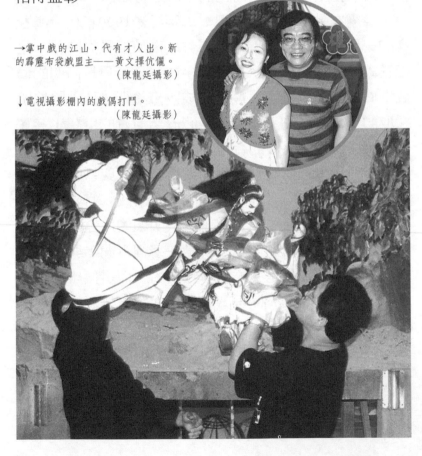

→掌中戲的江山，代有才人出。新
的霹靂布袋戲盟主——黃文擇优儮。
（陳龍廷攝影）

↓電視攝影棚內的戲偶打鬥。
（陳龍廷攝影）

## 表七　臺灣電視布袋戲年表（1962－1989）

| 年 | 月 | 臺視 | 中視 | 華視 | 備註 |
|---|---|---|---|---|---|
| 1962 | 1 | 三國志（李天祿） | | | 葉明龍製作「兒童布袋戲」 |
| 1963 | 1 | 西遊記（陳錫煌） | | | 陳錫煌僅操偶，國語配音布袋戲 |
| 1963 | 6 | 岳飛傳（明虛實） | | | 改名為「兒童木偶戲」 |
| 1964 | 5 | 文天祥（明虛實） | | | 按前後記錄，類推參與的劇團 |
| 1964 | 7 | 小寶奇遇記（明虛實） | | | |
| 1964 | 8 | 三國演義（明虛實） | | | |
| 1965 | 4 | 水仙公主（林添盛） | | | 改編自〈白雪公主〉 |
| 1965 | 7 | 小萃尋母記（明虛實） | | | 改編自〈苦海孤雛〉 |
| 1965 | 9 | 義犬（明虛實） | | | |
| 1965 | 10 | 成語故事（明虛實） | | | |
| 1966 | 5 | 阿輝的心（明虛實） | | | 改編自林鐘隆小說 |
| 1966 | 7 | 廿四孝7點 | | | |
| 1970 | 3 | 雲州大儒俠（黃俊雄） | | | |
| 1970 | 5 | | 小神童李三保救世記（鍾任壁） | | |
| 1970 | 6 | | 揚州十三俠（黃秋藤） | | 演出期間6/15至7/28 |
| 1970 | 6 | 三國演義（黃俊雄） | | | |
| 1970 | 8 | | 武王伐紂（黃順仁） | | 演出期間8/3至10/1 |
| 1970 | 8 | 劍王子（黃俊卿） | | | |
| 1970 | 10 | | 金簫客（許王） | | 演出期間10/5至次年5/9 |
| 1970 | 10 | 雲州大儒俠續集（黃俊雄） | | | |
| 1971 | 1 | 新西遊記（黃俊雄） | | | |
| 1971 | 2 | 六合三俠傳（黃俊雄） | | | |
| 1971 | 3 | | 無情劍（黃順仁） | | 司馬翎編劇，由廣播劇演員配音 |
| 1971 | 6 | | 千面遊俠（廖英啟） | | 演出期間6/7至12/15 |
| 1971 | 6 | 忠孝書生（黃俊卿） | | | |
| 1971 | 10 | 大儒俠（黃俊雄） | | | |
| 1972 | 1 | 少林英雄傳（黃俊卿） | | | |
| 1973 | 1 | 雲州大儒俠完結篇（黃俊雄） | | | |
| 1973 | 4 | 新濟公傳（黃俊雄） | | | 國語布袋戲 |
| 1973 | 5 | 大唐五虎將（黃俊雄） | | | |
| 1973 | 9 | 六合三俠完結篇（黃俊雄） | | | |

| 年 | 月 | 臺視 | 中視 | 華視 | 備註 |
|---|---|---|---|---|---|
| 1974 | 2 | 雲州四傑傳（黃俊雄） | | | 演出期間2/13至6/16 |
| 1976 | 4 | | 廿四孝（黃俊雄） | | 國語布袋戲 |
| 1977 | 4 | | | 神童（黃俊雄） | 卡通「小蜜蜂」配音員播出的國語布袋戲 |
| 1977 | 9 | | | 百勝棒（黃俊雄） | 國語布袋戲 |
| 1982 | 6 | 大唐五虎將（黃俊雄） | | | |
| 1982 | 7 | | | 新西遊記（洪連生） | |
| 1982 | 9 | 六合三俠傳（黃俊雄） | | | |
| 1982 | 10 | | | 新西遊記續集（洪連生） | |
| 1982 | 12 | 神劍魔刀六合魂（黃俊雄） | | | |
| 1983 | 1 | | | 白馬英雄傳（洪連生） | |
| 1983 | 4 | | | 新濟公傳（洪連生） | |
| 1983 | 6 | 齊天大聖孫悟空（黃俊雄） | | | 國語配音布袋戲，週末播出 |
| 1983 | 6 | 武聖關公（黃俊雄） | | | |
| 1983 | 7 | | | 小流星（洪連生） | 又名《神龍小流星》 |
| 1983 | 8 | | | 風雷童子（洪連生） | 國語布袋戲，原名《小留香》，週日播出。 |
| 1983 | 8 | | 史豔文（黃俊郎） | | |
| 1983 | 9 | 義魄雲天（黃俊雄） | | | 改編自《包公案》 |
| 1983 | 10 | | | 封神榜（洪連生） | |
| 1983 | 10 | 火燒紅蓮寺（黃俊雄） | | | 國語布袋戲，週末播出 |
| 1983 | 11 | | 苦海女神龍（黃文擇） | | |
| 1983 | 12 | 英雄榜（黃俊雄） | | | 改編自《小五義》 |
| 1984 | 1 | | | 金孔雀（洪連生） | |
| 1984 | 2 | | 忠勇小金剛（黃文擇） | | |
| 1984 | 3 | 六藝精武門（黃俊雄） | | | |
| 1984 | 4 | | | 狂風飄雨（洪連生） | 原名《風雨雷擊》 |
| 1984 | 5 | | 七彩霹靂門（黃文擇） | | |
| 1984 | 6 | 六藝七王（黃俊雄） | | | 原名《六藝星光》 |
| 1984 | 7 | | | 多情流星劍（劉勝平） | |
| 1984 | 8 | | 霹靂震凌霄（黃文擇） | | |
| 1984 | 9 | 西岐封神榜（黃俊雄） | | | |
| 1984 | 10 | | | 流星海底城（劉勝平） | |
| 1984 | 11 | | 霹靂神兵（黃文擇） | | |
| 1984 | 12 | 伐紂大封神（黃俊雄） | | | |

| 年 | 月 | 臺視 | 中視 | 華視 | 備註 |
|---|---|---|---|---|---|
| 1985 | 1 | | | 七巧多情劍（劉勝平） | |
| 1985 | 2 | | 霹靂金榜（黃文擇） | | |
| 1985 | 3 | 欽差遊俠傳（黃俊雄） | | | |
| 1985 | 4 | | | 火燒紅蓮寺（黃文耀） | |
| 1985 | 5 | | 三國演義（黃文擇） | | 原預定播出《霹靂真象》審核未通過 |
| 1985 | 6 | 隋唐演義（黃俊雄） | | | |
| 1985 | 7 | | | 月唐演義（黃文耀） | |
| 1985 | 8 | | 屠龍安邦（黃文擇） | | |
| 1985 | 9 | | 霹靂真象（黃文擇） | | |
| 1985 | 9 | 唐朝演義（黃俊雄） | | | |
| 1985 | 10 | | | 六合傳（黃文耀） | |
| 1985 | 11 | | 美猴王（黃文擇） | | |
| 1985 | 12 | 濟公傳（黃俊雄） | | | 週日播出 |
| 1985 | 12 | 神劍魔刀六合魂（黃俊雄） | | | |
| 1986 | 1 | | | 閃電誅龍（黃文耀） | |
| 1986 | 2 | | 霹靂萬象（黃文擇） | | |
| 1986 | 3 | 濟公傳（黃俊雄） | | | |
| 1986 | 4 | | | 神州俠影（黃文耀） | |
| 1986 | 5 | | 七俠五義（黃文擇） | | 又名《七俠五義包青天》 |
| 1986 | 6 | 降龍伏虎傳（黃俊雄） | | | |
| 1986 | 7 | | | 天罡七王（黃文耀） | |
| 1986 | 8 | | 霹靂天網（黃文擇） | | |
| 1986 | 9 | | 七彩霹靂門（黃文擇） | | 因1986/8/22韋恩颱風，虎尾攝影棚整修，重播舊片 |
| 1986 | 9 | 義魄青天（黃俊雄） | | | 因虎尾攝影棚整修，重播舊片 |
| 1986 | 10 | | | 岳飛（黃文耀） | |
| 1986 | 11 | | 霹靂俠蹤（黃文擇） | | |
| 1986 | 12 | 大名遊俠傳（黃俊雄） | | | |
| 1987 | 1 | | | 閃電無敵兒（黃文耀） | 原名《隋唐演義》 |
| 1987 | 2 | | 封神演義（黃文擇） | | |
| 1987 | 3 | 三國英豪（黃俊雄） | | | 連演兩個月 |
| 1987 | 4 | | | 隋唐英豪（黃文耀） | |
| 1987 | 5 | | 少林英雄（黃文擇） | | |

| 年 | 月 | 臺視 | 中視 | 華視 | 備註 |
|---|---|---|---|---|---|
| 1987 | 6 | 新雲州大儒俠（黃俊雄） | | | |
| 1987 | 8 | | 神仙島（黃文擇） | | |
| 1987 | 9 | 史豔文與女神龍（黃俊雄） | | | |
| 1987 | 10 | | | 神童（黃文耀） | 連演兩個月 |
| 1988 | 4 | 真假濟公（黃俊雄） | | | 1988/1/13蔣經國逝世 |
| 1988 | 5 | | 蕭聲劍影（黃文擇） | | |
| 1989 | 5 | | 天道雙俠（黃文擇） | | 黃家喪事，停演一年 |
| 1989 | 7 | | 烽劍春秋（黃俊雄） | | |
| 1989 | 9 | | 獅子遊俠傳（黃文耀） | | |

資料來源：《電視週刊》、《中視電視週刊》、《華視綜合週刊》

# 結語

　　近二十年來隨著政治的解嚴，對臺灣本土文化的重視，幾乎已經成全民的共識。尤其是布袋戲、歌仔戲等，已是媒體報導所謂的「民俗藝術」的主流。

　　有的人把布袋戲當作是「傳統藝術」，強調布袋戲源自中國的泉州、漳州、潮州等地，以古泉州的木偶雕刻師傅所留下來的作品爲楷模。

　　相對的，也有的人由「本土化」的觀點，批評「古典布袋戲」的劇目變來變去，都在中國故事的範圍（陳清風，1996：146）。

　　這兩種觀點，表面上看起來似乎截然不同，其實卻顯露出直到目前爲止，我們對於布袋戲的認識還一直停留在「中國文化」的層次，差別的只是懷念或厭惡的兩極化態度。

　　所謂「傳統藝術」或「本土化」的布袋戲，是否可以純粹去中國考古而已，而完全忽略了所有生活在這個島嶼上的民間創作者與民眾，以及奔馳於舞臺上的想像力與臺下心靈底層的共鳴？探討臺灣的布袋戲，是否應該回到庶民的生活經驗上，重新思考屬於這塊土地、民眾記憶中的布袋戲是什麼？但是大部分大聲疾呼要重視

本土文化的知識分子，可能都沒有認眞去思考過這些問題。

李天祿的的兒子李傳燦曾經去過泉州考察中國布袋戲況，根據他的觀察，中國現存的布袋戲表演技巧，早已比不上百年來臺灣布袋戲發展的技巧。有人認爲因爲「文化大革命」等政治因素的破壞，使得中國的布袋戲日漸衰敗。但是這卻不足以解釋爲什麼泉州的傀儡戲在文革之後，仍然可以成爲中國當地相當有代表性的表演藝術。

或許我們所能找到的合理解釋，可能是布袋戲在中國日漸遠離群衆，失去了人們的關注，也不再鼓舞民間藝人在表演技藝上精益求精。

經過臺灣化的過程，早已使臺灣布袋戲的性格特質不同於中國的布袋戲。以文化人類學者文化生態的觀點來看，他們所關注的不是技術的起源與傳播的問題，而是技術在不同的環境中的不同的利用方式，以及其所導致的不同社會結果。環境不只是對技術的發展有許可與抑制的潛力，甚至也可能產生了更具有影響力的社會性適應。

如果將布袋戲當作文化生態學者所關心的「技術」，那麼臺灣這塊土地的環境是否對他產生什麼鼓舞或壓制的可能性？從而又產生了什麼樣更廣泛的社會性適應的問題？布袋戲是在什麼樣的情況下開始臺灣化？

而在那樣的環境中所發展出來的布袋戲文化是什麼呢？
這才是我們應該更加關注思索的課題。

　　臺灣的布袋戲非常深入民間，無論是廟會野臺戲的
祭祀空間、戲園劇場的商業空間，或透過傳播媒體，如
廣播、電視、電影等形式。對於土生土長的臺灣人來
說，布袋戲或多或少都成爲他們童年回憶的一部分，無
論是在廟會戲臺下嬉戲，到戲園看最後十分鐘的「拾戲
尾」，或目睹電視布袋戲的風光歲月。正因爲親近這塊
土地上的風土民情，布袋戲這樣的表演藝術不斷蛻變。
各種可能性的文化營養，都可以在戲偶舞臺上轉化爲迷
人的戲劇創作。只要民間藝人狂野奔放的想像力，能喚
起民眾心靈底層的共鳴，在舞臺上沒有什麼是不可能發
生的。

# 參考書目

| | | |
|---|---|---|
| Althusser, Louis | | 1996〔1965〕. Lire le Capital. Paris: P.U.F. |
| Douglas & Barclay | | 1990〔1873〕. Chinese-English Dictionary of The Vernacular or Spoken of Amoy with Supplements. London: Trübner & Co., 57 & 59 Ludgate Hill.（1990年臺北南天書局影印出版） |
| Steward, Julian H. | | 1989〔1955〕Theory of Culture Change：The Methodology of Multilinear Evolution.《文化變遷的理論》張恭啓譯，臺北：遠流出版社，初版。 |
| Taine, H. Adolphe | | 1991〔1928〕Philosophie de l'art. Paris: Hachette.《藝術哲學》傅雷譯，安徽：安徽文藝出版社。 |
| 小川尚義 | 1931 | 《臺日大辭典》臺北：臺灣總督府。 |
| 王一剛 | 1975 | 〈貓姿鬍鬚全拼命〉臺灣風物25(4)：85 |
| 王嵩山 | 1984 | 〈臺灣民間戲曲研究總論：一個人類學的初步研究〉民俗曲藝28：1-54 |
| 王禎和 | 1977 | 《電視・電視》臺北：遠景出版社。 |
| 古蒙仁 | 1983a | 〈苦海女神龍捲土重來〉掃描線雜誌21：11 |
| 古蒙仁 | 1983b | 〈黃俊雄布袋戲演出新天地〉時報周刊258：36-45 |
| 石琪 | 1980 | 〈香港電影的武打發展〉，載於《香港功夫電影研究》香港：第四屆香港國際電影節特刊。 |
| 江武昌 | 1999 | 〈虎尾五洲園掌中劇團之流播與變遷〉「國際偶戲學術研討會」，雲林縣立文化中心主辦。 |
| 江武昌 | 1984 | 〈與邱坤良教授談民俗戲曲與民俗活動〉民俗曲藝32：45-52 |
| 江武昌 | 1985a | 〈五洲元祖：黃海岱〉民俗曲藝35：90-106 |
| 江武昌 | 1990a | 〈臺灣布袋戲簡史〉民俗曲藝67/68：88-126 |
| 江武昌 | 1983 | 〈小西園許王的掌上乾坤〉民俗曲藝26：155-160 |
| 江武昌 | 1985b | 〈轟動武林驚動萬教：五洲園黃俊雄先生〉民俗曲藝37：128-135 |
| 江武昌 | 1986 | 〈執著傳統走向現代的布袋戲〉社教雙月刊11，pp.26-29 |
| 江武昌 | 1990b | 〈臺灣布袋戲藝人名錄〉民俗曲藝67/68：127-219 |
| 江武昌 | 1991 | 〈光復後臺灣布袋戲的發展〉民俗曲藝71：52-69 |
| 江武昌 | 1993 | 〈臺閩偶戲藝術的衍變關係〉表演藝術雜誌3 |
| 江長橋 | 1976 | 〈布袋戲漸趨沒落〉中央日報1976.11.28 |
| 老沙 | 1958 | 〈木偶戲〉中央日報1958.4.3 第五版。 |
| 余俐俐 | 1969 | 〈掌中戲的新里程碑〉經濟日報1969.4.17第八版。 |
| 佚名 | 1993 | 《聖朝鼎盛萬年清》李道英、岳寶泉點校，北京：北京師範大學出版社。 |

吳明德　2004　《臺灣布袋戲的表演藝術研究：以小西園布袋戲、霹靂布袋戲為考察對象》
　　　　　　　臺灣師範大學國文研究所博士論文。

吳　昊　1980　〈重提嶺南少林舊事〉，載於《香港功夫電影研究》
　　　　　　　香港：第四屆香港國際電影節特刊。

吳逸生　1967　〈漫談本省舊戲〉臺灣風物17(4)：18-21

吳逸生　1973　〈談談布袋戲〉臺北文獻直25：89-92

吳逸生　1980　〈談翰轟全〉民俗曲藝2：74-77

吳逸生　1975　〈一代藝人—翰轟全〉臺北文獻（直）33：101-104

吳　槐　1942　〈臺北附近俚諺〉民俗臺灣2 (8)：18-19

呂理政　1991　《布袋戲筆記》臺北：臺灣風物雜誌社，初版。

呂訴上　1961　《臺灣電影戲劇史》臺北：銀華出版社，初版。

呂鍾寬　2005　〈論臺灣偶戲音樂中的tio-tiau〉載於《臺灣布袋戲與傳統文化創意產業》
　　　　　　　宜蘭：國立傳統藝術中心出版。pp.：48-67

沈平山　1986　《布袋戲》臺北，作者自費出版。

李天祿　1991　《戲夢人生：李天祿回憶錄》曾郁雯整理。臺北：遠流出版社。

李天祿　1995　《布袋戲李天祿藝師口述劇本集》第一冊。臺北：教育部。

李世聰　1965　〈掌中戲的沿革〉中華日報1965.10.6

李國祁　1978　〈清代臺灣社會的轉型〉中華學報5 (3)：131-159

怪我氏　1996　《百年見聞肚皮集》王月美、林美容註釋。新竹：新竹市立文化中心出版。

林美容　1997　《彰化縣志館與武館（下冊）》彰化：彰化縣立文化中心。

林世榮　1968　〈臺灣的布袋戲〉中華日報1968.6.13第十版。

林鋒雄　1999　《布袋戲「新興閣鍾任壁」技藝保存計畫報告書》。
　　　　　　　臺北：中國文化大學藝術研究所出版。

竺　強　1966　〈葉明龍先生與新型木偶戲〉電視週刊190：58-59

秋　悴　1968　〈木偶戲革命〉自立晚報1968.11.22　第七版。

金　劍　1971　〈布袋戲〉中華日報1971.12.23　第九版。

俞允平　1971　〈幕後奇人黃俊雄和他的掌中世界〉電視週刊465：12-15

勁　節　1963　〈大木偶歌舞特藝團的成長〉中華日報1963.7.21-22　第四版。

邱坤良　1992　《日治時期臺灣戲劇之研究》臺北：自立晚報文化出版部。

青木正兒　1982〔1930〕《中國近世戲曲史》王吉盧（譯），臺北：臺灣商務印書館。

姚一葦　1966　《詩學箋註》臺北：中華書局。

姚一葦　1992　《戲劇原理》臺北：書林出版社。

胡菊人　1979　《戲考大全》臺北：宏業書局，再版。

郎玉衡　1963　〈改良後的木偶〉中央日報1963.3.4　第七版。

徐雅玫　2000　《臺灣布袋戲之後場音樂初探》臺灣師範大學音樂研究所碩士論文。

高升　1958　〈也談木偶戲〉自立晚報1958.4.5-6　第二版。

張庚、郭漢城　1985《中國戲曲通史》第三冊。臺北：丹青圖書公司。

張勝彦　1996　《臺灣開發史》，與吳文星、溫振華、戴寶村編著。臺北：空中大學印行。

張雅惠　2000　《潮調布袋戲「金籤記」音樂研究》臺灣師範大學音樂研究所碩士論文。

張廈碧　1958　〈木偶戲〉中央日報1958.4.3　第五版。

許丙丁　1954a　〈臺南地方劇(一)〉臺南文化季刊4(1)：20-27

許丙丁　1954b　〈臺南地方劇(二)〉臺南文化季刊4(3)：17-21

許丙丁　1954c　〈臺南地方劇(三)〉臺南文化5(1)：31-40

陳世慶　1964　〈臺灣地方偶人類戲劇〉臺灣文獻15：143-155

陳其南　1987　《臺灣的傳統中國社會》臺北：允晨出版社。

陳長華　1970　〈從電視布袋戲荒誕的劇情說起〉臺灣日報1970.5.10　第六版。

陳清風　1996　〈臺灣布袋戲需要本土化〉臺灣文藝157：145-149

陳夢林　1962　〔1717〕《諸羅縣志》臺灣文獻叢刊141。臺北：臺灣銀行經濟研究室。

陳龍廷　1990a　〈電視布袋戲的發展與變遷〉民俗曲藝67、68：68-87

陳龍廷　1990b　〈電視布袋戲演出年表〉民俗曲藝67、68：83-87

陳龍廷　1991a　《黃俊雄電視布袋戲研究》文化大學藝術研究所碩士論文。

陳龍廷　1991b　〈史豔文重現江湖〉民俗曲藝74：57-63

陳龍廷　1992　〈法國「小宛然」布袋戲團之特質初探與啟示〉臺灣風物42（2）：15-22

陳龍廷　1994a　〈布袋戲名演師「隆興閣」廖來興〉臺北縣立文化中心季刊40：51-54

陳龍廷　1994b　〈臺北地區布袋戲商業劇場：草創期(1954-1960)〉臺灣風物44（2）：210-191

陳龍廷　1994c　〈布袋戲名演師「隆興閣」廖來興〉北縣文化40：51-54

陳龍廷　1995a　〈從臺灣文化生態角度來研究臺北地區布袋戲商業劇場1961-1971〉
　　　　　　　　　臺灣文獻46（2）：149-187

陳龍廷　1995b　〈布袋戲界老先覺—巔豆錦華閣胡金柱〉臺灣風物45（3）：25-31

陳龍廷　1997a　〈臺灣化的布袋戲文化〉臺灣風物47（4）：37-67

陳龍廷　1997b　〈六〇年代末臺灣布袋戲革命的另類觀察：同時代的外國人對黃俊雄
　　　　　　　　　木偶表演的論述〉臺灣史料研究10：132-139

陳龍廷　1998a　〈看布袋戲學臺語：系列一臺灣文學e寶〉民眾日報1996.1.3

陳龍廷　1998b　〈看布袋戲學臺語：系列二活跳跳水嚕嚕的母語文化〉民眾日報1996.1.17

陳龍廷　1998c　〈看布袋戲學臺語：系列三虎尾詩詞上界斳〉民眾日報1996.1.19

陳龍廷　1998d　〈布袋戲與政治：五〇年代的反共抗俄劇〉臺灣史料研究12：3-13

陳龍廷　1999a　〈布袋戲人物的政治詮釋：從史豔文到素還真〉臺灣風物49（4）：171-188

陳龍廷　1999b　〈李天祿布袋戲的時代意義〉臺灣風物49（2）：141-157

陳龍廷　1999c　〈五十年來的臺灣布袋戲〉歷史月刊　139：4-11

陳龍廷　2000　〈臺灣布袋戲的文化生態探討：與民間社團曲館、武館的關係〉
　　　　　　　　　臺南文化新48：43-66

陳龍廷　2003a　〈布袋戲研究方法論〉民俗曲藝142：145-182

陳龍廷　2003b　〈布袋戲臺灣化歷程的見證者：五洲元祖黃海岱〉臺灣風物53(3)：105-136

陳龍廷　2003c　〈走尋臺灣鄉野的聲音：布袋戲配音師盧守重〉傳統藝術31：36-39

陳龍廷　2004a　〈臺灣布袋戲的語言表演研究〉臺灣文學評論4（4）：123-143
陳龍廷　2004b　〈戰後臺灣的戲園布袋戲：布袋戲班、劇場技術與歌手制度〉
　　　　　　　　文化視窗64：94-97
陳龍廷　2004c　〈臺灣人集體記憶的召喚：三〇年代《臺灣新民報》的歌謠採集〉
　　　　　　　　發表於10月10日國家臺灣文學館主辦「臺灣羅馬字國際研討會」。
陳龍廷　2004d　〈戰後臺灣戲園布袋戲：戲班、劇場技術與歌手制度〉
　　　　　　　　《2004年雲林國際偶戲節學術研討會論文集》
　　　　　　　　雲林：雲林縣政府文化局出版。pp.90-107
陳龍廷　2005a　〈文化產業與創意結合的一種典範：解讀早期的霹靂布袋戲〉
　　　　　　　　載於《臺灣布袋戲與傳統文化創意產業》
　　　　　　　　宜蘭：國立傳統藝術中心出版。pp.79-95
陳龍廷　2005b　〈戲園、掌中班與老唱片：南投布袋戲的生態〉
　　　　　　　　《南投傳統藝術研討會論文集》宜蘭：國立傳統藝術中心出版。pp.242-256
陳龍廷　2006a　〈臺灣布袋戲的口頭文學研究〉國立成功大學臺灣文學研究所博士論文。
陳龍廷　2006b　〈布袋戲的臺灣化歷程〉臺灣文獻57（3）：245-288
陳龍廷　2006c　〈臺灣布袋戲的白話意識及語言融合〉臺灣風物56（2）：43-72
陳龍廷　2006d　〈臺灣布袋戲的口頭表演美學〉海翁台語文學53：4-34
蔡淵洯　1986　〈清代臺灣的移墾社會〉載於瞿海源、章英華主編《臺灣社會與文化變遷》
　　　　　　　　臺北：中央研究院民族學研究所：45-67
鄭道聰　1994　〈三郊與五條港〉臺南：鄉城生活雜誌9：5-8
黃得時　1943　〈新莊街の歷史と文化〉民俗臺灣24：44-46
黃順仁　1985a　〈談關廟玉泉閣：敬悼一代宗師黃添泉〉民俗曲藝36：62-71
黃順仁　1985b　〈布袋戲界的長青樹：第二代玉泉閣黃秋藤〉民俗曲藝37：94-98
黃順仁　1985c　〈傳統與創新：布袋戲演師們的浮生偶談〉雄獅美術177：71
黃雍銘　1953　〈閒談掌中班〉雲林文獻2（2）：99-100
董芳苑　1982　〈臺灣民間宗教技藝：宋江陣〉《中國論壇》13（8）：25-32
詹惠登　1979　《古典布袋戲演出形式之研究》文化大學藝術研究所碩士論文。
鈴木清一郎　1995〔1934〕《臺灣舊慣冠婚葬祭と年中行事》臺北：南天書局出版。
嘉　樹　1953　〈深入農村最廣的臺灣布袋戲〉聯合報 1953.4.12。
臺灣總督府文教局社會課 1928《臺灣にける支那演劇と臺灣演劇調查》臺灣總督府文教局。
謝德錫　1997　《臺灣布袋戲女演師的研究與調查》
　　　　　　　　傳統藝術中心委託，西田社布袋戲基金會執行。
謝德錫　1998　《臺灣閣派布袋戲的承傳與發展》傳統藝術中心委託計畫報告書。
戴獨行　1971　〈布袋戲捧紅了歌星西卿〉聯合報 1971.8.25。
戴寶村　2000　〈臺北市發展史〉，載於《臺灣史蹟研習會講義彙編》，
　　　　　　　　臺北：臺北市文獻委員會。pp.341-349
羅頌恩　2004　〈文化創意產業在臺灣〉，轉載於文建會網路學院《工藝論壇》，
http://case.cca.gov.tw/ntcri/discuss/discuss-in.asp？dis_masno=20040806002

# 索引

九甲戲 18,43,49

二林戲院 97

大中華戲院 96,97

大甲鳳凰舞臺 97

大林東亞戲院 97

大橋戲院 91,96,97,178

大灣西都戲院 97,98,159

五洲園 25,92,95,96,110,120,122,
138,139,140,150,156,157,158,159,
176,177,188,189,190,191,198,227,
229,237,257

五福樓 42

內臺戲 11,83,131,107,180,229

六合 120,123,157,161,164,168,
169,170,175,177,178,179,
218,230,236,237,238,239,
240,249,250,251

天一戲院 96,97

天心戲院 96,97,177,178

天閣戲院 97,178

少林寺 13,113,114,138,139,141,
143,144,145,146,147,148,149,150,
152,153,154,156,157,158,159,161,

165,173,226

文化創意產業 13,215,258,260

文戲 25,38,57,58,65,193,194

斗六光華戲院 97

斗六鎮南戲院 98

斗南南都戲院 97

斗南源和戲院 97

王定 31,32,60

王炎 32,39

王振聲 95

王森崑 95

世界大木偶歌舞特藝團 164,216,
219,220,221,238

北管 13,25,26,31,32,33,34,39,
41,42,45,46,50,52,55,56,57,58,
59,60,61,62,68,69,70,71,72,75,
77,117,121,122,124,125,171,187,
193,202,206

北管風入松 69,72,77

史豔文 137,169,179,196,234,235,
237,244,245,250,252,259

外江 60,61,210

外臺戲 11,131,168

布景 89,92,105,106,107,108,109,
110,111,112,113,115,116,163,164,
192,209,216,219,221,228,229.238

正本戲 25,52,58

民雄戲院 96,97

民戲 11,88,131,209

永康大灣戲院 97

玉井戲院 97

玉泉閣 67,92,95,98,110,111,112,
120,122,137,138,139,140,176,188,
197,198,199,200,237,260

玉梨香 42

田中戲院 98

白字仔 42,43,44

白河大眾戲院 98,122

全樂閣 94,98,109,110,122,138,
139,157,158,188,198,200,201,202

同樂戲院 96,97,98

圳師 42,43,45

安由戲院 97

安樂戲院 97

朴子榮昌戲院 97,98

江賜美 95,121

竹山戲院 97

西卿 118,119,120,260

西螺遠東戲院 97

似古今 41,42

即興表演 78,175

吳士 48

吳天來 99,101,102,103,168,171,
172,173

吳樂天 226

吳鴻 48,49

呂明國 191

呂達 95

宋江陣 64,67,198,260

李天祿 38,49,60,61,77,94,95,101,
102,105,107,108,109,142,145,148,
149,153,208,209,210,211,219,232,
234,248,254,258,259

李金樹 95,110,122,209

走景 108

周有榮 49

周坤榮 95

周亮 48,49

岡山戲院 98

枋寮戲院 98

東山戲院 98,140

東港大舞臺戲院 98,110,122,158

林內同樂戲院 96,97,98

林城 48

林振發 95

林添盛 95,234,249

林鳳鳴 95

林瓊琪 65,66

林邊戲院 98

武戲 25,45,61,62,63,64,65,66,
67,68,7,74,189,193,194,199,200,
201

社頭榮興戲院 98

虎尾小樂天戲院 97

虎尾戲院 84,97,158

邱金墻 95

邱樹 31

金光 105,113,114,160,163,175,
244

金剛戲 13,102,104,142,152,153,
160,161,163,165,166,167,168,
180,182,184,197,199,210,211,
225

金都戲院 96,177

金紫戲院 98

南北交加 52

南投新世界 70,71,73,95,170,188,
202,203

南投戲院 97,98

南興戲院 96,97,133

屏東合作戲院 98

屏東信義戲院 98

柯瑞福 52,95,122

柳國明 205,223,224

洪文選 95

洪國楨 123,204

洪連生 190,239,240,250

皇民化 59

胡玉琳 95

胡新德 95,190

茆明福 121,204

員林文化戲院 97,122,159

員林名都戲院 97

桃園文化戲院 97,177

素還真 244,245,246,247

草屯大觀戲院 97

高文波 31

高砂戲院 96

商業劇場 11,12,23,29,30,36,37,
40,41,47,74,77,83,84,91,101,
113,125,131,132,133,168,169,180

唱片布袋戲 204

國錦文 41

基隆戲院 97

張仁智 52

張文源 95

張金良 95

張秋橋 95

張益昌 204,223

張清國 94,104

排戲先生 12,98,99,100,101,102,

103,104,172,181,195,197,201,
210,211

梁蓮池 94

祭祀劇場 11,23,131,132,133

許天扶 31,32,38,39,59,60,95,
169,205,206,210

許王 95，96，123，126，168，
169，182，206，207，208，
211，225，237，238，249

許來助 31

許精忠 95

野臺戲 11,131,209,255

陳山林 204,205,225

陳汝崧 95

陳君輝 52,96,122

陳來福 94,122

陳明華 104,195,196,197,207

陳炳然（陳俊然）70,71,73,95,
97,100,123,170,,202,203,204,
205,223,225

陳婆 33,34,38,206,210

陳深池 52,197,198,200

陳萬吉 94

陳鼎盛 95

富春戲院 96,97,98

富源戲院 97

富樂戲院 84,96,97,176

曾德性 95

童全 33,34,35,36,37,38

黃文擇 190,232,241,244,245,248,
250,251,252

黃文耀 190,232,240,251,252

黃坤木 95

黃俊卿 95,96,122,123,133,135,154,
155,156,168,190,191,237,249

黃俊雄 74,86,88,95,96,100,112,
113,115,116,117,119,120,122,
123,124,125,137,150,157,160,
164,165,168,169,170,175,179,
180,187,190,191,206,207,208,
216,218,219,220,221,227,228,
229,230,232,234,237,238,240,
241,244,245,249,250,251,252

黃秋藤 95,98

黃海岱 43,44,45,61,68,88,92,94,
95,117,120,121,122,135,141,148,
152,164,165,187,188,190,191,
192,194,198,205,221

黃添丁 31

黃添泉 67,95,122,197,198

黃惠珠 120

黃萬吉 52

亂彈 18,33,39,42,44,55,56,58,
59,61

慈善社戲院　93,94,97,110,148,157,175,
177

新竹中央戲院　97

新舞臺戲院　96,97,139,158

新興閣　25,52,67,85,92,94,95,97,102,
103,110,111,138,139,140,
150,152,153,157,158,159,167,
171,172,173,175,176,177,178,
179,188,189,192,193,194,195,
196,197,198,202,211,237

新營康樂戲院　98

楊金木　95,198

楊金龍　95

萬芳戲院　96,97,110,112,122,139,
158,159

萬華戲院　82,87,91,96,97,177,178,
179

詹其達　52

詹寶玉　95,190

電光手　112

電視布袋戲　116,119,120,122,126,
127,190,191,196,206,207,215,230,
231,232,233,234,235,237,238,239,
240,248,249,255

電影布袋戲　215,226,228,229,230

嘉義大光明戲院　97,98,109,110,119,
122,139,150,152,157,158,171,175

嘉義文化戲院　84,96,97,98,109,
110,111,112,122,138,139,140,
150,157,158,159,169,170,171,
175,176,177,194,195,201,204

嘉義興中戲院　97,98,157,159,176,
177

廖一正　226

廖秋輝　94

廖英啓　168,169,171,187,188,194,
195,196,237,249

廖萬水　95,141,190

廖錦丕　95

彰化民生戲院　97

歌手　12,116,117,119,120,121,
122,
125,126,127

綜藝布袋戲　125,126

臺中合作戲院　84,96,97,98,110,
111,138,139,140,141,157,158,
159,175,176,177,204

臺中南臺戲院　97,158,177

臺南光華戲院　97,152

臺南南臺戲院　97

臺灣化　15,18,24,25,26,29,33,
45,56,254

漚汪戲院　98

劉平　52

劉春蓮 94,200

劉清田 165,181

劉勝平 200,240,250,251

劍俠戲 13,111,113,129,135,136,
138,140,141,152,160,197,199

廣播布袋戲 173,204,215,225,226

潮調 13,25,26,29,44,50,52,
187

潮調布袋戲 42,50,51,52,198,
192,193,194

潮調掌中班 50,51,59

蔡火勝 95

鄭一雄(鄭壹雄) 95,97,108,113,
114,115,117,120,121,122,123,
132,143,148,150,152,153,156,
162,168,171,173,174,181,182,
183,187,190,191,207,225

鄭全明 94,98,122,198,200,201

鄭來法 122,200,201

學甲戲院 98

橋頭戲院 98

盧焜義 94,198,200,201

諺語 58,65

錄音布袋戲 215,216,223,224

龍鳳閣 33,39,40,42

龍聲戲院 97

環球戲院 96,153,159

薛博 48

講古 12,78,145,226

鍾任利 95

鍾任祥 52,67,68,92,94,95,102,150,
152,159,171,189,190,192,193,194,
195,196,197,198,202

鍾任壁 52,77,85,86,93,95,97,99,
102,107,114,115,152,167,168,
171,172,173,179,193,194,195,211,
237,249

簡塗 31,32

豐原光華戲院 84,96,97,139,157

雙連戲院 96,111,119

顏宰 48

顏朝 48

霧峰鄉都戲院 97,98

蘇總 45,65

籠底戲 25,59,207

變景 89,108,109,110,111,112,113,
209

國家圖書館出版品預行編目資料

臺灣布袋戲發展史 / 陳龍廷著. -- 初版. --
臺北市：前衛, 2007[民96]
296面；15×21公分. --
ISBN 978-957-801-519-7(精裝)
1.掌中戲－歷史－臺灣

986.409232                                95025344

# 臺灣布袋戲發展史

著　　　者　陳龍廷
文字編輯　陳碧雲
美術編輯　吳敏榮
出　版　者　前衛出版社
　　　　　　10468 台北市中山區農安街153號4F之3
　　　　　　Tel: 02-25865708　Fax: 02-25863758
　　　　　　郵撥帳號：05625551
　　　　　　E-mail: a4791@ms15.hinet.net
　　　　　　http://www.avanguard.com.tw
出版總監　林文欽
法律顧問　南國春秋法律事務所 林峰正律師
出版日期　2007年2月初版1刷
　　　　　　2012年7月初版2刷
總　經　銷　紅螞蟻圖書有限公司
　　　　　　台北市內湖舊宗路二段121巷28.32號4樓
　　　　　　Tel: 02-27953656　Fax: 02-27954100

©Avanguard Publishing House 2007

Printed in Taiwan　ISBN　978-957-801-519-7

定　　　價　新台幣280元

＊「前衛本土網」http://www.avanguard.com.tw
＊「前衛出版社部落格」http://avanguardbook.pixnet.net/blog
更多書籍、活動資訊請上網輸入關鍵字“前衛出版”或“草根出版”。